Drama Worlds:
A Framework for Process Drama

戲劇的世界
過程戲劇設計手冊

Cecily O'Neill　著
歐怡雯　譯

Drama Worlds
A Framework for Process Drama

Cecily O'Neill

目錄

作者簡介

　　西西莉・歐尼爾（Cecily O'Neill）博士與世界各地的學生、教師、導演和演員一起工作。她現為紐約大學「青少年觀眾劇作」（Plays for Young Audience）項目的戲劇顧問，以及倫敦獨角獸兒童劇團（Unicorn Children's Theatre）的聯席藝術家。她是美國俄亥俄州立大學戲劇教育課程的創始人，紐約大學、英屬哥倫比亞大學和溫徹斯特大學的訪問學者，並於 2011 年獲溫徹斯特大學頒授榮譽學人殊榮。她所撰寫的戲劇教育書籍，在世界上具有很大的影響力。2006 年時，泰勒（Taylor）及華納（Warner）兩位學者將歐尼爾博士的重要著作編成《結構與自發：西西莉・歐尼爾的過程戲劇》（*Structure and Spontaneity: The Process Drama of Cecily O'Neill*）一書。

　　2015 年，歐尼爾博士在溫徹斯特市成立了「二次創作劇團」（2Time-Theatre）（2timetheatre.weebly.com）。她過去兩年改編了簡・奧斯汀（Jane Austen）的著作，分別創作了《年輕的簡》（*Young Jane*, 2016）及《與奧斯汀小姐相遇》（*Meeting Miss Austen*, 2017）兩個作品。於 2015 年，她所改編桃樂絲・帕克（Dorothy Parker）的故事《與桃樂絲暢飲》（*Drinking with Dorothy*）於外百老匯上演，作品文本由該劇團出版。於 2019 年，劇團製作她所寫的關於詩人約翰・濟慈（John Keats）的劇作品《豐盛的季節：在溫徹斯特的濟慈》（*A Fruitful Season: Keats in Winchester*）。其他的劇作有《金色的蘋果》（*The Golden Apple*, 2008）及改編自莎士比亞作品的《維納斯和阿多尼斯》（*Venus and Adonis*, 2016）。

作者的其他著作

O'Neill, C. (Eds). (2015). *Dorothy Heathcote on Drama and Education: Essential Writings*. London: Routledge.

Kao, S. & O'Neill, C. (1998). *Words into Worlds: Learning a Second Language through Process Drama*. Norwood, NJ: Ablex Publishing Corporation.

Manley, A. & O'Neill, C. (1997). *Dreamseekers: Creative Approaches to the African American Heritage*. Portsmouth, NH: Heinemann.

O'Neill, C. (1995). *Drama Worlds: A Framework for Process Drama*. Portsmouth, NH: Heinemann.

Johnson, L. & O'Neill, C. (Eds). (1984). *Dorothy Heathcote: Collected Writing on Education and Drama*. Evanston, Ill: Northwestern University Press.

O'Neill, C. & Lambert, A. (1982). *Drama Structures: A Practical Handbook for Teachers*. London: Hutchinson.

譯者簡介

　　歐怡雯，澳洲墨爾本大學教育研究所藝術及創意教育部博士，英國艾希特大學戲劇系應用戲劇碩士。應用戲劇工作者、培訓導師及研究者。在兩岸三地從事有關應用戲劇教學、課程設計、專業培訓、教育劇場演出及研究發展等工作，合作夥伴有政府部門、民間團體、社會企業、各大中小辦學團體。2007 年在香港舉行的第六屆「國際戲劇／劇場與教育聯盟大會」擔任學術委員會聯合主席。亦為北京師範大學校園戲劇研究中心及應用戲劇與表達性藝術教育研究中心專家顧問。譯作有《開始玩戲劇 11-14 歲：中學戲劇課程教師手冊》、《酷凌行動：應用戲劇手法處理校園霸凌和衝突》、《欲望彩虹：波瓦戲劇與治療方法》及《戲劇的世界：過程戲劇設計手冊》。現為《亞洲戲劇教育學刊》的編委會成員及香港教育劇場論壇執行總監。

原作者中文版序

自從《戲劇的世界》出版以降，對於戲劇能提升教育與學習效果的說法，得到了廣泛的認同。世界各地出版的書刊和重要的研究都確認了參與戲劇與劇場活動能帶來社際、智能、創意和語文方面顯著的成效。這本由怡雯翻譯的《戲劇的世界》中文版再一次證明，過程戲劇現在已經被接納成為一種創新的、帶有動力的學習的方法。

最有效的教育是能夠為學習者提升一些在學校以外世界中有意義的知識、能力和態度，包括創造力、人際交往和溝通能力，以及願意和別人一起協作尋求解決方案的能力。過程戲劇能夠促進培養這些素質。在戲劇的情境中，有別於其他的學校處境，學生會表現出不一樣的參與狀態。他們在當中談話、聆聽、討論、解讀、即興、互動和發展協作的社際關係。

當課程能夠激起學生的好奇心和引發他們的想像力的時候，他們就會在學習中變得更積極地參與。學校協助學生成長為能夠在急速變化的世界之中獲得成功，為社會做出正面的貢獻。理論上，這應當是每所學校都要達致的目標。

可是，近年越來越多只著重測驗與考試的教學，許多學生的時間和精力都花在學習一些在考試以後就忘掉的資料之中。而教師的精力，就花在為學生準備測驗之上，卻不是為了他們所任教的科目，去尋求一些能持續啟發學生興趣的活躍教學方法。

英國本是一些前衛的前輩如桃樂絲‧希斯考特（Dorothy Heathcote）和蓋文‧伯頓（Gavin Bolton）[i] 最早提出戲劇教育之重要性的國家。不幸地，他們現在的公辦學校卻大大地削減了戲劇和其他藝術學科的資源，減少了培訓戲劇和藝術專科教師的名額。在急速變化的世界中，雖然創造和協作力已成

i Heathcote, D. & Bolton G. (1995). *Drama for Learning: Dorothy Heathcote's Mantle of the Expert Approach to Education*. U.K.: Heinemannn.

為成功的關鍵，可是，藝術作為幫助青年人了解自己潛能的獨有功能卻備受忽視。在英國，創意工業發展有如農業的貢獻一樣舉足輕重，可是在課程裡，學生卻被減少了發展這些對創意工業有用技能的機會。這項短視的政策阻止了年輕人接觸藝術的機會，忽略了其他國家已越趨重視對藝術、創造力和成功經濟發展三者的關聯。

　　然而，現在的情況並非全是負面。許多國際和國家性質的戲劇和劇場組織，仍然積極地推動富有意義的研究和分享成功的實踐。在英國以至世界各地都有許多專為青少年而設的專業劇團。傑出的作家、導演和劇團為不同年齡的兒童（甚至是幼兒）製作出許多優秀的演出，青年劇團也蓬勃地發展著。對涉及到年輕演員和觀眾的情況下，過程戲劇可以提供很大的用處。它對於探索經典文本和編作原創的劇目來說，是一個十分有價值的工作手法。它能夠帶領參與者和觀眾進入到扣人心弦的戲劇境遇之中，邀請他們展現表達力來回應劇場裡的經驗。

　　我撰寫《戲劇的世界》的目的是要疏理在戲劇教室和排練室的戲劇過程，跟為觀眾表演作為劇場產出之間的關係。近年，沉浸式（immersive）和特定場域式（site-specific）的劇場越來越普遍。這些劇場形式包含了參與者的即時反應，以及意料不到的即興回饋。另一在英國現時流行的發展，就是由觀眾提供意念來發展的劇目，過程中的即時性，有賴演員對戲劇結構的理解來支持和呈現。觀眾成為創作一齣成功劇場作品的夥伴。

　　雖然這本書沒有直接地闡明關於戲劇教育的重要性，但《戲劇的世界》對許多戲劇工作者有著莫大的影響力，尤其在語文學習方面。[ii]許多在本書中的教案都曾經被學者和研究人員拿來複製和進行分析。[iii]過程戲劇對於語文學習的力量，在於它創造了一個讓意念可以無懼失敗地主動探索的虛構世界。

ii　Brauer, G. (2002). *Body and Language: International Learning through Drama*. Westport, CT: Ablex.

iii　Coleman, C. (2017). Precarious Repurposing: Learning Languages through the Seal Wife. *Drama Australia Journal, 41*(1).

它為多元的任務提供了安全的環境，桃樂絲・希斯考特稱之為「沒有懲罰的地帶」（no-penalty zone）。[iv] 學生在想像的世界中扮演角色，他們可以自由地在檢驗議題、提問和尋求解決方案的過程中探索新的視點和感受。所有這些活動都需要用到創造和協作能力，以及更重要的，運用不同語言表達的能力。

在《從文字到世界》（*Words into Worlds*）[v] 一書中，我的同事高實玫發現壓抑和害怕失敗限制著她的學生參與日常的語文練習。可是，當語文任務融入到想像的情景時，學生在虛構的角色中會感到安全，他們對語言的信心和流暢度立即得到改善。過程戲劇作為學習語言的媒介，在輕鬆氛圍及教師的支持和肯定下，為使用新的詞彙和語域提供了真實的理由。

當教師或導師參與到假想的情境時，想像世界對學生就會變得更有意義。教師入戲的策略令我們可以在戲劇中連結群體，在當中示範和支援學生使用合適的語言和行為、分配相關的任務、肯定或挑戰學生的角色。暫緩熟悉的教室情境，允許新的情景、新的角色、新的語言運用的可能性及新的關係發展。

教師入戲雖然是個有效的策略，可是，仍有一些教師對使用這策略感到憂慮。其實他們只是不理解這個策略功能面向。教師在角色中並不需要像演員般表演，而只需要採用角色的態度和特定的身分。這樣做，並不是叫他們放棄教室管理，而是從角色中獲得控制。採用一些有權威的角色會給予他們一定程度的安全感。對於教師來說最有效和舒適的角色行為就是接近他們日常的功能，例如：主持會議、帶領討論、提問和制定作業。

在《戲劇的世界》第六章中關於「名人」的戲劇教案，給予教師一個簡單的角色及給語文學習者一個有用的起點。教師請學生為自己想像一個在某行業裡的名人角色。他們被邀請出席一個英語的電視節目。教師扮演脫口秀

iv O'Neill, C. (2014). *Dorothy Heathcote on Education and Drama*. U.K.: Routledge.

v Kao, S. M. & O'Neill, C. (1998). *Words into Worlds: Learning a Second Language through Process Drama*. Westport, CT: Ablex.

的主持人，請每個學生在角色中回答兩個問題：關於成為名人的好處和壞處。這兩個問題帶出了關於成功、隱私、安全、價值和生活模式的議題。除了跟隨書中形容的戲劇發展，學生也可以參與描述或討論曾經啟發他們的人物或事件。他們可以分享角色早年的掙扎和犧牲。寫作任務可以包括在英語報章上寫一篇關於自己感到最驕傲成就的一件事、給最欣賞的人寫一封信、日記或粉絲信。

在過程戲劇中，最重要是切記當中會經常有意想不到、不能預測的元素。就算是經過最精密彩排的戲劇演出，每場都會稍微有點不一樣，觀眾也會有著不同的反應。假若教師和帶領者想要真正能夠聆聽學生、尊重他們的意見和接納他們的反應的話，他們就必須要準備會遇上不能預料的事情。不管在教育或即興劇場演出，最有效地支持過程戲劇的方式，就是要有謹慎而又富彈性的計畫。當教師變得越來越富有經驗時，他們就能夠在教學中找到恰當的策略去幫助自己在現場進行回應。

我撰寫《戲劇的世界》的目的是要展示即興戲劇本質上就是劇場，它有著所有跟劇場一樣的操作原則。當教師和工作坊帶領者能夠掌握這些原則和操作方法，他們就能夠讓學生投入進主動的、透過協作完成的和有價值的戲劇互動之中。

我對《戲劇的世界》中文版很有信心，它將會為戲劇和劇場的創意及創新帶來啟發，我十分感謝怡雯以專業視野來把它完成。

西西莉・歐尼爾

推薦序

一位資深表演藝術教師對
過程戲劇課程設計的思考

這兩年，「戲劇融入閱讀理解策略」的課程設計學習告一段落，我對戲劇與公民議題頗感興趣，初探的方向是「衣」，希望用戲劇探討這個課題。透過前導研究，我發現「衣」除了雄踞我的個人生活空間、位列個人開銷前幾名，更是全球當前汙染第二大、僅次於石化業的產業。環保、人權、性別乃至聯合國可持續發展目標中的十六個議題，都與「衣」的問題息息相關。

操作課程後，我的學生和參與者發現了光鮮衣物背後的無盡汙濁，也有興趣延伸探索。然而當我回顧課程，我忍不住想：戲劇，真的是研究這個議題的最佳方式嗎？

或者換個角度想：為什麼我要選擇在戲劇中來用這個議題當材料？融入這個議題之後，表演課是否變得不同？它可以為表演藝術學習帶來何種養分？我該採用什麼戲劇形式和材料，讓課程更完整有效？

==

身為第一線教師，我們往往過度重視表演藝術的形式或類型，卻常忘記其核心：人、時空與故事。以現代戲劇為例，我們常把「劇場」與「戲劇教育」混為一談，把劇場表演元素當作評量指標，簡化練習、降低要求之後，導入教學現場，把學生當作小演員磨練，或一而再、再而三地用遊戲填塞課堂，用笑聲填塞空間。

若我們不甘於反覆「玩遊戲」，企圖拉高陳義、操作戲劇教育形式，就容易陷入窠臼。我們可能把所謂的習式、教學策略清單拿出來比對拼貼，條列有哪些活動可以進行，尋找炫目的影像或話題十足的素材。

我們帶給學生一堂趣味盎然的課，學生投入各種不同肢體遊戲與練習，做了精彩的戲劇片段，享受呈現與觀賞，也可能在情感上有所觸發，於是學生度過一段或歡樂、或辛苦的時光，對素材或議題有新的觀察與體會。我們知道某些特別的事情發生了，但究竟是什麼事？這些事到了下一個班級真的能順利複製並成功嗎？學生是否更了解表演藝術，養成興趣與態度？他們的學習能否遷移到生活，真正成為所謂的「素養」？

然而教學活動看似紛呈，實則疊床架屋。學生做了很多遊戲或練習，戲劇教育形式習式玩了遍，但思考、社會與藝術要求未必達致。

西西莉・歐尼爾的《戲劇的世界：過程戲劇設計手冊》不大一樣。這本書讓我們看見另一種可能：劇場與教育是肉身與影子，形影相隨，卻又互為替身、時時交換身分。

歐尼爾對戲劇與劇場涉獵廣泛、底蘊頗深，使得這本書不只是過程戲劇專書，也可以當作一本戲劇導論。例如她聊前文本與即興的關聯，聊角色之間的相遇／重逢如何製造不同類型的戲劇張力，累積多年的戲劇材料、角色原型等文化遺產如何轉化，而演員的身體又如何在當代劇場成為劇場核心……隨著她的介紹，讀者可以順藤摸瓜，拓展視野與專業能力。

她重視戲劇事件本身的潛力與想像，深諳劇場元素如何觸發參與者的思考與感受，於是她自由玩轉戲劇與劇場元素，勾勒劇場實踐與戲劇教育的關聯，提出清楚有效的實例和教案以為佐證，為教學實踐與教育實現提供有效方針。例如劇場中常見一人分飾多角的手法，觀眾辨識角色的歷程更關乎想像與投射；在過程戲劇中，參與者則需要自我轉化以扮演不同人物，又得在不同角色之間切換，反而更能探索人性、理解價值。

於是，閱讀西西莉・歐尼爾的《戲劇的世界：過程戲劇設計手冊》時，出身劇場的表演藝術教師會看見自身積累如何轉化到教育現場，成為可操作的有效課程；跨領域／非表演專業出身的教師則更清楚地看見劇場理論與實踐的脈絡，讓自己的課程規劃更有所本，又能開啟諸多可能。

==

在十二年國教 108 課綱上路的此時，以素養為導向的跨領域課程設計迫在眉睫，而西西莉‧歐尼爾的《戲劇的世界：過程戲劇設計手冊》促使我思考如何重塑我以「衣」為主題、過程戲劇為媒介的世界公民。

先前眾多前導研究將是我的前前文本，我的重點不在於廣泛地理解這個產業對人類生活乃至地球的影響，而會聚焦在青少年日日觸手可及、實則所知甚少的牛仔服飾，以及他們能夠如何覺察與轉變。

我想尋找或設計一個有效的前文本，也許從童話開始，討論衣著如何滿足不同人的需求；牛仔褲為了滿足穿著者的需求，將包含一些基本與特殊的製程，於是在即興過程中，參與者可能會跳脫線型敘事，一起扮演、觀賞不同的角色；這些角色與牛仔褲的交集將編排出多種片段與場景，我可以用合宜的活動模式發展戲劇張力、編織情境；我知道不同的參與者可能會發展出不同的戲劇世界、呈現不同的觀點，於是他們將有機會在現實生活裡轉化，採取有效的行動……。

蠻吸引人的，是吧？真該謝謝西西莉的睿智著作，以及譯者怡雯的多年過程戲劇經驗，還有翻譯期間的苦心雕琢呀！

但更該感謝的或許是你——無論你在劇場、在學校，無論你教表演、教語文或社會科，謝謝你讀了這本書。也請試試看，用一個又一個有機的過程戲劇活動或課程，建構屬於你的戲劇世界吧！

張幼玫

張幼玫，英國艾希特大學應用戲劇碩士，臺北市大直高中表演藝術教師、十二年國教課綱藝術領域撰述小組成員，並培訓師資、經營教師社群。專長為教育戲劇、青少年劇場、語文融入戲劇教學、建構團體動力，正學習結合戲劇與公民教育的課程設計。

譯者序

　　有些書，即使年代久遠，總是會教人念念不忘。我在九十年代末開始認識及學習過程戲劇時，就知道這本談論過程戲劇的經典書籍，歐尼爾老師為過程戲劇、即興和劇場的關係抽絲剝繭地並列在一起對照，提醒我們如何去看過程戲劇在戲劇藝術中的意義和深度。

　　過程戲劇是一個很有力量的戲劇手法，親身經歷一個好的過程戲劇就像觀看到一齣好的劇場作品一樣，既觸動心靈又永誌難忘。本書特別重要的是一方面幫助過程戲劇實踐者去重新了解，有底氣地去想像和連繫我們所進行的過程戲劇工作和劇場藝術本質如此一致；另一方面又可以讓一些劇場工作者不會把過程戲劇的操作看得過分簡化，或單純認為這只是一種教學模式，而不是藝術精煉的盛載。

　　歐尼爾老師在書中強調過程戲劇本身就走在當代戲劇的前沿，它即興的本質，使得無論在文本、結構組織、角色選取與鋪排、戲劇時間的運用及觀眾參與的設置，都如劇場創作一樣地需要相當程度的琢磨。這個認知上的接軌，特別對於許多使用過程戲劇的非戲劇背景人士如文化工作者、教師、社工來說十分關鍵，本書賦予他們結實的劇場理論基礎，以協助他們檢視、研習和進一步發展過程戲劇的實踐。而這個接軌也期待令一些自認為「純粹的戲劇藝術工作者」，重新審察到在教育或社區場域實踐的應用戲劇，其實與當代表演方式，以至實驗理論同出一轍地精緻，兩者可以互相砥礪。

　　我個人良好願望是藉著這本經典書籍的中文版，在首版二十五年之後誕生的今天，可以為日益蓬勃地實踐過程戲劇的華文世界提供重要的對話及參考材料。讓更多本來分割開過程戲劇和戲劇藝術的人士、工作者，可以藉此對過程戲劇有新的廣闊視角，提升對實踐的理解和進一步探索的念頭，繼續豐富對戲劇的想像和應用過程戲劇的深思。

　　此書得以面世，我必須向心理出版社的編輯們，尤其林敬堯總編，表達謝意，感謝他們對我的耐心與包容，沒有在我容不下安靜書桌的紛亂日子給

予交稿的壓力，心內既愧疚又感激萬分。我也要感謝在戲劇教育路上同行二十年的好友幼玫，一直在我翻譯本書的路上予以溫暖的協助，花了很多私人時間幫忙看稿子，修潤文字，還為此書分享了一個最近令她進入深度思考的過程戲劇。

　　我也要鄭重地在此衷心感謝歐尼爾老師對我的信任，讓我可以重溫她這本在戲劇教育業內的經典作品，給予我這寶貴的機會省思戲劇教育與劇場藝術同源的意義。

　　最後，雖然我在翻譯本書的過程中謹慎地斟酌由原文轉化成中文時，盡力切合華文讀者的理解，書中如仍有失誤、訛錯，還望諸位讀者不吝賜教，給予指正，以幫助我們更能準確地呈現歐尼爾老師的想法、精神和初衷。

怡雯

2020 年 1 月 18 日

前言

一個長篇的過程戲劇

「弗蘭克・米勒」

在椅子圍成的圓圈裡有種令人緊張的氣氛。每個在場的人都收到緊急訊息。帶領者環視四周。

「我希望沒有人看見你們來這裡，我發訊息給你們是認為你們應該儘快知道這件事，這件事會影響我們每一個人。我們都牽涉其中。這是我今天收到的字條，內容提及到弗蘭克・米勒（Frank Miller）將回到鎮上來。」

話說完，一片沉寂。過了一會兒，鎮裡的人開始發問：這字條什麼時候送來的？它如何被送過來的？上面有沒有署名？這是什麼意思？帶領者回答說：字條是今天早上發現的，它由前門底下的縫隙被推進來，沒有署名。它的內容已經十分清楚——經過那麼多年後，弗蘭克・米勒要回來了。

有人問弗蘭克是否被放了出來。沒有人知道。為什麼他在那麼多年後還要回來這個鎮？帶領者凝重地回應，或許弗蘭克在鎮上還有一些未完成的事，同時再次提醒大家，這事是關於我們所有人。其中一人覺得大家不應該那麼憂慮；但另一些人提醒她弗蘭克從前是一個怎樣的人，並承認大家的確非常擔憂。

有人說或許這張字條只是一個惡作劇。「誰會開這樣一個殘酷的玩笑？」帶領者問。有幾個人回答：「弗蘭克・米勒。」有一個鎮民說應該是弗蘭克他自己把字條送來。這表示他可能已經在鎮上了。過了十年，他沒有那麼容易被人認出來。有人說：「他一定正在某個地方等著我們。」所有人都不知道應該怎麼辦。帶領者站起來說：「嗯，這就要看你們自己了。我只是想在十年前的那件事我們所有人都有份，你們有權知道這個消息。你們打算怎麼

做是你們的事情，我知道自己應該做什麼，我自己會密切提防，你們想要做什麼都可以。現在，我想你們應該要離開這裡了。小心。」

這是在多倫多市跟一班高中生進行的一個長篇即興課的第一個片段。即興停止後，我們離開角色一起討論。我們住在什麼樣的地方？在歷史上的什麼時代？我們為什麼會那麼害怕弗蘭克·米勒？我們在十年前對他做過什麼？為什麼會這樣做？

學生們決定故事發生在世紀之交的一個西方小鎮上。因為某一些原因鎮上的人憎恨及恐懼弗蘭克，在十年前誣陷過他，把他送進了監獄。但還未想好他怎樣及為何被誣陷的細節。學生們同意在劇情有需要時才設想這些情節。

在下一個片段，我們在小組中進行。每組討論弗蘭克·米勒從前是怎樣的，然後用定格形象／靜像畫面呈現他從嬰孩到青年時期不同人生階段的畫面。我們陸續看到一個孤獨、被孤立及離群的少年，開始透過威嚇與暴力去運用權力對待身邊的人，一個青年人暴虐或冷淡地對待他的朋友及女朋友。

下一個任務是一起探索弗蘭克是否已經在鎮上。每個人都試著回顧在鎮上見過的陌生人。這些陌生人通常會去哪些地方？在鎮上的馬棚、郵局、酒吧發現了幾個陌生人。在小組裡，我們一起即興演示在銀行、郵局及火車站裡遇到幾個陌生人，他們正在做著自己的事情的情景。

我們慢慢地發展出兩個在酒吧裡的陌生人，其中一個就是弗蘭克。兩個男孩扮演陌生人，正坐在酒吧外栓馬的欄杆上（用兩張椅子代替）休息著。一個女孩扮演鎮上的治安官，其他人看著她向兩個陌生人發問，他們從哪裡來？這是他們第一次來到這個鎮嗎？他們在這裡做什麼？其中一個陌生人非常友善及坦白，另一個則較安靜及做沉思狀，漸漸地我們把注意力放在這個人身上。治安官問及他們的工作，第一個人說他是農場的幫工，正在尋找新的工作；第二個人只說了一個字──「恨」。我們已經找到了弗蘭克·米勒了。

兩人一組，一位學生扮演某個因某些原因對弗蘭克的回歸感到害怕的鎮民；另一位是這位鎮民的朋友，正在減輕他的焦慮。接著，所有扮演安慰者

的人走在一起討論他們剛才在對話中聽到的內容，他們的夥伴在旁聆聽。從對話中，發現很多人曾經冤枉過弗蘭克，或覺得自己將會成為他報復的主要目標。我們從中知道了更多關於弗蘭克與其他鎮民的關係。學生們決定鎮上有一個人會是弗蘭克格外仇恨的對象。她就是郵政局長莎拉。在弗蘭克離開之前，二人曾經有過親密關係。她在鎮上頗有名聲。在他離開時她剛好懷孕了，現在有一個十歲的兒子。她告訴兒子他的父親已經不在人世。

此時，全班小休一會。當學生回來時，我們需要重新讓他們回到休息前那個場景的張力裡。於是，我們玩了一個叫「獵人與獵物」的遊戲。學生輪流成為雙眼蒙住地尋找獵物的弗蘭克（獵人），或者是蒙住雙眼、想要設法避開他所捉捕的莎拉（獵物）。這個遊戲的「情感」素質（所能引發的情緒與情感）很能夠配合正在發展中的戲劇主題。

然後，我向學生敘述目前為止的故事發展，一方面想確認大家的共識，另一方面藉此機會讓學生澄清細節。學生們決定下一個想要探索的場景是弗蘭克與他兒子的會面。見面的地點是男孩放學後工作的地方，一個租用馬房。弗蘭克目的是想知道男孩的家居生活狀況、男孩與母親的關係，以及男孩所知道的父親的事情。學生們兩人一組，一個扮演弗蘭克，另一個扮演他的兒子。兩個角色中，其中一個帶有清晰但不可告人的目的。有一組學生將對話發展到男孩邀請弗蘭克於第二天晚上去他家吃飯和見他的母親。全班同意這個晚餐場景將會是一個值得探索的、有趣的戲劇性會面。

場景的陳設：首先，男孩要告訴母親關於他見過弗蘭克一事。我們以論壇劇場（Forum Theatre）來處理這情景，不同志願者上場分別扮演莎拉和她的兒子。假如他們需要幫助，我們可以為他們提供說話內容或互動建議；假如我們覺得需要為場景增添一些什麼，我們直接把當下的場景「定格」，給予他們建議。無論是演員還是觀察者都可以隨時喊暫停，向其他人尋求幫助、請其他人提供對話內容或建議。再提醒一下：這個情景當中有一人一無所知，而另一人則揣量著到底要說出什麼樣的過去，彼此不同的期望都會影響事情的發展。對觀察者和演員來說，當中的張力來自於莎拉在何時及如何告訴兒

子他父親的真相。

　　下一個場景，學生分成三組，分別負責探索弗蘭克、莎拉或男孩，每一組為他們所探索的人物創作一個夢境，顯示那個角色在新的處境下的盼望或恐懼。學生排練夢境的呈現，然後向全班展示，演出必須包括所有關於夢境的非寫實的特徵，如重複、扭曲、極端對比的律動和語句。弗蘭克的夢是關於愉快的家庭生活對應監獄的恐懼。男孩的夢展現他一方面與母親關係親近，另一方面又渴望擁有父親；莎拉的夢魘則充滿了她對弗蘭克真實本質的扭曲和誇張的記憶。

　　接著，全班分成三人一組，組員分別扮演母親、父親和兒子。每組在獨自的空間即興演出弗蘭克和莎拉十年後首次見面的晚飯情形，沒有其他人在旁觀看。這是一個充滿張力的場景，弗蘭克表現出曖昧的態度，莎拉嘗試搞明白他回來的真正目的，男孩則感到困惑和不安。

　　由於這是一個重要的會面，全班都希望能夠觀看重演。有三個學生自願出來扮演弗蘭克、莎拉和他們的兒子，即興重演晚餐的情景。在演出前，我們先一體決定晚餐的地點是在一個什麼樣的房間，以及討論每一個角色在當時的感受。每個角色都有不同的動機導致不同的期待。這個情景的真相開始浮現，男孩對母親的維護和對弗蘭克害怕的反應感到奇怪；弗蘭克對莎拉的怨恨也越來越明顯。弗蘭克和莎拉背負著過去，以及他們倆對未來的恐懼與盼望驅動這個情景的發展。漸漸地，觀眾清楚地看到莎拉確實不想再與弗蘭克在一起，男孩開始懷疑他們在隱瞞著什麼。

　　情景發展得越來越複雜。我們再選擇另外兩個志願者出來扮演弗蘭克和莎拉的內在聲音。我們除了聽到弗蘭克和莎拉的對話外，還能聽到他們倆內心的想法。氣氛越來越緊張，兩個角色本來無法表達的感受現在變得明顯。最後，弗蘭克在沮喪和絕望之中，把桌子推開，舉起手想打莎拉，男孩跑到他們中間，弗蘭克的拳頭打到他。男孩衝出屋外，莎拉和弗蘭克無能為力地留在原地，彼此更形孤單。

　　在最終的一個場景，我們再次呈現最開始時弗蘭克的定格形象，每個弗

蘭克的形象逐一地重現。每一個弗蘭克的形象以發生先後時序排列，最後一個定格為他向兒子伸手，展示他對未來的盼望。我們再次看到弗蘭克·米勒由童年至失去所有希望的人生發展。這一節課在此結束。

這個長篇的「過程戲劇」（process drama）讓我們把戲劇世界變成當下的經歷，一個想像國度中的人物、場所和關注，隨著自身的內在邏輯發展。這個戲劇世界所顯現的張力和複雜性，無異於傳統劇場使用的類似手法。這裡所有關於「弗蘭克·米勒」的情節由學生創作及維持，沒有預先撰寫的劇本、固定的情境或外在的觀眾。

這個過程戲劇在行動中產生文本，使用發生事件的空間地點，參加者需要投入不同角色，共同把情節推向未知但充滿可能性的領域。這個差不多三個小時的經歷藉著不同的組成元素、即興演繹和團體反思的方式，將故事主人翁過去的壓力和對將來的期盼發展成為戲劇的當下。體驗就是目的，團體成員就是他們自己演出的觀眾。

在這本書中，我希望展示：當過程戲劇中的想像世界發展出內在融貫一致，就會如同任何一種劇場所珍視的洞察和目標，使參加者能夠經驗具滿足感和重要意義的戲劇歷程。我將會在書中探索過程戲劇和在劇場中即興演繹的關係，同時追溯這類戲劇結構中所需具備的關鍵元素。

導論

　　過程戲劇是一種複雜的戲劇經歷。它猶如其他劇場經驗一樣，由空間和地點而形成當下的戲劇世界，一個需要由所有參與者同意而存在的世界。過程戲劇的進行不需要劇本，它的結局是不能預測的，亦沒有外在的觀眾，其中的經驗是不可能完全被複製的。但是，我相信它能夠讓參與者進入一個真實的戲劇經驗，被視為合乎劇場領域的一部分。過程戲劇與每一種劇場活動的主要特質一樣，使用同一套的戲劇結構組成來表達意義。

　　十多年前（編按：這裡指的「十多年前」是指原文書 1995 年出版時的十多年前），我和艾倫・蘭伯特（Alan Lambert）在《戲劇的結構：實用教師手冊》（*Drama Structures: A Practical Handbook for Teachers*）嘗試為教師提供一個富彈性的框架去支持他們在戲劇中的探索。

> 假如要讓學生能在戲劇中領會概念、明白複雜的問題、學習解難、
> 能創意地以及與人協力地工作，他們將會需要一個清晰建構的情境
> 和一個強韌而具有彈性的框架去支持、伸延他們的工作目標。[1]

　　這本書特別為戲劇教師而撰寫，讓他們的教學可以更貼近課程材料如歷史、社會學科及文學，並仍能保持戲劇經驗本身的價值。重要的劇場元素如張力和對比，在此種戲劇結構中仍會被肯定，只是我們不把工作目標放在詳細探索其操作。近年來（編按：本書原文出版於 1995 年），我越來越明瞭這本書所提及的戲劇架構能為參與者帶來富滿足感的戲劇經驗，並不需要刻意明顯地把它與特定教育或劇場目的掛鉤。只要能遵從戲劇事件的固有規律，它就會發揮最大的效果。

　　《戲劇的結構》（*Drama Structures*）是我寫的其中一本書，它的目的是

協助教師利用一系列的片段去建構和發展戲劇經歷，以緩和即興演繹的不可預測性。但本書的目的卻有別於此。我期望能清晰剖析我所稱的「過程戲劇」和「劇場事件的基本特質」的關係。雖然戲劇教師普遍地認同他們的工作符合劇場的規則和諸多特徵，可是這些規則和屬性的應用與本質一直未被仔細研究。這本書所探討的是過程戲劇的資源，即有效的「前文本」（pre-texts）：它與最為人熟識的即興形式的關聯、在行動中所產生的文本、參與者扮演的不同角色、作為觀眾如何操作這些要素、戲劇時間、帶領者在過程中的重要功能。本書透過多個過程戲劇示例來闡釋如何操作這些元素，並指出特定的戲劇策略和特質。我會強調劇場形式和過程戲劇的關聯，這個顯然可見的連繫會讓過程戲劇的價值更能被人理解及重視，特別是對從事演員訓練和劇場的工作者來說。劇場和過程戲劇的緊密關係與連結，將鼓勵劇場導師和導演探索這個強而有力且充滿可塑性的媒介，並促使他們使用該媒介。

過程戲劇的潛力，在於它經歷和控制戲劇的關鍵特質，並藉此促使參與者投身其間，以探尋戲劇的重要意義。帶領者和參與者在過程戲劇中共同管理重要的戲劇元素，藉以帶出真實的戲劇經歷，並對戲劇中的事件有更多的認識。學習戲劇在於能否投入經驗。戲劇藝術課程在要求學生快速做正式或非正式的表演時，經常削弱他們的信心。對於很多缺乏經驗和技巧的人來說，這是一個痛苦的經驗。從另一個角度來說，過程戲劇容許參與者參與一連串的角色扮演、直接投身戲劇事件，在歷程中體悟戲劇的力量，而無須被要求即時展現精煉的演技。

過程戲劇和前文本

在這本書裡，將介紹兩個不為讀者熟悉的詞彙。第一個是「過程戲劇」，我會在接下來的幾頁中記述它的發展。另一個是「前文本」，它是我近年來一直發展的概念，我發現它能有效闡釋戲劇世界中所設定的動機。「前文本」指戲劇過程中的源起或念頭，我將會在第二章中詳加敘述。它也可以解釋為

藉口（工作的理由），蘊含有戲劇事件發生之前的文本意義。

　　過程戲劇差不多與「教育戲劇」（drama in education）同義。「過程戲劇」一詞差不多同時出現於 1980 年代末的澳洲和北美洲，嘗試劃分這個特別的戲劇手法與其他一些結構沒那麼複雜、那麼費勁的即興活動，並把它定位在較寬闊的戲劇和劇場領域中。在教室中的戲劇活動也被稱為教育性戲劇、教室戲劇、非正式戲劇、發展性戲劇、課程戲劇、即興演繹、角色戲劇、創造性表演和創作性戲劇。這些稱謂要麼就很侷限，要麼就是不斷同義反覆。雖然我認為「過程戲劇」一詞十分有用，但為一種特別的方法創造一個新的稱謂，實則無助於釐清這行業裡的繁雜名詞。

　　在北美洲，「創作性戲劇」和「即興演繹」最常被用來稱呼這種過程重於演出的探索式戲劇活動。後者比較少被英國戲劇教育工作者使用，這或許是因為他們比較在乎能否將教育戲劇建立為一種結構複雜的學習媒介，而不僅貌似純粹排練手法的活動，或一種沒有情景的技巧展示或短暫的娛樂。這是人們偶爾對北美洲戲劇活動的看法，「即興演繹」差不多等同於「小品」和「短劇」。雖然其中一位重要的教育戲劇先驅桃樂絲・希斯考特（Dorothy Heathcote）也在 1960 年代引用「即興演繹」來形容她的工作，但她在之後的著作中就鮮少提及。

過程和產出

　　「過程」通常指一件持續發生的事情，而「產出」則意指結論、完結和完成的「物件」。雖然觀眾體驗劇場演出是一項活動而非一種藝術物件，但劇場演出本身一般都被視為一種「產出」。每一個劇場演出都是一次複雜的組合、排練和戲劇詮釋的過程。「過程」和「產出」這兩個簡化的詞彙都不利於表明這個錯綜複雜的結構。在即興戲劇中，過程的定義為「在情境和參與者的目的方面，對不同戲劇元素的反覆磋商」。[2]當我們把腦海中的想法以戲劇產出時，同樣可以應用這個定義。

「過程戲劇」是本書要介紹的主題，它通常是形容一種獨特、複雜的即興戲劇活動，這個活動的設計可以創造或累積成劇場演出。可是，這樣的描述將突顯它跟「產出」相反，進而將這種即興手法分列於其戲劇本源之外，反而有害而無利。事實上，無論過程或產出都是來自相同的領域。正如同劇場一樣，過程戲劇的主要目的是建構一個想像的世界，一個由參與者創造出來、讓他們在角色和情景之中發現、表述的戲劇「境地」。當過程戲劇展開時，進行的過程中包含了重視組成建構和沉澱的戲劇元素，更將即興互動保留在活動的中心，成為戲劇來源力量。由於即興是過程戲劇中的關鍵元素，所以在進行這種新發明的戲劇形式時必須考量其重要特質，追溯它一直沿用自彩排與表演時的方法，同時辨認它在過程戲劇中的重要意義。

過程戲劇的特質

　　過程戲劇和即興練習一樣，進行時不需要預先寫好的劇本，但是會包括一些用於構作及彩排而非即興的片段。顧名思義，過程戲劇和即興練習的重要差異在於：「過程戲劇」不只是單一的、簡短的練習或情景，而是和所有傳統戲劇一樣，由一連串片段或情節所組成。片段式的組織即時帶出它的結構，隱含著不同部分的複雜關係，而不僅只是線性的排列及敘事；它的分段一旦連接，就會像項鍊上的珠子，而不是整體意義的一個部分。

　　過程戲劇中的片段式結構讓一個複雜的戲劇世界逐漸顯露，使它能伸延、詳盡闡述。因此，它進行時會比大部分即興活動花上更長的時間。兩者的進一步差別是即興練習通常只容許幾個參加者同時進行，而其餘的人只能作為看實驗的觀眾；但是在過程戲劇中，所有人都會投入同一件事情，教師或帶領者會在歷程中擔任編劇和參與者。進行時沒有外來的觀眾，參與者就是他們自己行動中的觀眾。我相信沒有劇本、片段式的結構、一個長時間進行和以全體參與者作為觀眾的特質，最能形容「過程戲劇」這種手法所呈現的複雜性。

　　這些過程戲劇的特質是傳承自兩位在戲劇教育中甚具影響力的人物——

蓋文・伯頓（Gavin Bolton）及桃樂絲・希斯考特。在《邁向戲劇教育的理論》（*Towards a Theory of Drama in Education*）一書，伯頓清楚說明戲劇活動的不同模式，以及這些模式如何建構，為參與者提供令其滿足的美學經驗。[3]希斯考特工作的力量及直覺，對戲劇元素運用於即興處境的嫻熟，在選擇戲劇情景的深度及對其重要性的判斷，與整個團體一起入戲的技巧，全都影響深遠。[4]雖然我現在發展的是一個不同的方向，但無論如何，我都必須感激這些優秀的藝術及教育工作者。我特別地把這本書重點放在探索過程戲劇和劇場的連繫，為一種創新的劇場手法提供實例；我會偏重戲劇內在的滿足感，而非外顯的教育效果；書中我將引用戲劇的文獻，以及同時來自劇場和教育現場的案例。

過程戲劇和現代劇場

過程戲劇的萌生除了是創意及教育戲劇傳統的一部分，也反映著現代劇場的不同發展。在 1960 年代的前衛派劇場，實驗創作人和理論家都強調當下和即時性、過程和轉化的概念，這些概念影響學校裡戲劇教師的工作。最近，後現代劇場的實踐也影響了過程戲劇，當中包括在團體中割裂、間斷的角色分布，非線性及不連接的敘事手法，經典主題及文本的改編，模糊化的觀演關係，雙重自我意識，不斷遊走於不同的視點等。

戲劇教育和它延伸的過程戲劇實踐都越來越被認為是前衛和連貫的劇場經驗。它挑戰劇場敘事創作、角色功能和觀演關係的傳統概念。[5]第一個把這個想法寫出來的是布拉德・哈斯曼（Brad Haseman），他提出過程戲劇透過創造、移用、重塑一系列的戲劇形式，以建立它的特色。對於哈斯曼來說，這些形式包括角色扮演、建立角色，教師入戲中的「關鍵策略」，處於戲劇行動之外及之內的演繹方式、距離和反思。[6]我會在後面的章節探討這些「特殊形式」的部分來源，以及它與劇場傳統、理論及實踐的密切關係，還有它們在過程戲劇中的操作方式。

由於我的重點放在過程戲劇中的戲劇和結構層面，所以有別於提出為幫助參加者「暖身」、建立團體感或提升技能的耳熟能詳的活動，我的舉例會著重在以即興手法來建構戲劇場景。即使是瞬間的練習，都可能有效引發出想像的世界，這些世界或許只是短暫和零碎的，我們都不應該把它稱為無效。每一種藝術工作都會喚發一個獨特的世界，縱使它不是透過任何理想的、完備的方式明顯地建構出來。由過程戲劇產生的戲劇世界看起來像是印象主義及碎片化的，但它仍然可以使參與者獲得滿足的經驗。雖然這些戲劇場景是在過程中自發創造出來的，它有著自己的結構、邏輯和發展的可能。過程戲劇的雛型就如所有有機體一樣，帶著內在的準則來引領著自己的發展，以及組成自己的特質。

過程戲劇是伸延和高度即興的活動，它沒有預先寫好的劇本，它的原始「文本」是透過行動所產生的，這個文本可以在活動後重溫及反思。理論上，過程戲劇的文本可以在活動後回顧，可以比本書開頭記錄的「弗蘭克·米勒」更為詳盡。經驗當中的一些元素猶如不連貫的片段式劇本，可以在另一個團體中重組和複製。

對過程的剖析

要為過程戲劇提出結構化及組織化的建議，我們就必須尊重它即時和轉瞬即逝的特性。這個過程不能夠被精簡為一連串可預測的片段或固定不變的情景。一個有效建構的戲劇過程，可以避免重複套路，避免把轉化過程變成粗糙的成品，甚或破壞了即時自發這個形式的核心，而能推展、清晰表達及創造意義。

當我們嘗試分析劇場活動時，不管分析得多詳盡，充其量都只是臨時而局部的。我們不可能百分之百重構任何一個表演作品，我們只能把握當中幾個基本組成的原則；這個說法也適用於過程戲劇這種高度即興的活動。當我們嘗試探究結構時，比較實際的方式是分析其操作，以顯示如何建構戲劇世

界；尤其是過程戲劇這種複雜的即興經驗，其分析目的是為了指出如何有效推展及完結。在每一章，我都會使用不同例子突顯如何在結構中操作關鍵戲劇元素。這些例子將有效地幫助那些難以理解、執行操作原則的人，也能將其理論沿用到另外一個團體。可是，也請不要期待我所設計的情景可以完全複製到其他情況和場合。這些分析應以描述和引發為目的，而不是一個預設的指示——雖然讀者有可能認為這些分析可以當作探索該手法的有效前文本。

過程戲劇的潛能

過程戲劇和戲劇藝術一樣擁有相同的潛能和限制。它提供了一個重要的方法讓戲劇媒介得以延伸和帶來令人滿足的實驗性經歷。當它仍是明顯地形態不明，事前的計畫或劇本所不能定義，它就有著獨特的能力去展開那和其他戲劇種類一樣的基本結構，這就賦予它的生命。這種令人擁有滿足經驗的手法能夠引領出對戲劇更深的了解，以及它潛在的重要形態。

多種不同的即興活動早已用於訓練演員和排練，作為一種培養參加者反應力及技巧的方法，可是，這些活動用來發展深層的戲劇目的、形式和內涵卻仍未被確認。即興戲劇的過程本身的價值、對劇場和表演本質的啟發、所能夠創作出的戲劇世界，以及最能提出且清晰表達出給予參與者具意義的重要經歷均很少被充分地重視。過程戲劇為受訓中的演員及研習戲劇文學的學生提供一個很好的基礎去理解戲劇媒介的潛能，仍尚未被完全開發。

相信這個過程價值的演員、導演和教師會不斷地在他們的工作中受到挑戰。除了來自把一種低估了價值的過程變成為高價值的壓力，更大的阻礙是在應用這形式及在戲劇中推展時引伸出的問題。對於這些想要努力實踐這種扣人心弦和實驗性媒介最好的支援，是來自能夠清晰和持續地學習理解過程戲劇的本質和潛能，掌握在什麼情況下才能達到重要的戲劇維度，以及對劇場知識徹底的認知。過程戲劇與劇場以同樣的方式建構及發展，能參與到創造這些戲劇世界會使人獲得內在滿足，感到其教育價值及莫大意義。

第一章
經歷：過程戲劇與即興

　　參與過程戲劇的理由和所有其他藝術經歷一樣，參與者須在過程中主動參與、與人合作，他們須透過媒材在其中認真思考，好掌握、轉化這些素材。過程戲劇涉及到戲劇的創造、形塑和欣賞，是一個明確表達經驗的實踐方式。參與者控制正在發生的戲劇情景的關鍵，一邊即時經歷，一邊整理經驗，他們會評估當下的情況，以連結其他相關經驗。這些都是要求甚高的活動，需要參加者感知、想像、推斷、詮釋，以及使用戲劇、認知及社交等各種能力。這些團體中的能力與能量會集中，以發展由前文本構建出來的特定戲劇世界。

　　在前言提到的過程戲劇「弗蘭克·米勒」採用「回歸」作為切入點或前文本，這個引入的設計也是其他劇場模式的慣用手法。最初，帶領者控制幾個關鍵元素，尤其是戲劇張力的發展。作為前文本，弗蘭克·米勒的回歸引起了團體對故事的預測，讓他們開始投入並負起發展戲劇的責任。以下是對「弗蘭克·米勒」教案中每個片段或場景的分析：

片段	戲劇元素
帶領者在角色中向全組宣告收到了一個消息：弗蘭克·米勒要回來了。他回來有什麼目的？鎮上的人要採取什麼行動去保護自己？這意味著十年前弗蘭克的離開與他們有關。	這個**前文本**立即使全部成員投入想像的世界，當中的場景細節由參加者共同協力發展。 這裡給人一種擁有共同過去、憂心未來的強烈感覺。

帶領者重申一些發展出來的細節，全組決定想要進一步探索時間和地點的主題。

在戲劇世界**之外**協商，有意識地決定地點位置及時間範圍。

在小組中，參與者創作弗蘭克·米勒早年生活中不同時刻的定格形象。

一個**靜態的**活動，建構故事的過去，然後向擔任觀眾的其他參與者呈現。

即興演繹相遇的情形。學生在小組中遇見並嘗試演繹在小鎮不同地點認識的陌生人。

這些遇見是同時進行的，活動後全體一起**回顧**在演繹中見到的每一個人以及他們的可能身分。

重演其中一個遇見的場景，呈現弗蘭克·米勒確實回來了。

觀眾在此片段會有強烈的感受，他們所有人都會參與、共同詮釋這個遇見的意義。

參與者兩人一組，探討弗蘭克回來的目的。他的回歸對最熟悉他或最害怕他的人會有什麼影響？團體中的一半人演繹鎮民的朋友，反映之前獲得的訊息，以呈現對莎拉及她兒子的擔憂。

這裡提出居民個人對弗蘭克回歸的回應；雖然完成後會返回全體中呈現，但是這時仍是私下的討論。這個呈現的焦點將為接下來的工作做準備。

遊戲：獵人與獵物。所有人圍成一圈，其中兩人蒙上雙眼，一人站在圈子裡，去獵捕圈裡的另一人。

這個遊戲用來重建**張力**，並喚回之前團體討論時的感受。

帶領者敘述，釐清發展至今的細節進度。

參與者協助回顧細節。

參與者兩人一組，一個扮演弗蘭克，另一個演他兒子。即興內容是他們的首次會面。

這是兩人私下的會面，為角色帶來深層的投入。

論壇劇場。兩位志願者演出關於弗蘭克的兒子告訴其母親與弗蘭克的會面經過。此時，每一個人都對結局有一份責任。

觀眾在此片段會有強烈的感受，他們可以向演員提出建議的對話內容和反應。

夢境系列。全體分成三個大組，每組分別負責為弗蘭克、莎拉或男孩創作一個夢境的呈現，配以聲音及律動動作。

關於失去、期待、對歸屬的渴望等主題，強而有力地呈現於每個夢境之中。

三個人一組，演繹這個家庭一起晚餐時的情景。這是一個採用自然演繹的探索，無須事先排練或準備。

這個探索不需要觀眾，只需要帶領者監督著每個情景的發展。

三位志願者為全體重演剛才的情景。角色之間的張力逐步提升。加入每個角色的內在「聲音」，情景在暴力威嚇及不同角色受困於他們各自的孤立中結束。

再一次，這是一個給予**觀眾**強力感覺和**張力**的情景。這裡隱約讓人感覺到各個人物擁有的**將來**。

再次重現先前關於弗蘭克的定格形象，每個定格都是獨立的，呈現他與其他人的關係。在戲劇尾聲，加入一個新的弗蘭克定格形象作結。

製作一條時間線，用來回顧弗蘭克受到社區孤立的發展，呈現他的掙扎如何導致其下場。

　　這些片段式和伸延本質的經驗，容許參加者在過程中探索歸屬、家庭和社群關係、關懷、報復、缺席和放逐的概念。每個片段包含事件的不同角度面向，透過戲劇中不同形式的會面，個人及群體對逐漸浮現主題的投入程度不斷提升。由全體共同開始，帶領者入戲，使這樣的會面立即引起參與者的興趣，期待進一步的探索。有些情景以雙人對話進行，例如弗蘭克和他兒子的會面。每個會面都以不同張力逐步推進戲劇（掩飾身分的張力、帶著過去記憶與闊別舊識會面的張力、隱藏目的的張力、保守秘密的張力、維持某種

位置的張力）；這種種都在一個更大的張力框架之中，隱蔽真實和已知，以操弄未知、假象和偽裝的遊戲。

在反思時，學生會在受保護的想像處境中連結自己的生活，有時十分明顯，有時幾不可辨。我發現戲劇雖然刻意與真實生活保有一定距離，但不變的是，它會讓參與者在戲劇裡找到生命中最深刻的關懷。在「弗蘭克·米勒」的時代、地點及人物提供了一種視角，製造了一個美學距離，好讓學生安全地在期間探索社區衝突、家庭緊張關係、暴力，以及分離或失去雙親等主題。對於學生的個人連繫來說，他們會把經驗連結到曾演繹過的戲劇、曾觀賞過的電影和曾閱讀過的書籍。

運用過程戲劇

對於教師或導演來說，戲劇活動中任何一種被認可的目標，將包括對教育的啟發、一個特定的戲劇目標、以創作和探索戲劇世界作為目的，以及給予參與者某種體驗。不管目標為何，只要依照戲劇的法則來發展過程，它都會為參與者提供一種真實的戲劇經歷。在演員訓練或排練時，主要的目的是要減少抑壓或加深人物的塑造；在教育裡，目的可以包括提升學生閱讀動機，或讓他們探究關於歷史、時下關注或道德的問題。劇場和教育都很有可能會採用即興戲劇活動來達致一些外在目的，但事實上，教師或是帶領者的腦海裡都有特定的工具目的。而無論如何，都不必排除對戲劇世界的推展探索。

學校教材及戲劇作品為戲劇內容提供了重要的潛在資源，但其戲劇特點並不一定會在我們選取的演繹形式中表達出來。素材或前文本中的象徵與隱喻層面可能被忽略，對藝術媒介或戲劇的傳統也或許毫無意識。當戲劇技巧的價值只在於提升某種能力、達致某些精確目標、停留在由教師或導演嚴格控制，或概括、零碎地使用著，那麼，這將不符合在過程戲劇所需的戲劇會面效果。

過程戲劇與文學

　　以下例子鼓勵九年級的學生直接參與文學作品詮釋和反思。他們正在學習小說《當傳說已死》（*When the Legends Die*），故事講述一個美洲原住民男孩被帶離他居住的環境，送到一所偏遠學校就學。在那兒他的身分受到否定，他的能力被忽視。[1] 文本帶有「異化」和「失去」的主題，包括失去家庭、棲息地、文化和身分。教師的挑戰在於透過過程戲劇協助學生投入這個遙遠和不熟悉的世界，使他們能有信心地運用自己的判斷力及鑑賞力，解決小說裡的問題。

　　戲劇始於教師入戲為偏遠學校的校長，歡迎一群可能成為該校教師的學生。學生在角色中很快進入到向校長提出疑問的階段，質疑她對於教化和改變美洲原住民的觀點。在反思這次會面時，學生們能從校長的高傲和偏見態度連結到他們自身在學校生活中的經驗。

　　接下來，學生兩人一組，一個扮演將入職的教師，另一個演學校裡一個美洲原住民學生。學生開始形成他們受「教育」的觀點。幾個學生對於扮演美洲原住民的角色越來越投入。他們的投入表現於再次與校長會面的時刻，他們對學校政策及校長態度的批評越來越嚴厲，也對美洲原住民學生的困境感到同情。突然，討論被其中一個學生打斷，因為他在角色中帶出了另一層次的投入。以下是這部分互動對話的摘錄：

學生：你奪去我們的家園，你要我們去適應你的生活方式，為什麼不是你來
　　　　適應我們的生活方式呢？……你說要我們改變——依照你所訂的方式。

教師：你是不是想要我去你的小屋？去你所居住的山上？

學生：這是我們的土地，你來到這裡，搶奪了它。

教師：我想我不能認同你這個想法……我們跟你們雙方訂立了條約。

學生：你們毀約、食言，你們撒謊，白人全都是騙子。

教師：我並不是一個政治家，我只是一個教師，我已經在這個困境裡竭盡所能了。

學生們：（加入對話）這裡本來就是我們的世界。你們從來沒有擁有過它。你們把它從我們手上搶走。是我們先住在這裡的。

學生在探索課程材料中，衍生了參與及主動自發能力，已能夠滿足教師的教育目的，但同時，他們獲得的其實遠遠不止於此。戲劇的世界與小說的世界互相貫通。以這本小說作為前文本豐富、控制及維持了學生在當中的探索，反映在課程尾聲時學生的角色書寫上。

學生其中一份的寫作任務，是寫一份關於小說裡的英雄「大熊兄弟」的成績表。其中兩名學生寫了以下的內容：

學生：湯瑪士·黑熊　　**科目**：編籃工藝

湯瑪士在班上很令人愉快。雖然他偶爾會凝視著窗外，好像在尋找著什麼的，但大部分時間他都會願意聆聽。他與其他同學保持距離，根本沒有意願和班上任何人交談。可是，他的作品是我從未見過的。他沒有用我發給他的材料，而是用柳樹莖來代替。他的手指相當靈巧，作品水準高。我並不知道他在其他課的表現如何，但我肯定他在編籃工藝方面別有天賦。他的能力是神秘的，他的作品比我的更優秀。

英文科中期成績表：大熊兄弟（湯瑪士）

湯瑪士是一個愛搗亂的孩子。他經常上課不專心及盯著窗外。他堅持這裡教的東西對他毫無用處。他也非常魯莽，容易與人起衝突，常常用錯誤的方式解釋事物。他不能控制自己的脾氣，就像從不知規則為何物的野蠻人。學生委員會曾嘗試訓導他。可是，我們的嘗試終究失敗。我不知道還可以做些什麼。

　　戲劇參與給予學生們閱讀這個文本的新角度。他們用想像投射出教師和美洲原住民男孩的態度，跟他們在戲劇裡會面。在角色書寫則容許他們呈現、擴展對小說議題的理解。[2]

過程以外的策略

　　對於一些教師來說，以發展戲劇策略達致延伸戲劇世界的目的，並不是他們關心的範圍。有一次我把俄亥俄州立大學的研究所學生分成小組，從布雷希特（Brecht）的劇本《勇氣媽媽》（*Mother Courage and Her Children*）中選出提及一則公共事件的一個場景。研究生的任務是用新聞報導的形式演繹那一個場景。每一組以現代電視報導的慣常模式演出這則「新聞」，有主播、有「專家」評論、有對直接受影響人士所做的訪談，也有對事件略知一二的旁觀者訪談。這個任務的好處是，讓學生可以專注細緻地研讀劇本原文，以他們的理解來探索作品，採用時代錯置的手法則能在某種程度上呈現布雷希特的疏離理論，也可以為劇本中的公共與私人事件提供進一層次的反諷評論。這個任務牢牢地專注在劇本原文的世界裡，闡釋作品的內容和結構。因此，人們並不期待在活動中產生一個平行或另類的世界。雖然過程戲劇也容易涵括這種「運用新聞報導形式以重演劇本」的策略，但是這課程的目的卻迥然不同，並有所限制。這個練習的目的不是為了創設一個戲劇世界以供人進一步探索，而只是服膺有限的教學目標。在這有限的教學目標裡，這個任務仍然被證實富含啟發性與價值。

　　以戲劇形式來探索課程中的材料，正如上述的例子，其核心仍以練習為本，以任務為中心，由教師啟動和主導，而且短暫，雖則有所偏限，但仍然是有用的。可是，當我們只重視活動的工具性目的，而忽略了它的發展潛力，發展想像世界的機會就會隨之減少。當教師過分強調預設的「學習領域」和明顯的教育主題，探索和發現的潛力就會消失無蹤。同樣的困難也在劇場裡出現。例如早期評論易卜生（Ibsen）時，人們說他的作品只著重強調社會對

抗的特質，更甚於考量作品中的詩意或戲劇質素。易卜生作品中關注的主題（包括污染、女權、遺傳）就能視為他作品中重要的元素和特質。

雖然可以提供機會討論、反思及理解，都是運用戲劇的好理由。然而，這不足以發揮它全部的潛能。這種情況的關鍵是，教師不了解戲劇的重要本質，也沒有在表達主題中同步重視這種形式。只根據社會或道德的重要性而選取運用的戲劇材料，並不代表它適用於想像力轉化和戲劇探索。社會議題的探究（例如雨林被破壞或第三世界面對的問題，本身雖然是重大或者熱點議題），卻不大容易被轉化成有效的前文本，進而發展成為戲劇世界。在探索這些議題時，教師會使用戲劇策略來創設出想像的世界，但是如果這世界基於教訓的目的，它就不能好好的發揮了。在這種情況下，戲劇活動雖然仍能保有戲劇的潛力，可是，就幾乎不可能在教師預設的有限目標中得到進展。儘管在這有限的條件下，學生仍會在過程中感到興奮，在活躍主動、協作的形式中整理並演繹他們的理解潛力。

在演員訓練及排練中的即興練習

在劇場中，即興練習可以用於一些特定和有限制性的目的，就好比在戲劇教育中的例子一樣；又或者，更有機地用於深層次的目的。在演員訓練及排練中的即興練習能提升自發性、群體意識，並幫助演員練習特定技能。雖然有時間及目標上的限制，但是這些創新劇場的教師和導演所使用的眾多方法，沒有理由不能夠召喚錯綜複雜的戲劇情景，讓參與者達致類似的效果。

許多導演和劇場教師使用即興活動的目的不一，從基礎的肢體和發聲練習，到透過即興來為表演探索素材。基礎使用可包括：以遊戲和練習為演員「暖身」，克服排練瓶頸，建立導演權威、風格、個性，打開演員拘謹狀態，鼓勵冒險，其中最重要的是建立群體及集體身分意識。團體感及擁有共同目標的感覺，將促進排練中推展的能量。即興活動也能幫助演員離開劇本壓力，探索角色及其處境，而不受制於劇本的規律。可是，這並不表示即興練習是

簡單容易的方式。即興練習對演員的要求，比演員嚴格依照劇本場景規限來得更大。對導演來說，他們要有能力設計的即興練習，是既有架構又容易讓演員在當中自由創作的即興練習，這個架構能協助演員在練習中保持焦點，並引導他的注意力。

　　如教育一樣，在劇場中的即興活動也受限於工具性目的，及當作預備、探索角色和表演的練習。同時，運用它來從事演員訓練或排練的工作者也同樣要知道，這些我們所熟悉的即興練習也能夠創設一個豐富的戲劇世界，或在更具挑戰性的過程戲劇中開啟潛力。

　　我們現在對即興練習的理解，乃是受到史坦尼史拉夫斯基（Stanislavski）的影響，這是他訓練演員方法中的一種重要元素。史坦尼史拉夫斯基尋求意識和潛意識交融，並使兩者能真誠合而為一的創作過程，來啟發創新，代替帶有意識的、機械化的、早已確立的劇場傳統。他訓練演員的方法包括觀察力、想像力、集中專注力、放鬆能力、情感記憶、適應力。這些方法的中心是即興練習，協助演員更有效地運用自己的資源去移除發展阻礙。以下是他最具影響力的作品《演員自我修養》（*An Actor Prepares*）中的訊息：

> 今天我們做了一系列的練習，包括把任務設置於我們的行動中，例如寫一封信、整理房間、找尋失物。我們架構不同類型的、令人興奮的假想，目的就是讓這些假想在我們創設的情境中試驗著。導演在這練習過程中相當重要，他充滿熱情地與演員一起同行。[3]

　　由於演員需要在這些練習裡把自己投進想像的處境中，發展那個「令人興奮的假想」，他們有潛力發展屬於自己的生命，創造一個戲劇的世界。可是，焦點仍圍繞著演員技巧，以及由戲劇情景及任務行動所提供的訓練潛力，而非戲劇事件本身的內在潛能。

　　史坦尼史拉夫斯基所描述的練習或場景，讀起來扣人心弦，帶給參與者強而有力的體驗。

我們……把自己每寸能量都投進即興練習中。我們看起來就是實實
在在置身於瑪利亞的公寓中，我們相信之前那個暴力的瘋狂租客到
此避難，要如何逃避他？這問題真實而迫在眉睫。凡尼亞把門關緊，
又突然跳開，我們逃走，而那些女孩感到真的害怕地尖叫！[4]

　　這是一個真實的場景，一個世界顯像，精神錯亂的人闖進別人公寓的世
界，人再次經歷了這些。這強調參與者要全情投入，以釋放演員的感受、充
滿說服力地重現那個時刻，而不是去探索這個想像世界的性質和限制、這個
瘋狂租客的背景、他回來公寓的原因、他跟瑪利亞的關係，或其他可能性。

　　因為這個練習是自發性的，它沒有必要產生成一齣戲劇。彼得‧布魯克
（Peter Brook）要他的演員不斷沉浸在「長達數月幾百個練習」中，在排練裡
設置這個技巧練習，以幫助演員獲得「絕對的自由及和絕對的規律」。演員
的任務是與坐在劇院樓座上的其他人或樂師溝通。目的是訓練演員達到「整
體性的聲量」，而避免過於親近的危機。重要的是，讓觀眾能夠看到一事一
物，聆聽到一字一句。雖然這練習是即興的，但想像的世界應該不會在這種
特殊的發聲練習裡產生。[5]

　　在與不同背景的演員排演法國劇作家惹內（Genet）的《陽台》（*The Bal-
cony*）時，布魯克花了很多個晚上即興創作劇中那個「淫穢的妓院」，讓所
有不同背景的成員走在一起，尋找一個可以直接回應彼此的方法。[6]事實上，
這個練習不是用來釋放演員的拘謹和創作整體演出，而是為了想要達致的探
索與結果。他們啟動這個任務，建立了惹內妓院中夢魘般的世界，以及賦予、
豐富這齣戲在舞台上的真實面貌。

　　英國的導演瓊‧李特活（Joan Littlewood）在準備製作布藍登‧畢漢
（Brendan Behan）的《怪人》（*The Quare Fellow*）時，利用即興為演員們創
造了一個可觸及的劇中世界。在給演員劇本或分配演出部分前，排練已經在
進行了。演員的任務是創作監獄生活的氛圍和常規，具體呈現劇本中的世界。

他們花了許多時間在劇院的屋頂平面上步操，以模仿囚犯的日常練習。

> 每天的常規是由即興創作出來的，清潔囚室、快速的吸菸、鬼鬼祟
> 祟的交談、菸草交易、無聊乏味的囚牢生活……當（劇本）最後被
> 引入時，當中的情景和關係已經被充分地探索出來了。[7]

當人們開始在排練中藉由即興創作出戲劇世界時，另一個重要的功能就會出現。假如導演能有技巧地為演員設置探索情境，為他們在即興活動裡提供安全的框架，就能深度理解劇本的世界。這潛藏在即興之中，需要被有意識地覺察查爾斯‧馬洛維茨（Charles Marowitz）所稱之「戲劇語法」（theatrical syntax），用以建構演出。

當導演在排練中使用即興，一個平行的戲劇世界同時產生，並能有力呈現原來的文本。在排練《一報還一報》（Measure for Measure）時，馬洛維茨由一個試驗的場景開始，安哲魯為涉嫌違規的依莎貝拉主持了聽證會，逐一傳喚每個角色去做供詞。這場即興的聆訊讓演員們更清晰、具體地覺察戲劇的細節；讓他們首次意識到自己所演角色對事件的感受。即興包括了演員的發現，也是導演用來診斷的工具，他可以用來辨識演員的反應，然後幫助他們覺察那些反應。[8]

在即興中，演員與原來的文本關係被重新定義。它變成了發展另一個戲劇世界的前文本，但也同步回應這齣戲對公義、審判和寬恕的關注。有種不斷變化的張力圍繞在原文本中存在的角色，與即興延伸出來的想像世界中演員／角色的反應之間。這很有趣，某種程度說來也不常見，馬洛維茨把導演看為成就演員的洞見及覺察能力發展過程的關鍵。許多導演在排練中運用即興練習，喜歡站在邊緣位置，提供活動、建議點子、從旁教練和評論結果。

最有效的排練就是能夠引起演員最強烈的經驗，讓他們所演的角色和其處境的生活材料能被具體地探索。唯一能夠向觀眾傳達經驗的是演員，除非他們能在排練中創造屬於自己的經驗，否則，他們不會有什麼東西可以表達。

延伸的探究

在前面的例子顯示，時間是一個重要的因素。史坦尼史拉夫斯基、布魯克和李特活都鼓勵他們的演員去延伸探索，這樣的探索可以避免受制於為觀眾演出，或避免掌握某種技能的壓力。當演員回應導演給予的意見時，這些探索通常隨之發展，而非隨著某種風格模式（如過程戲劇）中的一連串片段才出現。重點是要強調理解，要能清晰表達戲劇的世界，探討角色和情節背景，而當中的發現最後才會作為正式表演的成果。

更有甚者，即使教室和排練室裡的戲劇活動，是為了達致特定的目標，它們仍然有可能超越狹隘的工具界限。在劇場的領域裡，創造戲劇的世界就是它根本的目的。在理論上，如果即興活動的目的能超越於練習、遊戲或培訓，任由它依照著戲劇的本質而發展戲劇世界的話，它就有著可以發展自己專屬的生命潛力。當作品可以超越說教或技術上的目的，而達致藝術形式的滿足感和一致，保存真正的直覺、自發性、創造力和趣味性等重要特質，它就是一個確切真實的過程。

現在，我們需要重溫前面所言關於過程戲劇的關鍵特質，它們包括：

- 它的目的是要創造一個戲劇的「別處」，一個可以產生洞見、詮釋和理解的虛構世界。
- 它是基於有效力的前文本，而不是預先寫成的劇本或場景。
- 它的架構，來自於一連串即興和組合，或透過排練而成的片段。
- 它需要一定長度的時間來進行探索。
- 它牽涉到整個團體一起進行。
- 沒有外在的觀眾，參與者就是它本身演出的觀眾。

雖然在排練室或教室發生的即興活動，主要是為了達致導演或教師的特

定目標；但是，假如活動足夠成功的話，它永遠不會受限於這些目標。投入在錯綜複雜和充滿挑戰性的活動之中，過程戲劇有助於闡明一些特定的主題或議題、擴展戲劇或文學的文本的知識、凸顯一些特別的戲場形式、鍛鍊個人技能；但它也擁有超越這些目的的潛力。就像劇場一樣，過程戲劇可以完好提供一個可持續的、深入的和令人滿足的戲劇經歷，讓參與者藉此經歷而產生另一種理解這個世界的方式。

由最初一刻開始，過程戲劇的自發性就由它固有的內在戲劇結構來支持、承載和連接著。當過程戲劇能夠與戲劇形式的原則協調一致，它對戲劇架構的理解便可以形成統一和連貫；自發性的經驗沒有被來自觀眾、製成品或受限的工具要求的壓力所破壞，它就有可能與其他戲劇種類一樣，發展出一些直接即時、令人投入和不可或缺的重要戲劇性事件。

第二章
戲劇行動的設計：劇本與文本

　　透過即興而產生的戲劇世界，如果僅用於有限的工具性目標，其發展必然會受到限制。另一種限制，則是把演出作為預設的工作成果。縱觀劇場歷史和在各文化的實踐中，即興被用來創作大量種類繁多的表演項目。在我們的文化當中，最為人熟悉及接受的即興表演通常是即興喜劇，例如：芝加哥第二城市藝團（Chicago's Second City group）。這類演出通常以觀眾的建議作為表演起點，強調以娛樂為主要目的。但就算在這類有壓力的環境下，戲劇世界仍可透過本身的邏輯，在舞台上發展出來。（編按：原文書在此段落之後原有一教案，因版權問題所以未放在中文版裡。）

　　過程戲劇與其他即興活動一樣，擁有著直覺、自發、能量和創造力的基本特質。最明顯的特徵就是這些活動都不是從劇本發展出來的。過程戲劇就如大部分的即興戲劇，因為缺乏劇本或文本，而被置於主流劇場領域之外。即興沒有劇本，缺乏可靠紀錄、難以保存，這解釋為什麼這種讓人興奮、易變的、一閃即逝的形式常常容易被學者和評論人所忽視。雖然即興是戲劇創作重要有效的來源，多年來影響了眾多戲劇家，可是對於部分學者而言，「即興」是令人反感的另類劇場形式。

　　就算是最有影響力的即興劇場形式——義大利即興喜劇（Commedia dell'Arte）都受到評論人亞拉迪斯・尼哥爾（Allardyce Nicoll）拒絕，他認為：

> 展示背誦作者對白的演員和在演出當下不假思索創作對話的喜劇演員的分別會產生出兩個截然不同的印象……結果就是這兩種表演必須要界定為完全不同的類別。[1]

尼哥爾說出了一個讓人質疑的假設：演員只是背誦、發送和「展示」作者的文字，即興就只會是喜劇的模式。

在傳統劇場中，演出往往不只是劇本純粹的重現。戲劇首先藉由表演者之間獨特的互動而產生，然後，不管最後的版本是否完全忠於劇本原文，都透過表演者和觀眾的接觸而得到進一步理解。最好的是，只有部分劇本保存在戲劇行動之中，每一個成功有效的戲劇製作都有自己特別的風格和節奏，對編劇的視野也有其獨特的詮釋。就算是最傳統的劇場製作，都會因每次演出的獨一性質而使分析或記錄有所困難，這些困難並不會因為戲劇依照劇本演出而消失。

文本作為演出的潛質

雖然書寫劇本為歐洲戲劇奠定其藝術形式及文學體裁的地位，但是作為主要創造戲劇意義媒介，它的優越地位經常受到挑戰。到了今天，劇本雖然仍是要角，但是它只被視為眾多符號系統之一了。對於舞台上實際產生的「表演文本」來說，劇本就如同前文本，代表著演出的可能性；表演文本則包含真實演出時所有聽覺、視覺、姿勢和空間的元素，以及演員和觀眾之間的互動經歷，是演出之後的憑證，猶如舞台演出的書寫紀錄，可作為以後重構的藍本。

假如我們要理解即興裡的文本如何操作，就必須考慮當中用以發展文本的方式，檢視文本產生過程的編劇功能，以決定那些即興文本需要多大程度的預先編排、召回或重複使用。表演文本可能是由觀眾提出的建議而發展出來，如《農夫與娼妓》（The Farmer and the Hooker）；也可以由演技練習、由演員的個人探索，或由當代文本的研讀等發展出來。而在過程戲劇中，則是由我所稱為的「前文本」開始發展的。

編織文本

　　在理解「文本」這兩個字被引用為書寫或口頭、印刷或手寫文字之前，我們應該先記著它的意思是「編織」。在這個意義上，沒有演出是缺乏文本的，但是這個常在的文本，卻不一定是指事先寫好的劇本。不管文本是從書寫、即興或轉錄而來的，我們要把文本的構想看成「把事件編織在一起」。文本不是一堆線性演出次序的指示，而最好把文本看成戲劇行動的設計，一種或鬆或緊、編織而成的網，由戲劇行動所產生出來的材料組織起來。它是在戲劇的「過程中」產生的，這個理解對我們思考過程戲劇的文本將大有幫助。

　　戲劇文本已被認為有助於帶到虛擬的情景，能詮釋成一個可能的世界。[2]這個「可能的世界」會出現在傳統戲劇裡，出現在基於或完全由即興產生的演出，以及出現於過程戲劇之中。過程戲劇本質上沒有預設文字藍本，只在行動中製造意義，過程戲劇發展的文本，就猶如其他劇場演出，由相似的關係網絡組織而成的文本。我在先前強調，這個文本會發展出一個可能的世界，或擁有潛力以轉化為一個可能的世界。實際上，每個即興戲劇都有「潛在」的文本。理論上，我們可以記錄或轉錄這個潛在文本，它如同其他傳統劇本，有能力發展更多戲劇事件。對帶領者來說，最關鍵的問題是如何採取最適當的方式入手，編織過程戲劇中的潛在文本。

前文本

　　雖然過程戲劇缺乏明顯的文本來源，但它從不無中生有。一個字、姿勢、地點、故事、意念、物件、影像、角色或劇本，都可能開啟戲劇的世界。我發現，把這些引發戲劇行動的方式形容為「前文本」，是很有用處的。前文本就是過程戲劇開展戲劇經歷的堅實基礎。

一個有效的開始點將會宣告一個戲劇世界，讓參加者能辨識他們的角色和責任，迅速地開始把戲劇世界建構出來。戲劇教師和帶領者都很熟悉以「激發物」（stimulus）作為戲劇活動的資源，可是，前文本比它更為豐富。「激發物」這個詞令人感到太著重於其機械性的功能，更甚於表示一個有機的應用。前文本真正的功能不僅是提出戲劇探索的意念，而是編織過程戲劇的文本。這個名詞是有價值的，它並不是文本產生之前的引導提示，而是與文本互相扣連的，它給予戲劇行動藉口和理由。

前文本在過程戲劇中的操作，首先是用來定義將要探索的戲劇世界的背景和規限；第二，是為參與者賦予角色身分。接著，它引發了團體的期待，凝聚團體，一起猜測前文本。作為戲劇探索的始源，前文本與在過程中產生的文本不同，前者維持了一個框架與線索，是參與者在活動後的記憶，後者則是一個結果與成品。

眾多實務手冊中，作者們為帶領者和教師提出的即興戲劇的開始點，仍然只停留在「激發物」的層次，而非以前文本來操作。菲歐拉・史堡琳（Viola Spolin）最有影響力的一本書──《即興劇場》（*Improvisation for the Theatre*）則以問題作為激發物，這些問題例如什麼、哪裡、誰、為什麼，指示著即興如何展開。這些問題可能有助提升創新及創造力，但單單累積角色和處境的細節，並不意味著可以如有效的前文本般引起行動。事實上，這些問題會對參與者造成負擔，在簡短的即興中不可能了解所有訊息和動機。在第二城市藝團的演員只會得到人物角色，由他們自己在創作中建構內容。

過程戲劇中的前文本

一個有效的前文本或過程戲劇的原始框架，會給予角色清晰的動機，例如：想要閱讀的欲望，想做的一件事情，想做一個決定，一個待解的謎團，一個做壞事的人被發現，一間被探索的鬼屋。在《戲劇結構》（*Drama Structures*）書中，一個戲劇教師很常使用的前文本是：

誰願意待在

森林屋一整個晚上

就可以獲得

報酬一百美元

　　這則廣告的訊息基於「戲劇的當下」，同時也提示了關於過去和未來的訊息。它給予參加者任務和扮演的角色。它的功能就像在《哈姆雷特》（*Hamlet*）開頭馬西勒斯（Marcellus）的問題一樣：「什麼？這東西今晚又再出現了嗎？」在此，莎士比亞（Shakespeare）精簡地用了一句話告訴我們事情發生在晚上，「這東西」之前曾經出現過，劇中人也預期它會再次出現。

　　英國作家約翰・伯寧罕（John Burningham）的兒童繪本《你喜歡……》（*Would You Rather?*）就是這個前文本的原始來源。一個小男孩坐在一間被廢棄房子的樓梯底下。文中寫到：「你喜歡為 5 美元而跳入蕁麻叢中，為 20 美元吞下一隻死的青蛙，還是為了 50 美元而在令人毛骨悚然的房子裡待一整個晚上呢？」這圖像刺激了我寫「鬧鬼的房子」（The Haunted House）這個教案。

策略

教師介紹自己為這間森林屋的主人布朗太太。七年級的學生扮演看到這則廣告、想接受條件的人。為了回應他們的提問，扮演布朗太太的教師給予他們一些關於自己的背景：她想把房子賣掉，而當地人都對此相當迷信。

戲劇元素

廣告寫在黑板上，把全班的注意力集中在一起閱讀及**預測**這則廣告的內容，確認情境，然後開始了創造戲劇世界的過程。教師在角色中回應學生提問時，選擇了閃爍其辭的態度，沒有詳細說出這間房子的歷史。

兩人一組，一人扮演知道這間房子故事的當地居民；另一人是打算在這房子待一個晚上的人。

學生創作這間房子的**過去**，以及關於它為何有此不祥氛圍的原因。

學生彼此分享聽到這房子的故事，「當地人」聆聽複述。

被接受的故事主要是那些關於房子的瘋狂謠言而不是事實。

這個前文本進一步的探索，是訪問了解這個房子真實資訊的人，例如：醫生、老居民、傳道人、警察、圖書管理員。學生以定格形象來呈現這個房子的複雜歷史，同時也製造一些關於事件當中的仿真文件：一封遺囑、一份訃告、新聞報導、醫療報告、寫在墳地墓碑上的文字。跟不同群體發展這前文本時，對這房子的不祥原因會有不同解說。其中一組提到鬧鬼是因為有一個不安的幽靈住在屋裡，要給他體面的埋葬，才能使他安息；跟三年級上這教案時，學生認為那個當地醫生殺了他的叔叔，然後偽造遺囑，詐騙布朗太太的遺產；另一班九年級學生則決定布朗太太童年受到虐待，這是她為自己消弭恐懼的方法；一班大學生認為這齣戲劇是關於所有當地人牽涉合謀綁架年輕婦女，將她們變成代理孕母。不同群體的參與者，使用不同方式來發展前文本，得出了不一樣的結果。[3]

前文本的功能

最理想的前文本能夠「鳴鈴開幕」，有效、精簡地設置框架，讓參與者與潛在的戲劇行動建立堅實的關係。它提示以前的事件，預示將要發生的事情，讓參與者發展對戲劇行動的預期。前文本會決定行動的第一個時刻，建立戲劇的地點、氣氛、角色和處境。它提供一條線索，讓參與者推斷整個行動的循環。在某些時候，前文本就是過程戲劇中的第一個場景、片段或互動內容，它也準備好讓參與者或帶領者召回它或重複用於另一個場合。像「鬧鬼的房子」教案就這樣被不同的團體探索了很多遍，發展和呈現出很多個不

同的版本。在不同的時候使用同一個前文本，它就如一種「盛載的形式」，探索出不同的意義。[4]前文本的有效性很大程度上有賴於它的簡潔易明、以最少的人物角色、對於行動的指示，這些素質可以讓前文本能更進一步。

　　在前言部分提及的過程戲劇「弗蘭克・米勒」，我就用了一個簡單的前文本來引導。「回歸」是一個為人熟悉的戲劇主題，這個教案的前文本，是關於有人在多年後為了完成未竟之事而回到自己的社區。他的回歸或多或少影響到整個社區人士的生活。這其實已是很多編劇用過的題材，如在埃斯庫羅斯（Aeschylus）寫的《阿伽門農》（*Agamemnon*）自特洛伊（Troy）的致命回歸；品特（Pinter）的《歸鄉》（*The Homecoming*）中一個兒子帶著妻子由美國回到自己的家鄉。我的教案原型為《海達・蓋伯樂》（*Hedda Gabler*）中的哀勒特・羅夫博各（Eilat Lovborg）的回歸，和《日正當中》（*High Noon*）電影中從監獄釋放出來的弗蘭克・米勒。這些前文本提供了一個社區要為不可信或不明智的過去行為負責。立即地，充滿了愧疚、懷疑，對外來者感到威脅，覺得陌生人的回歸可能是為了尋求報復，他的回歸打亂了社區的穩定。

　　過程戲劇最重要的一步，是帶領者要找到一個起點，一個開始的影像、動機或互動。戲劇世界被發展出來之前，選取前文本是一個關鍵的選擇過程。它將會命名遊戲，提供不同的可能，排除其他無關的事物，提供內在限制。前文本的運作方式和孩童遊戲相似。「警察與盜賊」與「醫生與護士」的遊戲明顯提供了兩種不同的經驗和歷程。前文本為當下的行動、任務提供了理由，或帶著進一步行動的指示，使參與者可以開始預測、尋求探索戲劇。

編劇的功能

　　無論是從過程戲劇或即興所產生的文本，編劇的「功能」經常存在其中。這可能掌控在劇作家、導演、集體創作團隊，或是在表演時的演員手上。在過程戲劇裡，編劇的責任往往由教師或帶領者所承擔，起碼在最初的階段。

帶領者決定前文本，以此開啟戲劇世界，即時設定界限。在「鬧鬼的房子」教案中，有許多決定都是由帶領者在探索之前訂定的，例如：要建立哪一種氣氛，需要團體面對什麼關鍵問題。矛盾的是，建立戲劇裡神秘氣氛的重點，是要逆向操作。布朗太太讓人感到她很快樂、平易近人，不斷聲稱老房子很正常，覺得在現代社會仍然迷信是件愚昧的事。慢慢地，當戲劇繼續發展，編劇就開始由參與者共同維持。但是，可以想見的是，任何即興戲劇中的文本都不是預先規劃的，它只是過程中演員不斷提出的、「流動的思潮」。

參與者必須準備承擔部分的編劇功能，因為在事件「之內」處理發展中的戲劇行動是最有效的。有經驗的即興演員能嫻熟地控制過程中的行動，尤其是那些運用預先安排的場景來進行緊密創作的工作者。如果沒有帶領者在創作過程中分擔大部分的管理工作，就需要限制參與人員的數量，以助完成任務。因為在過程中要控制和形塑三個或以上的參與者的戲劇創作十分有難度，最有效的方法是嚴格限制參與演員的數量。明顯地，在戲劇互動中最常見的方式是對話，這個模式特別在即興中是顯而易見的。

在許多即興創作中，最常見的方法是兩個人即興發展前文本，另外一些表演者會在之後加入。但不意外的是，即使有技巧熟練的編劇為優秀的即興演員設定一連串雙人創作的框架，想在大團體中控制戲劇行動，仍頗有難度。英國導演威廉‧加斯基爾（William Gaskill）發現，只用兩個演員來做即興創作很有效，當中一人負責發展內容和情景；換句話說，一個演員承擔編劇功能，另一個配合他的意念輔助發展。[5] 凱斯‧約翰斯頓（Keith Johnstone）大部分的創作，都強調鼓勵夥伴之間互相接納、彼此建構各自的意念，而不是去「阻擋」彼此，或提出不直接相關的想法。

參與人數眾多的團體進行的戲劇活動，如過程戲劇，最有效率和最能達至藝術效果的方式，就是讓帶領者在過程中擔當編劇功能這個角色。當帶領者承擔了一些編劇功能，參與者的負擔就會減輕，他們就能夠在框架中更自如地應對、反應。他們仍然是戲劇發展的主力，但是無須為它的發展承擔所有責任。

預先編排

在每一齣戲劇中，預先決定的情節提供觀眾一個有利的視點，以觀察劇中行動的侷限和結果。對部分劇評人來說，預先編排戲劇結局和事前研究知識，對藝術性是必不可少的，因為當演員交流時，這些知識將幫助他們共同製造出令人滿意的戲劇。在傳統劇場裡，演員的吊詭之處在於他們一方面已經知道結局，另一方面又要在表演裡表現出對未來可能性的探索。能夠做到這一點，就成為他們表演技巧的關鍵。

許多戲劇故事結局都是表演者事先知道的，在一些經典作品裡，甚至連觀眾都對結局耳熟能詳。但是，情節不會削弱一個成功演出的影響力。理想的狀態是，劇本要在每一個接連的製作，甚至是每一場演出獲得更生。創造、詮釋、發現、驚喜和錯誤，都會在每一場演出裡產生不同的結果。這種不可預測的素質就是所有劇場的核心，尤其是即興和它所衍生的過程戲劇。即興戲劇中的參與者在過程中一步一步尋找結局，而這又與活動本質、特性和迷人之處直接相悖。在真正的即興戲劇裡，所有戲劇交流是源於即興自發。每一個戲劇事件是在行動中製造出來的，而不是事先計畫好的。它強調探索、尋找結局，而不是為了到達一個預設的目的地。

即興戲劇的自發精神與精確預設的行動剛好相反，它接近遊戲的狀態，許多評論人會認為這是表演的第一個原則。顯然地，預先準確地得知結局，對於參與遊戲或任何有趣好玩的活動來說，毫無意義。一個計畫好的、毫無誤差或驚喜的結果，與遊戲、過程戲劇和劇場的基本特質毫不相容。任何劇場都必須要在「完全不可預測」與「絕對有效控制」之間取得平衡。過程戲劇在發展戲劇的過程中經常是不可預測的，但是，一個有效的前文本將提供支持，並相當程度減輕了它的不確定性。

可重複

假如即興的經驗深刻，參與者和觀眾就會在演出後留下印象，這個印象或輪廓就會被視為戲劇的「製成品」。對於觀眾和過程戲劇的參與者來說，一個有效的即興表演會「好像」是編寫出來的，儘管這種演出並沒有預設的文本。當這些經驗能為觀眾或參與者帶來感動、不安或娛樂，它的效果就與傳統的劇場製作演出類似。

根據一些劇評人的觀點，劇場的美學效度是基於它的「可重複性」。假如演出不可以用一些認可的形式重複的話，它不可能被視為劇場。但如果我們要求任何一種即興戲劇可以重複，而即興戲劇的必要特質是獨特性，這一開始就很有問題了。根據布魯斯・威爾夏（Bruce Wilshire）：

> 當戲劇可以被複製，我們的確是在劇場的領域裡，而不僅擁有戲劇的觀點。「文本」應該單指藝術創作中可以複製的部分，它不應該歧視那些沒有預先編寫文本的表演形式，或歧視一些透過在排練或表演時即興而發展出來的轉錄文本。[6]

這肯定了威爾夏不像亞拉迪斯・尼哥爾般堅持要有傳統的劇本。我相信，過程戲劇也能滿足到演出以認可形式複製的要求。帶領者或教師可以運用相同的起點或前文本，在不同場合裡讓參與者重新創作相似的關係、探索相似的主題、反思相似的問題。雖然每個不同的經驗來自於同一個起源，但是每一個經驗都是獨一無二的，就像一個劇本可以造就很多不同優秀的製作一樣。「鬧鬼的房子」就示範了如何利用同一個前文本，去發展出不同的戲劇可能。

比起傳統的書寫紀錄、表演文本，甚至是即興演出的轉錄文本，劇場裡「文本持久」的概念，更富有流動和想像。

戲劇唯一的可重複，是至少有一個參與者能把它記住，以及可以被人演出來的。這都可以視為「文本」的產生，縱使這個「文本」只是參與者、演員或觀眾的記憶。[7]

　　在這裡，「文本」不再只是一個劇本、一份在演出前事先有的詳細文件。文本不再需要用來預測、控制或產生戲劇行動，它是在觀眾和參與者腦海中以行動釀成的。它留下了可以喚回的殘留影像、痕跡、輪廓；若有需要，它更可以在某程度上被重組、再造。布魯克把這稱為「刻印在記憶中的核心」，等同於觀眾和演員在深刻劇場經驗之後的回憶。[8]

　　一個深刻的戲劇演出，不管是來自劇本或即興，都會為參與其中的人留下持久的記憶，過程戲劇的經歷也是如此。當我們把文本視為記憶，這種觀念顯示演員在最初和受歡迎的劇場裡，傳遞了即興的場景。這對於過程戲劇的帶領者相當有用，他們可以在不同場合、不同團體使用同一個前文本。在每一個場合，產生的文本或許很類似，但也會因為參與者的一連串獨特經歷，而帶出不同的結果。

來自即興的文本

　　在 1960 和 1970 年代，由凱斯・約翰斯頓創辦的機械劇場（Theatre Machine），發展出多個令人興奮的即興表演。這些為演員設計的即興探索，不只是為了提升他們的技藝和能力，或發展有趣的場景——雖然這些都是創作的成果，但是這些即興探索也想透過長期實驗發現劇場和即興的內在結構。約翰斯頓關於接納、層階和倒置的概念，都是重要的「結構」，也是存在於即興中的自發時刻，自有其價值。[9] 我相信約翰斯頓的演員其技能和藝術性不單依靠他們的創意，也有賴他們能把握戲劇架構，把它帶到即興中去挑戰。這種素質並不會在表演中流失。

當即興為外在觀眾表演而設計時，就難免要用一些規律、紀錄或部分控制的劇本，以維持演出的效果和娛樂。有許多成功的半即興演出由表演文本、常規或「戲謔」（lazzi）建構而成，這些為持續演出提供了方法。鬆散的結構和喜劇的慣用手法會幫助演員創作。第二城市藝團認為，「真正的」即興，就是在每晚演出的主要部分，透過實驗性的重複、形塑和呈現所發展出來的。

就算是富有技巧和經驗的表演者，要他們以即興來進行整個演出也會頗有難度。即興演出有一定的長度和複雜性，而且牽涉到多名演員，所以它迫切需要劇本或基本的演出計畫。這個需求和面向公眾演出帶來的壓力，使許多實驗創作的即興演員把他們在排練室的研究變成了表演。即興變成了排練時建構表演的方法，而不只是一種自發創作的表演形式。雖然這種透過即興探索而建構出來的劇場表演，能符合威爾夏的條件，達到可重複、預先編排，和某種程度可喚回、複製的文本，但傳達和精準重複，仍然困難。

一些由理查德‧福爾曼（Richard Foreman）和羅伯‧威爾森（Robert Wilson）帶領的前衛即興創作團隊，嘗試使用了儀式或慶典元素來維持表演，以彌補即興在可控計畫、劇本或強而有力的故事線方面的缺失。他們嘗試透過可預測的儀式框架去控制即興的自發性。這批前衛的導演忽略了即興特有的新鮮感和即時性，以及它們與儀式中特別的「定型」和高度架構的本質差異。無可否認地，儀式的一種重要效果，是令人與人之間互相產生規範的行為，將儀式加入劇場演出，就能有力地引發、控制觀眾在表演中的參與。儀式是一個特別的行動形式，它的功用是刺激觀眾參與活動。但如果希望使這類參與有意義，它必須讓所有參與其中的人熟悉儀式。由於觀眾不見得能在表演中就即刻熟悉儀式，所以這些引入觀眾的行動，也未必可以真的對觀眾有多重要。

集體創作的文本

在即興活動中的劇場文本，由於素材都來自個別演員的想像和心理，這

類文本通常都特別屬於發展想法的導演和集體創作的團隊。它強調有力的視覺和儀式元素，表演文本不能把表演者和他所身處的當下或環境區隔。

謝克納（Schechner）把由這類創作而產出的文本定義為一種紀錄，一個全體的「場面調度」（mise-en-scene）：

> 在創造表演文本中，強調關係的系統：衝突，或者是言語之間、姿勢、表演者、空間、觀眾、音樂、燈光，總之發生在舞台上的任何事物。[10]

一個著名的文本例子是葛羅托斯基（Grotowski）的《啟示錄變相》（*Apocalipsis cum Figuris*）。這個表演文本，是由為幫演員自我探索而設計的演技和即興練習產生出來，它透過多個版本不斷地發展。最後，觀眾限定為二十五人，期望他們能夠在演出中和演員一樣經歷心理過程；可是，這種加諸於觀眾的被動經驗，顯示了劇場使用儀式的想法，只能夠在親密的演員社群之中才可以做到。

雖然這個演出的迴響頗大，為觀賞或參與過的人留下了深刻的回憶，但令人懷疑的是，有沒有其他藝團或群體的演員能夠真的複製或重新演繹這個作品。葛羅托斯基後期的創作，著重在打破演員和觀眾的界線，拒絕切割創作過程和結果。他關注如何走向超越劇場的實驗，朝向儀式和共同劇場經驗的探索。值得一提的是，雖然表演作為心理生理的過程能夠打開一個更大的支持群眾，但是表演作為「劇場」，則可能因此而被擱置：葛羅托斯基的探索帶領他的劇團達致一個很重要的過渡，使其最後脫離了劇場本身。

「局部固定」的文本例子可以從紐約的伍斯特劇團（Wooster Group）中找到，過去十五年來，它協力發展和製作這類的劇場作品。劇團的成員指出他們所呈現的創作是：

基於電視和電影的語言技巧和意念來創作新的自然主義，以非表象
和反虛幻主義的舞台技術來顛覆同化寫實主義的舊有慣例。[11]

在發展這些演出的過程中，材料源自如米勒（Miller）的《熔爐》（*The Crucible*）和契訶夫（Chekhov）的《三姊妹》（*Three Sisters*），或是在《L.S.D.》裡用到的文本，交織著強烈的視覺影像、流行文化和社會歷史的片段，以及由演員個人經驗探索得來的演出。透過在排練時編輯、刪除和剪接，演出的結構會漸漸形成，不同的素材會融入劇場形式的整體。由於每一次演出都會加入新的材料，即興的元素和隨機抽選的素質就可以一直地維持下去。和其他前衛的集體創作團隊一樣，伍斯特劇團的作品都不太可能被別的表演者或導演所複製。

從即興文本到劇本

許多前衛劇場的藝術家如巴芭（Barba）、威爾森、福爾曼和李‧布魯爾（Lee Breuer）都會出版自己的作品；但是對讀者來說，出版並不代表這些書能連貫到他們的作品或具有文學品質。這些印刷文本很少能清楚地描述劇場作品的細節，也很難說明它在其他環境下演出時可能會變成怎樣。所以，我們不禁懷疑，劇場工作者能否依據這些出版文本製作成演出。這些文本只是一個框架和未完成的劇場經驗紀錄，其他團體幾乎不可能用它來重新排演。

由排練時的即興活動所產生出來的劇場文本，仍然可能像其他劇本一樣被固定下來，也能讓其他演員和導演在自己的劇場裡實現。但是要記著，即使是由即興所產生的劇場作品，也並不一定等同於前衛。英國導演麥克‧李（Mike Leigh）的作品就是一例。他那些在電視播放、出版和舞台製作的作品，在商業劇場的事業上十分成功，但它們只能用傳統劇場的方法來評價。即興是麥克‧李的演員的起點，他們會單獨地發展角色在故事中的生活情節。

然後麥克・李為角色之間的互動建立背景和情境，結合演員們的探索內容寫成劇本。這些作品在演出時不會產生即興或自發性的對話。麥克・李表示他擁有每個演出的著作版權，他指出即使演員對文本有很大的投入，然而「你總不會設立一個委員會來決定戲劇的路向吧」。[12]

　　除了使用一些編作的工作方式之外，麥克・李的作品仍然是十分傳統的。他無意要做一些實驗性的作品；他的創作基本上不是以劇場的本質或模式來探索，而是利用人物故事的組成來發展他的戲劇內容。他的演員採用的創作角色方法和葛羅托斯基劇團的集體創作演員沒有不同，他們的演員同樣地會從即興中發展角色，尋找個體在回應集體處境的需求時的基本欲望。兩者的不同是，葛羅托斯基劇團的演員主要是為了個人的「紀錄」，而李的演員把自己投射到虛擬的「他者」當中，來為角色發展詳盡的細節。

　　值得注意的是偶發創作（Happenings）和一些其他的表演藝術，人們常常把它們與即興和前衛創作連繫在一起。但其實它們與即興戲劇極不一樣。在偶發創作中的行動是不確定和不合乎邏輯，而不是即興。它或者比較接近視覺藝術或舞蹈，而不像是劇場。這不僅是因為所有偶發創作的例子都有一定的劇本或紀錄，也因為當中甚少會用隨機的程序來構作或表演，更遑論是依據即興來進行、鼓勵觀眾參與的形式。不管是刻意或發展出來的，偶發創作很難定義為戲劇，因為它的內容缺乏了人類行為這個重要元素，亦不會引發出一個戲劇世界。它當中所呈現的演技只是粗淺的。事實上，就算是偶發創作的創新地位都令人懷疑。它被認為只是一種名為「奇蹟」的中世紀古老遊戲再次創造。遊戲的主要特徵是：

　　它的出現是不可預測的，它的形式很隨便，它會在一些正式的場合突然發生，讓人有愉悅的驚訝，而不是純粹的驚嚇。[13]

　　這個重新流行的遊戲，能更進一步地確認當代劇場中編劇地位的重要性已大大降低。

來自過程戲劇的文本

　　過程戲劇本質上是沒有預設的文字藍本，它只在行動中建構意義，猶如其他劇場演出一般，由相類似的關係網絡發展成文本。這個文本會發展出一個可能的世界，或至少擁有轉化成為一個可能世界的潛力。這個文本的重要部分能夠被重複，並允許某種程度的預先編排。理論上，我們可以記錄或轉錄過程戲劇中的潛在文本，也正如其他傳統劇本一樣，它有能力持續留在記憶中，並產生進一步的即興戲劇內容。

第三章

舊瓶新酒：探索前文本

　　有效的前文本能夠簡潔清晰地展開一個戲劇世界，可是對於帶領者或導演來說，為過程戲劇辨別一個豐富的前文本並不容易。最佳方法是從源遠流長的戲劇歷史中，尋找那些擁有強大戲劇行動的前文本。神話、傳說、民間故事、歷史事件和熱點時事，為戲劇家提供了不可或缺的前文本。索福克勒斯（Sophocles）的神話、莎士比亞的歷史劇、帝索・莫里納（Tirso de Molina）把聖經故事再創作的《塔瑪的夢魘》（*Rape of Tamar*）和彼得・謝弗（Peter Shaffer）的《約拿達》（*Yonadab*）、季洛杜（Giradoux）的《安菲特律翁》（*Amphitrion*）、葉慈（Yeats）的《那一鍋湯》（*Pot of Broth*）、謝弗的《戀馬狂》（*Equus*）、韋伯斯特（Webster）的《馬爾菲公爵夫人》（*Duchess of Malfi*）和無數更多的戲劇，或多或少都曾利用和改編自這些材料。然後，這些經典作品又會成為其他戲劇家的前文本，例如：沙特（Sartre）的《安蒂崗妮》（*Antigone*）、斯托帕德（Stoppard）把《哈姆雷特》改編而成《羅斯和吉爾死了》（*Rosencrantz and Guildenstern Are Dead*）和伯恩斯坦（Bernstein）把《羅密歐與茱麗葉》（*Romeo and Juliet*）變成的《西城故事》（*West Side Story*）。

　　最偉大的戲劇詩人經常重新創作現存的材料。一個有創意和創造力的編劇不會高度重視個人的創新，相反地，他通常會選擇從現存經典中傳遞意義。這些自古已有的做法和關係一直在不同時代中重複，歷久彌新。他們可以在過程戲劇裡支持參與者的探索，透過創造、經驗角色原型和關係來重新經歷。就像是以下的一個例子。

《熔爐》

　　蓋文・伯頓在一節為成年人所設計的課堂裡，選取這個設置了一個反映權力架構的前文本——亞瑟・米勒（Arthur Miller）的《熔爐》。伯頓的目標是示範如何利用建立一個並行的戲劇世界，探索一些經典劇本中的重要主題；但是最首要的目的，是為參與者提供一次重要的戲劇體驗。

片段	戲劇元素
在引入階段，伯頓以默劇形式揉捏一個想像出來的蠟製玩偶，把竹籤刺入其中，預示將有一種審判和迷信的氣氛。	這個活動有**儀式**的元素。所有參與者仍然只是**觀眾**，從觀看這神秘之事的呈現中產生期待。
在戲劇之外，伯頓請參與者列出自己的迷信行為，不管多瑣碎。他告訴所有人這個戲劇故事發生在十七世紀的賽勒姆小鎮。他向大家宣布並引進這個戲劇世界的背景。	這是個在想像世界**以外**的任務，幫助參與者從自己的經驗出發，與主題建立關係，聚焦在他們對故事的預測中，提供直接的說明。
參與者在小組中扮演不同家庭，以定格形象呈現家庭對自己孩子在社區中行為表現的要求。這個任務凸出了「體面和社區認可」的主題有多重要，以及這些行為表現的矇騙。	這是一個**預先排演組合**，而不是即興活動。每一個家庭向其他作為觀眾的團體成員展示定格形象。這個任務設置成一個模稜兩可的影像，以顯示行為表現與真正現實之間的**張力**。
扮演社區牧師的伯頓審問這些家庭時，他們所謂「體面行為的正當性」受到挑戰。當牧師說他發現有一些社區中的孩子在森林中裸體跳舞時，就強化了該片段第二階段中行為表現與現實之間的張力和對比。	這個即興的對話建構於先前呈現的定格形象。這個片段的張力由**過去的事件**和**對將來結果的預測**所推動。慢慢地製造「監視窺探和告密是這個社區司空見慣的事情」。大部分的參與者在這個階段都扮演觀眾。

在戲劇之外，參與者以社區中孩子的身分決定自己在審訊中是有罪或是無辜的，然後秘密地寫在一張紙上。這能夠保證他們都有一個特定的觀點。

這個在戲劇以外的獨立決定有一定的**遊戲**成分，就如同天真孩童**在角色中扮演角色**，且鮮明、強烈。

所有人被叫到教堂裡，伯頓仍然扮演牧師，指控孩子的邪惡行為，要他們在教堂的會眾面前公開承認罪行。

這是一個包含了**儀式**元素的、充滿強烈戲劇性即興的片段。當參與者「閱讀」故事中孩子的表現時，將有一種**公眾凝視**的感覺。

在家庭小組中，家長們嘗試了解孩子的真相。這場景中的張力比較個人，提問也比較密集嚴肅。

先前的場景在這裡使用是比較私密的，再一次增加**行為表現**與**真正現實**兩者之間的衝突。

這是最後一次在教堂中的對峙。牧師想讓有罪的孩子坦白供認，但他沒有成功。

在這個即興的**特別法庭**裡，再一次包含了**儀式**的元素，還讓人有批判的感覺。

在戲劇之外，孩子透露真相。某些個案中，一些被他人認為最有嫌疑的，反而無辜，有罪的也真誠地表示自己的清白。

這個在戲劇世界以外的揭示，能促進對故事中事件和原來戲劇文本的**反思**。

　　伯頓選取這個前文本能夠為創設戲劇世界提供強而有力的界限。故事原文中的背景、氣氛和權力關係仍然保留，監視窺探、指控與歇斯底里是《熔爐》中的特徵。最中心的戲劇經歷，是一個非正式的特別法庭，法律程序仿效原著劇本中的審訊場景，操控與懲罰、有罪與無辜、行為表現與真正現實的詰問，還有角色中的角色，都是過程戲劇的重要元素。這個教案有其自身的價值，同時也為原著劇本提供一個有效的形式。

前文本的轉化

　　實驗劇場藝術家包括葛羅托斯基、馬洛維茨、海諾‧穆勒（Heiner Muller）、謝克納、威爾森和伍斯特劇團都自由地使用經典戲劇作為前文本。對於這批富創新能力的導演和集體創作人，經典的戲劇傑作對他們的劇場創作來說是重要的元素，但這些元素又並非神聖而不容更改的。尋找、詮釋和傳達這些文本的特定意義，不是維護它們的做法。相反，根據後現代主義，這些劇本是「在等待著意義的事兒」。它們是出發點，像「鳳凰文字」一樣成為創新藝術作品的素材，像遊戲之中可以把玩和探索的物件。如帕維斯（Pavis）所言：

> 後現代劇場的恢復是把經典的傳統重新創造，要利用經典的標準規範建立自己的身分。[1]

　　這些經典的素材或前文本成為藝術家創作的初始框架。原著作品中的片段和特點，可能會隨著在排練過程中產生的內部邏輯，而導致大幅修改。雖然仍能保持與原著相似的關係、張力和經歷的模式，但原文將會越來越難以辨認。亞瑟‧米勒的律師團隊反對伍斯特劇團在他們的一個製作中使用《熔爐》的一些章節。這些「借來」的章節被改變了，但是最後這些改動在演出中比原著更能強烈地吸引觀眾的注意力。我們只能推斷這些章節能影響那些對於原著不甚敏銳的觀眾。而斯托帕德的《羅斯和吉爾死了》，反而在演出內容中使用了觀眾對原著人物和結局的認識。但對一個不熟悉這齣戲的前文本《哈姆雷特》的觀眾來說，就會感到被排拒於這個共識之外。這齣戲可能會給予觀眾一個印象，讓他們覺得幕後有更大的戲劇性事件正在發生。

　　葛羅托斯基和他的實驗劇團成員認為，文學經典的價值在於它們的原型帶著接近於神話的普遍共鳴，已印存在公眾的腦海中。

所有偉大的文本與我們有著巨大鴻溝……偉大文本的優點是它擁有
催化的效果：它為我們開啟視野，啟動我們自我覺察的機器……對
製作人和演員來說，作者的文本是一把解剖刀，容讓我們打開自己、
轉化自己，找尋我們內在隱藏的真實面。[2]

當葛羅托斯基把焦點放在演員的自我探索、揭露和轉化，在為這些經典
文本塑造人物時，將難以達到其要求。

排演《浮士德博士》（*Dr. Faustus*）中的人物被視為一張跳床、一種
工具，幫助我們探究「到底隱藏在我們日常面具後的是什麼」，為
了服務、暴露我們內在最中心的個性，我們要創造一個刻意與演員
自身經驗對峙的狀態。[3]

在這裡，劇本就是用來挑戰演員的起點，幫助他們成為文本的雜技員，
以自己的創意行動來回應作者的創作。文本用來顯示演員的自我心理狀況，
而不是相反。原著劇本不會被完全拋棄，但是即興和探索的過程將會超越練
習活動，並用來轉化這些劇本。葛羅托斯基用「對峙」來描述這種實驗，有
助於形容演員與文本的互動，以及彼此間幾乎對立的關係。先前提及過的馬
洛維茨的《一報還一報》，在關於法庭的即興中，就帶有轉化文本的延伸和
解說的力量。它最重要的目的，是允許演員運用自己的洞察力，以表現他們
將要扮演的人物角色。

　　在過程戲劇、排練或演出中，使用既有劇本進行實驗性的即興探索，焦
點會放在延伸、探索戲劇的想像世界。在這些個案中，會用並行、探索和改
變的方式來發展原著劇本中的人物、背景設定和主題，但是這些探索的來源
文本，仍會強烈地與新的作品相互激盪。當前文本是一個經典作品，它會提
供氣氛、體裁、處境、張力、任務和兩難情況，來給予演員探索的範圍，使

他們能夠聚焦和充實其探索。還有一些例子，包括先前提及過的，這些探索經驗會放大、扭曲或重構原著文本，以及文本與演員的關係。一個有效用的前文本，不會因為用於幾次簡單的即興而耗盡它的潛能。為了創造重要的戲劇經驗，它會不斷發揮影響力。

前文本運用於許多其他類型的即興戲劇中，無論用來作為娛樂表演，或是作為前衛藝術的一部分。前面提及關於第二城市藝團的例子裡，他們以觀眾的建議作為前文本，不管那些建議有多微小。「娼妓」與「農夫」兩個詞語就立即提出了可能發生事情的地點和經歷，定義了角色，並暗示他們的關係。觀眾將會對他們看到的演出產生一定的期待。遊戲的張力，則在於表演者接到什麼樣的題目。值得注意的是，觀眾通常給予即興表演者的題材，都是故意地粗俗、淫穢或荒誕的。對觀眾來說，這個遊戲最有趣的地方，是看演員如何百般掙扎地處理他們提議的陳腔濫調，如何保持真誠地、有創意地運用這些建議進行表演，而又不會使他們自己感到尷尬，也不會觸怒觀眾。

前前文本

演員在前文本出現之前進行的研究或準備，稱為「前前文本」。當中的例子有對巴芭的演員做的研究，和先前提及過的英國導演和編劇麥克·李與演員一起探索的材料。一般來說，這些準備階段的素材範圍太廣泛，不能立即成為有效的前文本。它需要經過挑選和變形，而轉化成能起作用的前文本。在許多集體創作中，這些編劇的功能由導演承擔。

前文本的重要性在於它的「內涵」，總歸一句話，它必須牽涉到行動。重點是，發展和闡述一個人物，並不會發展成前文本，除非那個人物能立即促發行動。這最有可能發生在狹義的功能性人物設定，如那些容易被貼標籤的，能被一眼看穿和明顯受控制的行動。前文本中的人物必須要有意圖，這些功能性的人物明顯是戲劇裡的刻板典型角色。第二城市藝團的《農夫與娼妓》中的角色，就有這些功能性人物。故事中兩個人物彼此的意圖和行動設

定十分明顯，觀眾也很容易地（和熱切期待地）預測得到。

轉化和改編

我們不可能照本搬演前文本。帶領者必須以合適的方法選取、發展要使用的前文本。它必須被轉化。常常有人（尤其是教師）誤解，相信只要能簡單地將故事改編成戲劇，就算是合適的前文本，戲劇經驗就會由此出現。這種做法只是能使戲劇活動以「說明」為主而不是求「探索」。為了使前文本能夠更創新、更有挑戰性或轉化，它必須要有足夠的變形或修改。

在美國，溫尼弗瑞德・瓦德（Winifred Ward）在 1920 和 1930 年代發展了「創造性戲劇」。這個手法著重於敘事結構，通常使用傳統故事中的簡單故事情節，直接圍繞故事的情景脈絡，由教師協助學生進行即興對話活動。這個手法與兒童在他們自己的戲劇遊戲中所產生的即時、自發性表現相反，並不鼓勵參與者自發地回應原著或文本。在這個手法中，探究和發現必須受到限制，因為「依循故事情節」意味著要顧及對故事的複製。這決定了這個手法的發展，戲劇活動的任務是為了準確地、有效地複製故事內容。

這種創造性戲劇的手法並不需促進對原著素材的整合或轉化回應，也不需對故事主題進行廣泛的探索。它很少像創新劇場工作者那樣，拿文本當素材，以產生戲劇意義。這種手法的目的是改編和演出戲劇，而不是轉化。故事原著是用來分析、組織、分配角色、排練及演出文本。學生會在活動中獲得認知、社交和戲劇學習的成果，但要注意的是，兒童投入假裝的戲劇時，會使用綜合和轉化的方式，而創造性戲劇這種著重分析的手法恰恰相反，反而會限制這些動力。它的成果就是一個非正式的演出作為製成品，主要目的是為班上擔任觀眾的其他成員和教師，提供一套經過塑造和具連貫性的經驗。教師嘗試和學生一起重現故事的經驗，不是把內容轉化成為戲劇創作，而是以「再現的模式」呈現原來的內容。[4]

戲劇活動的投入感和讀者反應理論之間，有著有趣的並行關係。路意斯

‧羅森布萊特（Louise Rosenblatt）辨認出兩個投入文本的關鍵方法。第一個是「輸出的」，焦點放在蒐集回來的資訊中，這是高度集中認知的閱讀方式。另一個是「美學的」，指文本經驗為投入其中的人提供啟發和滿足感。[5]創造性戲劇比較講求輸出的閱讀，而過程戲劇就接近美學的體驗。

即使轉化原文是這個手法的目的，但並非所有故事都能成為有效的戲劇前文本。縱使故事主題和人物都富有戲劇性，但由於敘事結構本身與戲劇的邏輯不一樣，阻礙就會發生。重造故事的外在特徵，不代表一定可以引發出過程戲劇特性所需的內在邏輯。希斯考特強調，故事是有時間脈絡的，由過去到現在；而戲劇，則是跟當下與時並行的，她指的是在所選取的「環境和事件框架」之中互動的關係網絡。[6]蘭格（Langer）把敘事定義為一種「記憶的模式」，幫助我們去區分故事與戲劇。有別於敘事結構把故事由原文帶到當下的探索，戲劇聚焦在將來的結果，是一種「命定的模式」。[7]

故事戲劇

值得我們注意的是一個在 1980 年代出現、真正「探索」故事，並將之作為前文本的戲劇手法——「故事戲劇」。它的推動者大衛‧布斯（David Booth）利用圖畫書來和兒童一起工作，對加拿大戲劇教師影響深遠。這個手法把故事或圖畫書當作理解的來源，而不是用來改編或解說內容。故事是參與者發展意義的起點，是可以用來挑戰和轉化的文本。

> 故事戲劇是指教師利用故事中的議題、主題、人物、情感、衝突或精神作為戲劇探索的起點……在故事戲劇中，參與者透過行動發展去解決或體驗象徵在故事中的困境。[8]（已獲得 The Ohio State University Press 授權）

參與者在故事的想像世界中，運用角色來實驗、面對挑戰和解決問題，

他們在當下即時地、自發地即興探索。大家可以透過布斯的一節課描述，感受一下他的工作：

在羅素・霍本（Russell Hoban）的《跳舞的老虎》（*The Dancing Tigers*）的故事中，印度邦主在老虎探險旅行中播放音樂，打擾了森林的生活，老虎為了報復，讓邦主跳舞致死。原書沒有說明這件事到底是如何發生的……

我入戲扮演邦主的兒子，從美國回來查明父親的死因。孩子入戲作為追蹤者和僕人，向我說出各種父親的死因，這些都是他們以自己的想法所做的推測，跟書中的內容無關。最後，兩名學生自告奮勇地告訴我，邦主是因為跳舞而死的。我在角色中表示，我感到非常憤怒，拒絕他們的回應，並認為我作為一個在美國接受教育的知識份子，不可能接受如此迷信的理由。在這裡，學生必須向我證明這個故事的真相；否則，我會下令囚禁他們，直至他們告訴我父親真正的死因。

然後兒子離開了房間。我做回教師，跟分成小組的學生共同商討，計畫如何幫助邦主的兒子明白那次探險旅行中發生的事情。

當我們一起入戲回到角色，孩子請求我給予他們機會，證明父親的確因為老虎而跳舞到死。他們請邦主的兒子跟他們一起再去一次探險旅行……然後，兩個扮演老虎的男孩開始「在靜默中跳舞」，象徵著「暴力的夥伴」。我們一起觀看時，突然間，有一雙手觸碰著我，禮貌地叫我遠離這些老虎，不然我將會和父親有同一樣的命運。[9]

（已獲得 The Ohio State University Press 授權）

這個例子並沒有嘗試要重演故事。相反地，教師入戲扮演，帶來了真正的戲劇經驗，學生做的決定和反應影響了事情的發展。兒童在故事中挑戰扮演著角色的教師，而不是單純的模仿演繹。他們或許不能用語言去解釋故事

中這件神秘的事件，但是他們能進入故事的想像世界，和這個故事的想像世界互動，做出富有想像力和戲劇性的回應。他們創造了新的文本和獨特的戲劇經驗。

在故事戲劇裡，原著是真正的前文本，成為探索的起點。它的存在給予教師信心，支持和確認了參與者的努力。事實上，故事提供的是一個結構框架，而沒有變成敘事的束縛，當中的活動則包括了說明和轉化的目的。在轉化的探索中，原著文本不會完全被拋棄，但是參與者和原著的關係有了很大的轉變。在故事戲劇中，參與者被賦予探究、挑戰和轉化文本的機會。原著故事成為他們探索的有效前文本。

前文本、激發物和焦點

許多關於即興手冊書籍都認可，前文本很重要，可以用於有效探索，尤其是戲劇教育方面的書籍，有一部分就包含了大量類似的內容。這些手冊為前文本引入之後的行動，提出一些潛在的發展方針。另外一些，就強調為前文本提供研究材料、原始文件、圖片和劇本選段。雖然戲劇世界的發展在不同的場合中有不同的形態，這些出版材料卻清楚地顯示，即興的結果是可以被喚回及重複的。這些材料對教師或導演都十分有用，但若要讓戲劇世界有令人滿意的發展，就必須懂得如何使用前文本。對導演或有經驗的劇場即興表演者，或戲劇教師和在教室中的學生來說，最關鍵的技巧，是能挑選一份前文本並快速發現出前文本中隱含的戲劇行動。

我們要有能力辨認出一項材料是否可以成為前文本，還是它只能夠作為激發物。就像我之前所提及，一個欠缺內在功能和結構特質的前文本，是不容易引起、維持或發展戲劇的。有一個跟前文本接近的名詞是「焦點」。這個詞語普遍地在過往的戲劇教育中使用，可是這個詞太鬆散，也很難證明它的用處。它可以同時用作動詞和名詞，兩者幾乎同出一轍。嘗試展開即興戲劇被形容為「尋找焦點」，假如這個焦點能被找到，就可以令人滿意地帶動

和組織相關的活動。戲劇教師有時用它來作為教育目標，以及顯示課堂主題或方向。[10] 桃樂絲‧希斯考特就用「焦點」這個字來形容選材、定義、變形和說明的準則，如何使用這個是教師或帶領者的責任。她和蓋文‧伯頓用這個詞語來形容「把想法或主題變成戲劇行動」的能力。伯頓指出，「尋找焦點」是教師或帶領者要承擔的、好比編劇的責任，讓焦點能夠創造張力，提供帶動主題和探索影像的工具。假若前文本足夠有效、足夠戲劇化，尋找焦點的問題就會消失。戲劇張力將會浮現，角色會成立，行動也可以被預測。

戲劇的遺產

在選取前文本時，我們很有可能挑戰、轉化戲劇遺產中的偉大主題。原著文本會在轉化過程中被重塑；在新作品的主題、影像和關係模式中，雖然仍可找到原文些許痕跡，但其實原文會越來越難以辨認。民間故事、童話、神話和歷史事件、經典文學和低成本電影，對過程戲劇來說，都會是有價值的前文本，它們都可以用在戲劇中探索、挑戰和轉化。一個成功的過程戲劇前文本，將會穿越時空，與那些曾經在劇場中活過的生命和流行文化產生共鳴。神話和原型永遠都不止是遙不可及、年代久遠的不相關故事。它們的迴響強而有力，有待我們把它們作為前文本，並在使用時發揮其豐沛能量。這個在戲劇中的原型和重要的戲劇線索，會與更廣闊的劇場遺產連接，它們的原型會在不同文化中的文學、神話、戲劇，以及肥皂劇和流行電影裡承傳、保留。不論我們承認與否，我們的創作和想像都一直被戲劇先驅們滋養著。假如我們排除和這些廣闊的資源相連結，我們將剝奪自己和學生們的繼承權。我們若是自限於新聞、熱議話題或感官追逐中，或是在以有限和工具性方式為本的教育中尋找戲劇主題，那便是愚昧。如果我們真的這樣做，我們的探索將會侷限在陳腐、淺薄或嚴重說教當中。

在選取能讓我們與戲劇、文化遺產產生共鳴的前文本時，並不是為了累積事實或重複故有的理解，而是帶著一種辨認和探索的感覺，使我們能在過

程中發現進一步理解、融合、詮釋和探究的可能。合宜的前文本將允許我們接觸、轉化其他文化中的材料，而無需抄襲它們。當我們創造重要的戲劇情境時，我們同時也在建立一種邀請創造、參與和欣賞的戲劇課程。這些情境將會促使探索和演出，推動回應和評論，與廣泛的其他戲劇形式產生共鳴。

我發現《特洛伊女人》（The Trojan Women）對大學裡修習文本的學生來說，是個很有效力的過程戲劇前文本。學生入戲，扮演特洛伊城沒落後仍留在城裡的無辜市民。教師入戲，扮演征服者代表，向市民提供選項：要自由？還是要當奴隸？他們可以選取自由，但必須要把自己的孩子留給征服者。這使戲劇充滿張力，作為祖父母、父母和年長的兄弟姊妹，嘗試向孩子解說這個兩難。有了決定之後，請他們一起想像自己擁有卡珊德拉（Cassandra）的力量，可以預知未來，但卻沒有人會相信她的預言。每個學生根據自己下的決定，用不同形式編織出對未來的想望，有一些學生用散文，有一些近乎輪迴的儀式。一個非裔美籍的學生決定了寧可自殺和殺死自己的孩子，都不想讓他們變成奴隸。這個決定跟許多文學遺產產生共鳴，由聖經、希臘戲劇到童妮・摩里森（Toni Morrison）的《寵兒》（Beloved），還有這群無辜的戰爭受害者，都跟當前的每日新聞相呼應。

在這種戲劇活動中，學生不再是單純的文本消費者，而是「生產者」。這個情境無疑是劇場和文學遺產的一部分，但它們也同樣連接到歷史，以及時下受關注的議題。學生們為文本建立結構，從中理解、探索原著中特洛伊女人對自我的找尋，掌握到原著的體裁，開始了自己的戲劇風格。在適當的情況下，這些啟發都可以在演出中得到確認。

對於所有想開拓過程戲劇潛能的人來說，能夠辨識和轉化擁有真正戲劇力量和可能性的前文本，就是邁向創造重要經驗的第一步。

第四章
場景與片段：定義戲劇世界

　　每一種藝術都能讓人觸碰到自我內在的想像世界——戲劇的「別處」。最明顯的例子就是劇場，它透過演員的演出把一個想像的世界呈現在人們眼前。就如每一個傳統的戲劇一樣，過程戲劇也包含了想像的世界、戲劇的目的、美學元素和正式的組織結構。在這個世界裡，參與者運用說話和行動來建構、維持戲劇目的和結構，內在帶著這些想像世界，並將之作為進一步發展、表達的可能。這些戲劇世界的存在並不需要依賴參與者預設話語，也不會因為參與者即興自發和不可預測的發展而失效。

　　劇場和過程戲劇同樣依賴著臨時被接納的幻象——一個因觀眾和演員同意而存在封閉的、傳統的和想像的世界。劇場和戲劇的這個世界需要參與者積極地相信戲劇中看到的物件、行動和處境，它們出現在參與者個人的時間和空間界線之內，它們牽涉到對角色的接納，需要一定程度的互動，又無疑與日常生活現實保有距離。它們是存在於日常生活中的臨時世界，兩者由演出的行動分隔開來。當這些世界和行動產生時，它們會持續地創造想像和珍貴的記憶，也如先前提及的，這些世界可以被喚回，可以在某程度上重複。

　　在劇場中，戲劇家的任務是瞬間轉變我們對時間和空間的慣性理解，把我們牢牢地放置在戲劇的想像世界裡。在過程戲劇中，帶領者也面對著同樣的任務。如果要以節省及即時的方法達致這個效果，最好的方法，就是參考一些成功的劇作家如何把戲劇世界帶出來的手法。

勃那多： 那邊是誰？

弗朗西斯科： 不，你先回答我；站著，告訴我你是什麼人？

勃那多：國王萬歲！

弗朗西斯科：勃那多嗎？

勃那多：正是。

弗朗西斯科：你來得很準時。

勃那多：現在已經十二點了；你去睡吧，弗朗西斯科。

　　以上就是莎士比亞開啟《哈姆雷特》世界的方法。他使用的元素包括陰暗、神秘、警覺和預感。他很有效且富有戲劇性地建立戲劇中的時間、地點、懷疑和陰鬱的感覺、人物的任務及角色，和國王的存在。莎士比亞用於《哈姆雷特》的前文本是一個經常被人提及的古老故事〔或是先前寫同類主題的基德（Kyd）的作品〕，他利用前文本把我們帶進艾辛諾爾（Elsinore）的世界，那個被殺的國王鬼魂偷偷靠近的城垛。值得注意的是，我們在透過直接闡述而獲得更多故事細節之前，就已經「進入了」這個世界。我們在聆聽中開始慢慢知道那些細節，理解這些細節。戲劇一開始，我們對展現在面前的戲劇啟動了猜測、假設和發展期待。以敘事重述這個故事的話，相信這個《哈姆雷特》的第一場將會被刪掉，而弗朗西斯科這個士兵的角色將不再在故事中出現。我們只知道他「非常傷心難過」。可是，《哈姆雷特》並不只是一個悲劇故事。它是一連串不斷增加戲劇張力和情緒狀態的經驗，包括了在艾辛諾爾城城垛上的開始時刻，身為觀眾的我們發現並投入的世界。

　　在每一齣戲劇的開端，觀眾比演員更加忙碌，他們要尋找提示和線索、提問、猜測角色之間的關係。舞台上呈現的細節會逐步轉變，直到戲劇結束前都不會揭曉。戲劇的世界是在「行動」中定義的，更勝於外在的設定。

　　馬羅（Marlowe）用了一個不同的手法展開《浮士德博士》的想像世界。在戲劇開始時，歌詠隊敘述浮士德的生平，然後向我們介紹「坐在工作檯前的男人」，立刻把我們引進了浮士德的精神和思想上的掙扎處境。我們在高度抽象的演繹中，聽到主角與不同學術流派的遭遇，戲劇行動從他決定了要接納被禁封知識的那一刻展開。

這些戲劇的重要開始時刻，促使觀眾嘗試去理解眼前披露的事情。這些時刻在湯姆・斯托帕德（Tom Stoppard）的劇作《謎探》（*The Real Inspector Hound*）中尤其彰顯，他以一個在郊區大宅發生的神秘事件為題，戲謔影射那些不知道這戲劇種類的力量和精妙之處的作品。故事中女傭杜拉奇太太正在打掃，但明顯地她也正在等電話。

杜拉奇太太：你好，這是一個初春的早上，在穆爾頓伯爵夫人公館的畫室……你好！那幅畫——誰？你找哪位？對不起，沒有這個人。我有種不詳的預感，將會有事情會發生，希望不會出什麼差錯。現在穆爾頓夫人和她的客人們，包括她丈夫阿爾伯特・穆爾頓伯爵的同父異母的殘疾弟弟馬格努斯，已經完全與外界隔絕了。十年前，伯爵到懸崖邊上散步時失了蹤，他們並沒有子女，現在公館冷清清的。

斯托帕德用這些刻意累贅的情節敘述戲仿那些陳腔濫調和無能的編劇，他有效而富戲劇性地把觀眾引進戲劇行動之中，藉此引起他們對編劇技巧的關注。

故事和情節

情節「不是」故事的同義詞，儘管在戲劇理論的起源中，評論人都認同在每一個戲劇文本中都必須包含故事。故事有三個重要元素：人或擬人化的主體、時間和空間的面向。這些元素通常會出現在每一個特定的故事當中，代表不變的關係結構。戲劇文本情節最簡單的解釋是，它含有重要的結構元素和關係網絡。戲劇情節通常包括因果關係，並將之作為有力的元素。故事有三個重點：人物、情景和時間範圍，以及「行動」。主要人物謹而慎之的決定會帶來後果，他的選擇也會帶來處境轉變。

這些結構上令人滿意的情節中，有關鍵又簡單的大綱，足以準備好供過程戲劇的帶領者使用。這可能包括由一種關係轉移到截然不同的關係，由一個預測或恐懼轉到相反的情況，由問題變成了解決方案，由失實的陳述到修正。前文本所提出的軌道，將會在行動中完成。

亞里斯多德（Aristotle）指出，情節代表了一個統一和自足的因果情境。這個理念形容了一連串有因果聯繫的對抗行動，以及反行動的封閉式戲劇結構，已被當代的戲劇理論和實踐所推翻。有別於線性、因果聯繫、單一的情節鋪排，開放式的戲劇結構已經被認可和發展。這些新形式是想要以一系列循環的重複和變化去取代線性的終局。這裡的情景是個明確的結構單位，作品的結構是由不同的部分所組成的完整文本。

片段的發展

將「故事」變成「過程戲劇情節」的重要結構轉化元素，就是要把戲劇的呈現分成不同部分。設計過程戲劇的結構第一步，是構想教案中發展的單元或片段。對戲劇教師來說，將活動組織成不同環節是他們所熟悉的工作過程。他們會從眾多不同的戲劇方法中選擇，運用多元和令人興奮的策略，幫助參與者投入到戲劇的想像世界。這種片段發展的理念，通常會被用於演員訓練和彩排的即興活動所忽略。

在我的經驗裡，了解劇場的起點，就是要知道「戲劇的發展並不一定需要使用線性敘事的方式」。當我掌握到「原來戲劇可以透過片段來發展，或將一連串重要的事件鋪陳成為全景（panoramic）的式樣」，我就能清晰地了解在創造和發展的想像世界中，所涉及的美學和戲劇特質。

雖然戲劇課的帶領者能夠把活動構想成片段，選取不同的戲劇方法以進行課程，但是，單單這樣並不能夠給參與者帶來深刻的戲劇體驗。對於帶領者來說，持續的挑戰，是如何「在過程中」選擇哪些片段或情景，並藉此把戲劇活動提升到令人滿足的實踐。最要謹記的是：這個選擇的過程，並不是

為了預先決定一系列的片段而成的固定場景，來讓參與者進行即興。如果過程戲劇的關鍵仍是它的即興特質，就要保有當中的自發性、不確定、創造力、探索和發現。如此一來，片段和情景就不能夠預先決定，只能在回應發展的過程中「被發現」。這是在當中運作的一種美學的必要性。當我們在劇場時，會被引導而對演出有所預期，這是戲劇的可能性（dramatic likelihood）。當我們對演出有需求時，這就是戲劇的必要性（dramatic necessity）。這個必要性最有效的，就是用意料之外的方式去呈現。觀眾的思想態度會讓一個戲劇事件具有說服力，而這個態度有一部分是由作品種類及一系列演出元素所製造出來的。最有效達致這種戲劇的必要性的方法，就是「在經驗當中」讓編劇功能大大地發揮。

《小紅帽》

這個過程戲劇使用的前文本是一個家喻戶曉的童話故事，多年來已有許多不同的重述及重編版本。跟青少年開展這個故事最保險的方法，是採用一個他們不熟悉的版本。第一個階段的活動主要是練習，當教師入戲，開始在當中建構經驗時，戲劇世界就會變得堅實。

敘述：所有學生一同重述《小紅帽》（*Little Red Riding Hood*）的故事，允許他們說出不同版本及故事的結局。

片段	戲劇元素
兩人一組，一人是A，另一人是B。教師入戲為一份小報的編輯，他派遣記者（A）去鄰近森林的村子裡，訪問當地的村民，了解這個案子的真實情況。當地村民（B）愛說八卦，喜歡混雜數個事件的不同謠傳，再以自己的意思詮釋事件。	教師的角色是給予指示，並為任務建立情景。參與者的角色是淺顯、有限度、容易掌握的，這個活動為他們提供一個途徑，能為一個耳熟能詳的故事發展出新視角。他們可能會自行詮釋原來的故事、發展自己的意見，或耽溺於事件的猜測中。

編輯聚集所有記者，問他們關於受訪者的回應。他們說出大量來自村民的不同詮釋，雖然這些並非全都是事實，但明顯地有些事情正在發生中。需要更多資訊，尤其是照片。

參與者組成四至五人的小組，用定格形象呈現森林中或村子裡的事件，這些事件可以是聳人聽聞或模稜兩可的。在這個階段，任何不同的意見都無須變得一致。

現在，活動將會有一個明顯的轉變。戲劇世界會開始透過即興漸漸出現。參與者圍圈坐在一起，教師入戲扮演莎拉・葛琳，她是羅賓遜教授在帽子森林附近成立的研究所的新聞秘書，參與者則扮演新聞工作者。她要求參與者既然身為負責任的傳媒，就應該制止眼前的瘋狂謠傳，也就是關於森林裡有狼的傳言。所有這些不利的宣傳，都會阻止羅賓遜教授完成一項重要的研究。記者拒絕遵從，他們問到教授的工作內容、背景、資金來源，以及他和葛琳女士的關係。她逃避記者們的問題，並表示對教授的研究具體內容所知有限，但是她可以肯定教授的工作沒有牽涉到基因操作。他的研究目的只是為了探索智能的極限。記者們懷疑教授所做的一切，他們查詢關於保安和當地人受襲擊的問題。

教師的角色在這裡是不凸顯的，但他可以提出反饋和討論，以及讓參與者確認前一個任務。有一半的成員作為**觀眾**，聆聽另一半人重述他們剛才說過的內容。

小組觀看彼此的定格形象，分享看到的內容，例如定格形象中的訊息，以及組成的元素。在這個比較正式的架構裡，小組也成為彼此的**觀眾**。

這個片段的結構是去反抗。參與者被要求接受任務，而拒絕執行。他們自然地接納由前面活動「小報記者」發展出來的「新聞工作者」角色。有一些參與者給予自己特定的傳媒身分，例如《自然》雜誌的記者。參與者又一次因葛琳女士的有限回應而需要自行推測和詮釋。參與者加入細節，提出了對教授過去的負面質疑，以挑戰葛琳女士，藉此共同建構戲劇的世界。這裡的把戲，是參與者要從一直閃爍其辭的教師身上取得資訊。這種迴避的態度引發參與者啟動**編劇**的功能，以藉此創作細節。

最後，新聞工作者們要求與教授對話，葛琳女士勉強同意幫他們徵詢教授是否允許他們進入研究所，但她沒有承諾教授會與他們會面。

離開角色，教師和參與者一起反思這個片段，讓他們提出對研究所的關注。

這個反思以回顧為主，教師避免鼓勵參與者在戲劇之外有太多推測及建構細節內容。

　　教師敘述下一個部分。教授同意讓新聞工作者到訪研究所。教師請參與者閉上眼睛，想像研究所的外貌。全組同意這個地方有一個貧瘠的及科學的外表；明顯的保安設防，是一個嘗試對外隱藏的地方。這個「境像」（imaging）猶如在腦海中作畫，令人驚喜和一致的影像逐漸出現。

四人一組。教師在每個小組中揀選一人，請他們先行離開教室。然後，她告訴其餘的人，教授希望他們能針對他準備三個提問。

教師小心地揀選這個離開小組的「志願者」，最好選那些有能力以肢體及語言去維持一個高難度角色的學生。

接著，她私下告訴那些志願者，他們將會扮演教授的研究對象——狼。牠們是成年的狼，極度聰明，異常溫馴。牠們對教授十分忠心，很喜歡住在研究所，因為除此以外，牠們並不知道有其他形態的生活。當扮演狼的志願者重新進入教室時，先請新聞工作者暫時離開。志願者在分散的各自空間裡，躺在地上，顯示自己不同的身體形態，想像在自己的獸穴。他們不住在籠子裡。

這些參與者進行了一項有難度的任務。他們需要用肢體動作來扮演狼，同時也要讓其他小組成員發現他是一隻極度聰明及會說話的狼。他們要注意避免在互動中太主動地「訴說自己的故事」，但在需要時，回應一些艱深的提問。

新聞工作者被告知，他們將會與教授的研究對象「狼」會面。這動物非常溫馴，並不會有危險。他們維持三人一組，每組去探見一隻狼，觀察牠，形成自己的印象。

這是一個有難度和敏感的會面，過程大約十或十五分鐘。這裡有很強烈的**觀看**元素。

每組三人走到一隻狼身邊，開始觀察，和牠互動。有一些小組很快便能發現這隻動物會說話，也有一些小組由始至終都沒有發現。

有些小組立即和狼建立了融洽的關係。其他一些小組仍然跟牠保持距離地議論和觀察。

葛琳女士打斷大家的互動觀察，表示狼現在需要離開去接受訓練。她召集新聞工作者，請他們互相分享各自的第一印象。他們對於剛剛見到的情況及含意感到不安。他們相信這是一件非常違反自然的事情，並認為那些狼在某程度上受到洗腦。

這個會面雖然有點怪異，但這是一個真正的會面；許多新聞工作者都感到十分不安。

教師離開角色，聚集所有的狼坐在地上，新聞工作者圍著牠們。狼一起討論對新聞工作者的印象。牠們覺得他們思想簡單，迷戀於提出性別的問題、奇怪的問題，自以為高人一等，令人失望。但是，牠們感謝教授為牠們提供這次新的學習經驗。

在這解說的環節，新聞工作者擔任**觀眾**。活動的轉變讓他們可以有時間開始處理自己的感覺。但是，當他們聆聽狼群說話時，他們感到更不舒服。這並不是什麼光采的事情，他們見到自己如何錯誤解讀了狼群的反應。

新聞工作者討論剛才聽到的說話。他們尷尬地反思自己容易對狼群產生刻板印象。但仍然決定向公眾公開此事。

他們在角色中反思，開始對他們遇到的這種動物有了更多的理解。

這個過程戲劇每次進行到這部分，都會發展出不同的片段序列。有些參與者有興趣探索狼群受教育的情況，創作關於教授跟這班奇異的學生一起工

作的情景。有些會跟隨原本的故事探討狼與人類的關係，創作這段關係的發展，和伴隨而來的結局。另一些則以新聞工作者的身分，邀請狼群到訪他們的家中，向牠們講解人類世界的生活。也有一些想像狼群逃回到森林，嘗試跟同類分享牠們的知識。根據不同的工作方向，不確定是否合適包括以下的活動。假如沒有做到的話，那麼新設計的活動仍然可以用以下「追悼教授」的最後的活動，作為這個過程戲劇的終結。

另一個大的轉變，標誌著下一階段的工作。教師離開角色，告訴參與者他們現在扮演內閣議員，正被傳喚到華盛頓參加一個緊急會議。

這是開始以來全體所飾演的最有權力的角色。他們現在有權力去做決定。

教師現在入戲為政府的高級助理，提示內閣成員：他們曾聽說過羅賓遜教授的工作。不幸的是，教授因為最近受傳媒指控，承受了巨大壓力而自殺。他已經銷毀了所有研究筆記，沒有人知道至今他的研究獲得了什麼成果。成員要決定如何處置那些研究所中的狼群。

在這個片段裡，參與者自行選取內閣成員的角色及其職責。國防、農業、教育、環境及衛生是他們宣稱的工作部門，每位成員都對狼群的命運有不同看法。討論十分熱烈，教師入戲在討論中擔當類似主持人的角色。

作為處理這個僵局的方法，下一個任務是在小組中創作一個電視新聞節目，時間設定在未來，當中會清楚顯示狼群被決定的命運。這並不需要直白地說明，但可以從新聞節目中推斷當時狼群發生了什麼事。

這個片段經**組成**和彩排並不是即興出來的。這裡允許參與者避免了同意狼群的命運，但呈現故事的另類結局，實際上，是編寫戲劇的結局。參與者是彼此呈現的**觀眾**。

最後一個反思的任務，全體參與者一起為教授創作一個紀念雕塑。這裡允許以抽象的方式呈現戲劇的主題。

這是一個**定格**形象形式，未經過討論或彩排的編作。每人占據一個位置，配合其他人及整體的組合效果。

　　這個過程戲劇採用一個耳熟能詳的故事作為前文本，發展成為一個非常不一樣的戲劇世界。唯一保留原文的是那些會說話的狼、森林的場景和敵視狼群的社群感。

　　最初的第一個活動，給予參與者很大程度的自由來闡述原版的故事。然後帶領者引入研究所的事情，到後來的教授之死。在一定的限制裡，參與者建構關於過去及環境細節的想像，洽商與狼群的會面，決定牠們的將來，再呈現他們的決議。帶領者和成員在框架中有許多自由，同時也需要在過程中接受所扮演角色和行動的規限。無論扮演新聞工作者或是狼群，這個經驗一樣強而有力。與狼群會面時，有著真正的張力和不安感。會面一方面產生吸引力和一定程度的同理心。但當新聞工作者發現，他們所會晤的狼群比人類更聰慧、更能堅守「文明」的價值觀時，同時也為他們帶來巨大的衝擊。這個過程戲劇提出對自由、融合、人類和其他物種關係及科學的責任等主題的詰問。參與者通常反映，這個戲劇方式提供了一種美學的距離，對探索身體、文化或種族異同的態度提出了強而有力的比擬。

場景

　　以上這個過程戲劇的成功和本書中的其他例子一樣，都是基於轉化、闡述一個有效並為人熟悉的前文本，透過一連串謹慎選擇的片段或場景，帶領參與者走進更深邃的戲劇世界。

　　戲劇結構最基本的單位是場景，它是用來理解戲劇形式的首要步驟，分析一齣戲的架構，就是要發現它的組成部分或場景。當工作超越簡單的小品或練習，就有可能去分析它的組成單位、場景或片段，以及它們與整個事件的關係。由於多數過程戲劇的即時和自發性質，這種分析主要是一種回溯的活動。但是，如果能夠理解場景之間的連結，如何選取行動單位來發展主題、情節或人物角色的方法，就會讓過程戲劇發展得更有深度且錯綜複雜，因而邁向更重要的體驗。

　　評論人對戲劇場景有不同的定義。在經典的法國戲劇裡，場景的區分是基於舞台上任何變動，例如有角色離開或進入舞台。依照這個定義，場景是指同一批演員在場。以下是一個不盡準確，但或許能有效說明過程戲劇中的分段：

場景是指敘事單位，有自己的開始、中段和結尾，在整體行動中有顯著獨立的事件序列。[1]

　　劇作家以分隔場景構建戲劇中的目的。這些場景不只涉及演員，也包含演員和觀眾的社際互動。劇作家在建構戲劇世界的同時，要盡快吸引觀眾進入迫切關注事件的狀態。對過程戲劇的帶領者或戲劇教師來說，也需要達成這樣的任務。

　　雖然團體帶領者或教師需要在過程中的部分時段扮演角色，但他們的基本任務是在經歷前和經歷之中負責決定組織架構。這些決定可能包括前文本的選擇或討論、扮演什麼角色、框定戲劇的範圍、賦予參與者角色，以及在過程中架構戲劇發展的方向。當教師入戲時，會給予參與者時間沉浸在展開的戲劇裡，直至他們進入到戲劇中。當參與者能投入到經驗中，發展出對內容的興趣和投入時，他們參與決定架構的程度就會慢慢增加。

　　每個過程戲劇的片段或場景，都有一些面向要考量。這些考量大多基於多種不同的戲劇互動之中，例如在「鬧鬼的房子」全體成員和帶領者一起入戲，或在《熔爐》中鎮民與部長的見面。一起入戲的互動可以像上述例子般公開、全體進行；可以是私下的，例如弗蘭克‧米勒與他兒子見面；也可以在小組中進行，例如新聞工作者與狼群會面。

　　戲劇時間是選擇片段、推進行動的主要元素。在戲劇結構中，時間是用來展開事件的重要考量，第六章將對此做詳細討論。當我們能理解戲劇時間的複雜性，同時又確保真實時間足夠充裕，就可以去解決關於參與、保持距離、允許反思，以及維持自發地發展事件等問題。

「弗蘭克‧米勒」中的第一個片段，承載了一個現在與過去之間很強烈的張力，弗蘭克曾經被鎮民冤枉，他可能會報復他們，而未來尚不得而知。第二個片段則以定格形象創作弗蘭克的過去，主要目的是去闡述他的性格，而不是為了發展情節。接著，行動回到現在，進一步以弗蘭克在社區中隱藏身分及其不為人知的動機來使情景充滿張力。這個回溯的處理類似《伊底帕斯》（Oedipus）的情節披露一樣，先訴說關於二十年前發生過的事情。故事回溯，然後再推前。後續情節的推進，是建基於先前一系列發生的行動，而不是急於接下來發生的事，以此提升對後續情節進一步的期待。情景時間不需要線性進行，但可以反映事件的片段或全貌。片段或情景不需要直接順著時序來編排，基於過去、現在或未來，每一個段落都可以有自己相應的時間。過程戲劇就如任何一齣戲，包括了「活在當下」的經驗、反思或沉澱的時刻、操控後退和前進的時間、改變的節奏或步伐，以及片段中或大或小的張力和密度。

為了發展事件的背景或了解角色的過去，我們的工作可能要朝向對過去的探索，例如：兩人共同分享一個回憶，以定格形象呈現一件重要的事情或一個關鍵時刻，一起事件的回顧或在夢境重溫。關於呈現強烈張力的時刻，我們可能要選取一個在當下的情景，例如：一場衝突或碰面，一個挑戰、驚喜或挫折；一場審訊或一個決定。當我們需要發展一個即將發生事件的情景，或要實現一個形式，戲劇行動就可能包括：為一個重要活動做準備，預言夢境、徵兆或外觀來做預言的先兆，或設定未來共同願景。所有這些可能性的思考與劇作家經常努力地為素材製定形式一樣，在設計過程戲劇中也需要帶著同樣的思維。

在這個展開過程中，其中一個最困難的決定是如何選取結束的片段。由於過程戲劇的探索特質和片段式的工作模式，我們很需要在最後的場景反思、總結之前做過的事。這個重點可以是沉思式的（如回顧弗蘭克‧米勒不同生命階段的發展），或慶典式的（如所有參與者一起創作紀念碑）。有些素材會自然地在尾聲中結束（如透過一個場景、透過事情發生後十年的相遇，或

對行動做諷刺式的評論），也可能是敘事的方式。其中一個運用時間元素去達致滿足實現的例子，是第五章提到的《海豹妻子》（*The Seal Wife*）。當中告訴參與者由於時間過去了很久，事件只在人們腦海中剩下暗淡的記憶，故事已經轉化成一支土風舞。

遊戲規則

　　團體如果沒有共識，不願一起創造，戲劇世界就不可能出現。帶領者必須首先讓參與者投入到戲劇事件當中，鼓勵他們一起投入、發展戲劇世界，透過想像的共識把這個世界變成群體的共同創造。在競爭或互動發生之前，參與者之間的協議和合作是十分重要的。兒童遊戲和競賽充滿了交鋒，如警察與劫匪、醫生與護理師、武士與皇后、前鋒與後衛，這些活動基本上都是社交性和互動的。除非大家願意接受遊戲明確的或潛藏的規則，否則它們都不會令人滿足或獲得一致。在舞台上，戲劇人物之間、他們與觀眾之間的相遇，都需要依賴協定和接納。包括了劇場「遊戲」，競賽、對壘和布陣為所有遊戲提供了必要的張力，然而，參與遊戲的協定、對遊戲玩法的共識，是開始前的先備條件。在傳統劇場裡，劇本為演員提供了將要創造的戲劇世界的資訊，他們會採用一致的風格，並藉此建構戲劇世界，顯示他們的理解和協定。在過程戲劇中也會發展出這種一致的風格，尤其當前文本強調一種主導的心情或氛圍，帶領者便會在角色中為參與者模擬合適的語言和態度。在「弗蘭克・米勒」中，帶領者表現出的迫切和焦慮，很快就抓住並獲得了團體的共鳴；而遊戲的一部分是盡可能嘗試發掘訊息，探索弗蘭克和群體關係的資料，而無須「直接」提問。參與者帶著這種感覺，在過程戲劇中維持風格，維持開始時共同協定的工作方向，是非常重要的。為了發展想像世界中的「人物」，參與者成為腦海中情景的畫師，透過他們的口述和肢體動作，創作戲劇世界的環境和氣氛特徵。在「弗蘭克・米勒」中，參與者透過境像來創作小鎮的面貌和事件發生的時代。群體一起描繪特定的場所，如酒館和

馬棚，他們簡單地重置房間中可使用的家具，以呈現這些場所的樣貌。在想像世界中，縱使這些細節討論很微小，也有助建立共識，從而漸漸成為群體的共同創造。除非觀眾或參與者願意承認這個創造出來的世界，否則不管在劇場或過程戲劇，戲劇世界無法產生。

內在經營

要發揮即興戲劇活動的潛能，就要超越用它作為培訓或彩排程序、教育工具或表面地展示技巧。換句話說，讓戲劇變成我一直在此介紹的過程戲劇，尊重戲劇這種媒介的規則，有效地在「事件之中」經營，來發展戲劇行動。這些規則就如其他種類的藝術過程，需要在相應媒介中，持續融入、浸淫。法蘭西斯・福開森（Francis Fergusson）是少數認同「即興活動能增加戲劇知識，有助於了解戲劇的基礎形式」的評論家之一。

> 當熟練的演員以一個想像的情景即興演繹短劇時，他們在當中自由地回應他人的動作和語言，卻從來沒有偏離基本的「藝術特性」。[2]

福開森指的是在過程中內在操作的法則。劇場的運作就是使用這些內在和外在的法則和慣例，這些法則和慣例為劇場和過程戲劇建立、控制戲劇世界的發展。當想像的世界誕生時，即使只是兒童戲劇遊戲，眾多的可能性會立即消失，它的發展開始被戲劇中的法則和慣例控制。根據想像世界中的界限來即時要求參與者停止以刺激帶動即興，或換言之，根據遊戲規則來行動。「在規則內回應」是自由的，參與者的滿足感來自於有效利用「自由」來發現合適的回應，縱使這些回應受限於其他參與者的認同，也會因為接受觀眾所提出的修訂而有所限制。只有那些有助發展戲劇世界的回應，才會被接受。劇場裡的觀眾知道這些規則，可是即興演繹和過程戲劇，甚或戲劇性遊戲，就只能在行動中發現那些規則。史堡琳提到：「規則的目的是要讓參與者可

以繼續參與其中」。[3]

　　規則和慣例的存在與重要性，往往在它們被打破時更顯著。許多劇作家特別選擇打破大家本已接受的劇場規則，從而引起對其的關注。例如在《燃燒的斧頭騎士》（*The Knight of the Burning Pestle*）中雜貨商和他的妻子在劇中中斷演出，到皮蘭德婁（Pirandello）的劇作裡充滿憤恨的劇中人物尋找作者，以及前衛劇團體演出時的突擊行動等。後現代戲劇的實踐聚焦在打破這些劇場常規，樂於粉碎觀眾期待，和我一直在思考的一樣，對戲劇主要特質、主題及意義的存在，提出疑問。

　　遊戲和劇場之間的深厚連繫，以戲劇作為基本詞彙來清晰顯示。過程戲劇正如戲劇性遊戲，會在自由與必要、自發和架構之間製造張力。過程戲劇和劇場都在真實生活之外，雖然大部分劇場演出的地點會比起即興演出的流動安排清楚。然而，遊戲、過程戲劇和劇場這三種模式都受制於時間和空間，需要相當程度地偽裝、隱藏、抑制、約束和控制實際處境和真實情景，以求在虛擬世界中進行特定人類行為選擇、定義和表達。如果沒有規限，就會處於媒介的定律之外。「展現」和「顯示」，是以上各種模式的主要元素，即使是競賽，這個在所有遊戲中的關鍵特點，都會或多或少存在著。

管理戲劇行動

　　雖然有效的前文本會在行動中設定戲劇世界，雖然參與者能夠在活動中發現遊戲規則，帶領者、導演或教師仍然要在不斷展開的過程中，管理戲劇裡的行動。這也是劇作家重要的任務。行動是劇場中的基本媒介，也是投射意念的管道。投身戲劇活動時，過程戲劇的帶領者和參與者需要能夠理解、操縱其力量，這和劇作家能夠為他人設定戲劇行動的任務一樣重要。

　　在前面的部分討論到，戲劇傾向由一系列兩人演出（duets）架構。不管在舞台上有多少個角色，編劇傾向於平衡這些角色，讓他們能一起承擔主動式或反應式的推進。當即興被架構成兩人演出，多數的參與者在交流中會淪

為觀眾。但這種情況可以用另一種方式來管理——利用「教師入戲」來引入前文本，是啟動戲劇世界最有效、最節省的方式。在教師入戲與其他成員的互動之間，戲劇開始交流，成為一個共同體，主動參與事件。事實上，這個交流仍然是兩人演出的型態般牽涉到行動和反應。

> 雖然人數增加，戲劇的即興念頭由一個演員提出，然後指向著另一演員的方式，並不會使念頭相乘繁衍……應該要關注的是，想法互相交流比人數多寡更為重要。[4]

在戲劇行動的核心中，教師入戲是其中最有效、最簡潔的方法，可以讓突如其來的點子互相交流。教師或帶領者在即興過程中啟動前文本，從而屬對戲劇文本的編織，正是其採用到編劇功能的清晰範例。

教師入戲

桃樂絲・希斯考特幫助戲劇教師理解「角色扮演」的重要功能。她清楚地闡明教師入戲不只是「加入參與」，強調教師不需像演員般扮演，因為他們入戲是為了進行不同的任務和功能。

使用角色最原始的目的「不是」展示演技，而是邀請參與者進入虛擬世界。當這個邀請被參與者所接受，他們就會主動地回應，開始發問或答問，反對或轉化正在發生的事情。教師展示的角色要能夠被公開「閱讀」，參與者就如同一齣戲的觀眾，被套入一個需要沉思、估計和預測的網絡之中。觀眾對展示內容的興趣、投入和適切的反應，確認了團體發展的一致性和身分。參與者一起聚焦、建構事件，為展開的想像世界尋找線索，以及他們在當中的位置。他們在戲劇（之中），透過扮演被賦予或自行選擇的角色，發現其角色的行動和性質；發現他們自己角色與教師入戲所扮演的角色的關係；以及獲得在這個扮演遊戲規則所允許的權力和功能。戲劇世界會透過帶領者入

戲作為中介，和參與者的主動協作，開始在行動之中賦予定義。假若帶領者的功能只是額外的一員，他只把自己看成為團體裡其中一個「加入的角色」，那麼，即使戲劇的旅程開展了，但是路途還會是相當遙遠。[5]

入戲工作提供了多元優點，包括透過戲劇和精簡的前文本啟動一個作品、建立氣氛、模仿相關行動、推進行動，並在戲劇之中挑戰參與者。在戲劇之內，有可能如布魯克指出的：「打擊和產出，啟發和抽離。」[6]在戲劇之外，帶領者可能完全控制行動，但帶領者也必須遵守戲劇的發展邏輯，避免隨機和自作主張。最好的效果是，帶領者容許參與者提供更多可能的內容，越多越好，並克制自己去找方法做決定，變成了如琳・萊特（Lin Wright）稱之為「可把玩的行動」（playable action）。[7]

一些帶領者和教師會在戲劇過程中，誤認他們帶領功能的本質，要想透過角色扮演來掌控教學現場。一般而言，在這情況下他們會選取的角色（如國王或皇后、監獄長官、船長、探險隊隊長等），讓他們擁有最大的權力。有時戲劇教師會錯誤地為求自己目的而嘗試推翻戲劇。幸運地，兒童比成年人更能專業地管理戲劇遊戲的規則和結構。國王能被取替，監獄長官可以被殺，船長可以被扔到船外，隊長可以被違抗。這些一心想操控的教師會在戲劇開始幾分鐘之內「死掉」或受到忽視。遊戲規則允許他們被推翻，兒童完全理解這一點，所以這意味著參與的教師也必須遵守這些規則。那些踏進陷阱的帶領者必須反思他們在戲劇中的功能，嘗試看見角色表面權力的「底蘊」。

蓋文・伯頓提出「教師入戲」的實踐挑戰著教學觀念。他形容這是一個學習策略和教學的重要原則，獨特地翻轉傳統教學情景中的潛在假設：

教師入戲有其力量，但非傳統的一種。它正是相反：放棄權力的可能……在戲劇裡，學生和教師之間的權力關係，無疑是可以協商的。[8]

自發與控制

對於想使用過程戲劇的教師或帶領者來說，他們有許多要注意的地方。如果他們想在過程中有效進行，就要改變自己的思維模式和實踐方法。只製造合適的實驗氛圍，接納、鼓勵參與者的即興自發，是不足夠的。帶領者也要容讓自己能即興自發。即興自發不代表只是受情感驅使而不用深思熟慮。自發性的意涵遠比這說法更豐富，它意味著有質素的思考、更新的思維能力、能夠平衡衝動與限制，以及整合想像、理智和直覺的能力。[9]凱斯·約翰斯頓描述一名有創意的教師能夠「給予許可」，也能以身作則。這類帶領者會邀請參與者進入想像世界，在當中支持他們、保護他們。縱使是參與意願高的參與者，也需要教師或帶領者成為活生生的模範，來證明在想像的世界裡，他們不會受到傷害。[10]

自發即興也需要一種慷慨、自由的精神，讓我們在進入活動的過程中不全然使用理性。這對慣於使用指導式控制的人來說並不容易。過程戲劇中的帶領者在面對自己的想像、直覺和即興工作時，必須放鬆自己的理性思維。過程中的真誠和自由需要被尊重。在模塑藝術作品時能自由地投入，就是其中一種創造力的條件。[11]雖然這需要透過參與者的在場去實踐，在工作過程中，這種自由投入將會發展為獨立的存在。假如不能相當地讓自由精神去接替，那麼整個過程就會流於不自然和機械化。

問題是，眾多即興戲劇的活動手冊中的活動可能只做到場景化，僅完全跟隨文字指引而為，就只能提供參與者極少的空間，讓他們真正地在戲劇裡貢獻心力。例如：在一個關於瀕危物種的小學生戲劇課堂裡，教師向孩子們提供飛鷹數目銳減的資料，告訴他們信鴿絕種的故事。孩子們進行入戲前的律動練習，模仿破殼而出，學習飛行，接著聆聽一首名為〈鷹與隼〉（The Eagle and the Hawk）的歌曲。然後，他們踏上一段與飛鷹見面的旅程。

鷹媽媽不見了。噢，不！她可能在找鷹爸爸。但是如果鷹媽媽離開了好幾分鐘，鷹寶寶就不會被孵化出來……噢，她回到鳥巢了，鷹爸爸正在空中盤旋。我見到他突然飛速跌落。（第二次槍聲響起）噢，不……他被殺死了。你們仍然想繼續走向鳥巢嗎？鷹媽媽必須留在巢裡看顧寶寶，現在她沒法外出找食物了。你們可以幫助她去找食物嗎？

　　帶領者或孩子穿戴上鷹的翅膀和由絨布做成的帽子，說了一段鷹的困境。鷹媽媽感謝孩子們對此事的關注和幫助，為她帶來了新的希望。
　　雖然這是一個很有意義的課題，孩子也享受參與其中，可是材料的使用出了很大的問題：瀕臨絕種的飛鷹資料混雜了為鷹寶寶找尋食物的幻想情節。這節課由教師高度主導，參與者只有很少空間去進入角色、做決定和質疑假設，教育上和戲劇上的挑戰都很有限。除了在課節尾段可以和帶領者入戲扮演的鷹媽媽互動之外，孩子們大部分時間都主要是跟從教師的帶領，在事件中很少被賦予觀眾以外的任務。[12] 我們要切記：投入戲劇的世界是需要自願的。唯有讓參與者共同投入創造，才能讓戲劇世界得以誕生，而在這個例子中，孩子的參與程度相當有限。對於這齣戲劇來說，孩子們是多餘的，他們並沒有權力去做出改變或掌控當中的行動。

帶領者作為藝術家

　　對於藝術家來說，「在美學歷程中工作」是必然的立場。在劇場中——至少在這世紀的導演——被認為是創作演出的過程中最有支配性的藝術家。過程戲劇中的帶領者或教師也必須如此，以幫助他們「在經歷中」發揮藝術家的功能。僅僅提供威金（Witkin）所稱為的「基本的創意衝動」，並把參與者放置在「首發的命令之下」，[13] 是不足夠的。

　　雖然過程戲劇是一個團體歷程，但它在操作上，並沒有比製作劇場演出有更多的民主參與。帶領者或教師在創作的過程中，也要兼備導演、設計師、舞台監督甚至是觀眾的功能，但根據過程戲劇的活動性質，帶領者需要超越這些功能。帶領者首要的工作是在過程中管理戲劇行動、操作框架和發揮劇作家的功能。帶領者的工作目的如劇作家一般，他們要幫助參與者投入到重要的經驗當中。帶領者的任務是透過過程戲劇在瞬間改變參與者對時間和空間的慣常取向，目的是要引領他們越過想像世界的臨界邊緣（threshold），進入到他們所創造出來的世界。

　　戲劇世界源自於有效引起共鳴的前文本，會依照它的內在邏輯和一致性有機地發展。它會形塑參與者，也會形塑它的創造者。操控藝術作品對確立經驗來說十分關鍵，代表著參與者至少能夠採納虛構世界中的道德框架。給予價值轉化的基礎，乃是建構文本一個部分。

　　這個戲劇世界和它的道德框架，是由團體中每一個人（包括帶領者）來共同創造和維持。這個虛構的世界幾乎比劇場更尖銳，它有效利用了幻象與真實之間的張力。任何幻象只有在團體認可下才能成立。雖然我一直說「帶領者有塑造經驗的基本責任」，但最理想的是，由「作品」本身（創造和維持這個共同的戲劇世界），來決定發展的方向。這是一種美學的需要，必須在團體過程中操作。我們必須適應每一個創作結構中的變數。藝術家在開放而充滿可能的情境中工作，過程戲劇的帶領者也不例外。

　　　藝術家就如科學探索者一樣，連結對主題的看法與主題所呈現的問
　　　題，以決定議題所在，而不是堅持於預先同意的結果。[14]

　　工匠運用技術去達致設定的目標，藝術家則利用技術在行動中發現結果。雖然創作的結果無法預知，但是每個新的階段都會加入新的、不可預知的選擇和決定。完全的覺察是必須的，它讓我們有能力即時回應無數變數，而這些變數可能促使計畫中的微妙改變。帶領者或教師所需具備的素質，是

容忍焦慮和含糊不清的能力，願意冒險和探求難以理解的事物，有勇氣面對沮喪，甚至有時得面對可能的失敗。這些素質將會滲透在帶領者對待參與者和作品的方式中，因為帶領者在創作的過程裡，必須示範、表現出這些態度。帶領者或教師不會「擁有」作品，雖然他們可能花了許多心力去創造它。

> 假若藝術像大自然一樣，是一個過程，是一個延續的、不斷轉變的事情，那麼藝術家就是大自然中的參與者；藝術家並不是製造特別產品的人，而是過程中的參與者。[15]

每一個過程戲劇中的參與者不僅是演員，同時也是編劇和觀眾。因為作品是未完成的，一直都在過程中，它會在不同層面上邀請參與者同行。

理想的狀態是，戲劇過程會發展出超越創造者的生命，帶領者並不是創造者，而是活動的侍者，協助接生，幫助它順產。帶領者的任務如劇場工作者給觀眾的設定，是讓參與者「身陷」戲劇世界的限制中，然後，給予他們劇作家、表演者和觀眾共同創作的權力，讓這些功能角色的分野逐漸模糊，最後甚至消失。

閾限中的侍者

在彼德‧麥克拉倫（Peter McLaren）令人驚喜和富有啟發的研究中，他把教師歸類為「閾限中的侍者」（liminal servant）。[16] 他借用了人類學的閾限概念（liminality），尤其是維克‧特納（Victor Turner），把這閾限形容為一個社群狀態，是一個讓參與者脫離慣常角色和身分地位的開始或過渡儀式。「閾限」指處境的意義和行動，及其他處於時間和空間中「非此非彼」的中介狀態。這個狀態等同臨界邊緣（拉丁語中的 limen），參與者既不是曾經的自己，也不是將要成為的人。他們處於分裂、過渡和轉化的過程。這個狀況跟遊戲和戲劇活動十分相似，時間和空間都分離於日常生活。[17] 理查‧謝克

納（Richard Schechner）認為，劇場就是閾限，它的存在儼如活在現代社會「夾縫」中的蟑螂。這個夾縫提供一個隱藏的地方，但它也發送一個不穩定、容易受到滋擾、潛藏隨時猛烈變化的訊號。[18]

在閾限的狀態中，人們「把玩著」自己熟識的素材，把它們重新排列，使之變得陌生。他們投入所有藝術創作所需的「陌生化」活動中，如什克洛夫斯基（Shklovsky）所言，目的是要阻礙原有的觀念、推動我們去發現、幫助我們重新去看見、鼓勵我們用新的角度去觀看世界。[19] 麥克拉倫認為，所有教師（尤其是戲劇教師）都是潛在的「閾限中的侍者」，他們的工作是使用超現實主義的教學方法，去擾亂習以為常的觀念。他視陌生化為教與學中的重要元素，接近布雷希特所提出的劇場「疏離效果」（alienation effect）。

戲劇教師和劇場導演都是「閾限中的侍者」。教師在角色當中帶領學生穿越臨界邊緣，進入戲劇的想像世界，一個暫時抽離和轉化教室中日常規則和關係的地方。在這個戲劇的世界裡，參與者自由轉換身分，選擇代入不同角色和責任，把玩現實生活中的元素，探索另類的生活方式。當戲劇世界被確立、擁有自己的生命，所有參與者將會經過臨界邊緣，在返回時產生某種變化，或至少變得與開始時不大一樣。對一些懼怕藝術力量的人來說，他們十分清楚，假如我們能想像現實中另一種可能，我們就有可能把它變為真實。

沒有地圖的領隊

近年，劇場導演的功能變得越來越複雜，他們有時候要像一個精神科醫師，幫助演員擺脫身心限制。彼德・布魯克形容劇場導演是「一位在黑夜中並不知道地方的領隊」。然而，他沒有選擇，他必須繼續領導，一邊走、一邊辨識路徑。[20] 過程戲劇的帶領者也是進入未知新世界的領隊，帶著不完整的地圖在領域中漫遊、冒險，向未知前進。我喜歡這個關於領隊的想像，表演中的閾限中的侍者，在帶領過程中逐步後退，讓自己不會急於引領參與者到達預設目的地。理解同行旅者的起始點和旅程的本質，是十分重要的，這

將會決定旅程性質。在過程戲劇中，旅程的目的就是旅程本身，此中的體驗就是目的地。

第五章
轉化：角色與角色扮演

角色作為所有劇場的核心特質，過程戲劇與當代劇場的實踐接近一致。劇場以探索人類行為為目的，所以，由活生生存在的演員扮演角色，是劇場裡不可或缺的元素。劇場演出可以沒有布景、服裝、燈光，甚至沒有劇本，但是絕對不能沒有演員和觀眾。

在過程戲劇中，表達方式通常會受到限制，觀眾往往也是演出者，參與者要透過角色來創造和維持戲劇的世界。在這個延伸的、實驗的戲劇經歷中，參與者通常會扮演多個不同的角色，他們只需要簡單的呈現，而無須像戲劇演出一般，要完全辨識角色，並以自然主義演繹方式演出。過程戲劇中的角色有別於展現性質的演繹，參與者需要能不斷在過程中把自我投射，並回應不同戲劇處境。但是，這些因素都不會把過程戲劇排除在劇場領域之外。

每當人們有意識地被別人觀看時，他就在某程度上投進了表演行為，被他人在全新目光中注視著。他的行為就已經變成仿造的和可以被解讀的。即使他沒有穿著戲服、化妝或變換布景，這說法都會成立。

> 演員的身體有著一種被銘刻意義的機制，那是指不情願的血肉之軀也免不了有人為仿造和編纂的部分。[1]

演員在演繹角色時會把自己透明化，邀請觀眾觀看他們演繹的角色，或如鏡子般觀看自己。

任何人公開扮演角色，都會立即或多或少地超越自身。觀者解讀的態度轉變，會修改被觀看者的身分。無論是演繹短篇即興的演員，抑或經典戲劇

中飾演英雄的演員，都是如此。每當他們被觀看時，即使是最不著痕跡的角色，演員都如同羅蘭・巴特（Roland Barthes）稱為的「有形身體的展示」（corporeal exemplarity）。[2] 不管是最成熟精煉的扮演，或是把個性降到最低的演繹，演員都呈現了不同版本的人性，被視為人類家族中不同類型的人性面貌。無論模糊、非自然主義演繹、割裂的或簡約的表演行為，都會立即被觀者認定為某一種人類的意義，因為人的存在和行為，就是劇場的核心。的確，角色越少個性化，演員就越能呈現想要表達人性的一面。在當代劇場中，不再需要追求全然的模仿，演員只是在展示、間接表明或呈現角色。但是，不管演繹或簡化到什麼程度，演員的身體都無可避免地成為劇場的核心，這就是：

> 一個超級化身的領域，在那裡，身體只是替身；一個活體……和一個充滿情感、正式的身體，立即凝聚為一個仿造的物品。[3]

人物塑造和簡約化

不同時代有它能接受的演繹風格和呈現形式。1881 年，左拉（Zola）渴望自然主義演繹取勝，讓演員可以不只被視為罪惡和美德的符號，而成為舞台上有血有肉的人。他希望人物由他身處的劇中環境所決定，演出則根據事實和人物本身性格傾向的邏輯。[4]

幾年後，史特林堡（Strindberg）在《茱莉小姐》（Miss Julie）的前言中，他把「人性的碎片，縫補在一起，如人類的靈魂」，並將之當作創造角色的起點。這是為了避免「資產階級觀念」不會改變人性本質。[5] 在戲劇史中，演員經常要適應不斷變化的人性概念。

表演在整個二十世紀中經歷逐漸簡約化的過程，這個過程可以追溯到表演理論和編劇的發展，以及人們對心理學越益增加的理解。這種轉變是一個進化的循環歷程，演員把抽象概念個性化，如《人人》（Everyman）和其他

的道德劇，進而像個在自然主義戲劇中演繹得像模仿者一般，以至演變到在前衛派劇場中把演員當作去個性化的非人元素。在後現代的戲劇裡，以個別人物為主題的戲劇開始消失，身體和影像得到的關注更勝人物角色。

在傳統劇場中，小說是十九世紀最有影響力的文學模式，它影響了有效的人物塑造理念要配合小說人物的設定。十七世紀晚期開始，戲劇開始有重要的變化，由模擬抽象的現實，變成模仿個人內在的真實經驗。

由於戲劇不容易透過「行動」表達「內在經驗」，它開始被小說取代，因為小說比較能全面表達內心的世界。對於小說家的全知全能，同時並行著心理學，為我們提供了發展「圓滿」角色中那複雜難測的人物行為概念，並賦予這些角色思想、情感和動機。可是，大部分小說的編制，劇作家都不會有，也並不必須的。切記，心理學只是戲劇的副產品，而不是它的重點。在最近幾十年裡，心理學本身也在不斷的變化。性格不再被認為是自我內含的實體，而是成長的、互動的和轉化的過程。

角色作為功能

在戲劇中，每個演員所呈現的特質意義都是為了戲劇效果。基本上，特質呈現的相關性不是為了闡述人物，而是為了突顯事件情節。人物塑造依賴著它的功能。為此，利科（Ricoeur）提供了有用的定義，他認為「功能」就是人物角色的行為，它的重要性取決於行動方案的視點。[6]戲劇人物會透過他們的行為、與別人的互動，以及由別人對他們的描述，來定義他們自己。而在戲劇中的人物定義，就必須要根據劇作家的目的，以及多餘細節的省略，來決定展示人物的個人特質及其歷史背景。我們不可能把人物單單劃分為「看起來逼真傳神」（lifelike）和「一眼即知類型角色」（stock type）。典型角色以適切的戲劇功能為基礎，相較之下，所有逼真傳神的人物欠缺了戲劇功能的一致性。這些「一眼即知類型角色」並不是人物，而是演員演出部分的框架，但它和人物一樣重要。戲劇人物會準確地被他置身的處境所定義，所

以他們無可避免在某程度上涉及不同類型角色的本質，甚至可能停留在湯瑪斯・曼恩（Thomas Mann）所形容為「刻板印象人物和劇場稻草人」。曼恩認為戲劇是剪影的藝術，而小說就是：

> 更精準、更完整、更多認知，對一切關於我們身體和人類靈魂有一絲不苟和深度的洞察……文學就是唯一真實、完整、圓滿和立體呈現人類的敘事管道。[7]

在演出裡，戲劇人物實實在在以令人不安的有形之軀出現在我們面前，是小說不能夠仿效的立體方式。比起小說中全然的洞察，戲劇中人物的不完整本質，反而與日常生活裡的人物更為相似。早期的評論人過分強調人物分析，沒有把戲劇人物看成為「歷史上」或真實的人物，直到近年，因為減少了這種以「心理學」方式做評論後，這情況才獲得平衡。

當代美國戲劇的弱點是把人物角色變成了一切，而貶低了戲劇行動。對於如此簡單地以為人物角色能在缺乏戲劇行動都可以達致最佳呈現的想法，將會導致劇場停滯。

> 要仔細觀察生活，你就必須停駐靜止。要生活停駐靜止，你只能夠處理死胎——那些不能夠改變自己、自己和別人的關係或者關於他們自己世界的人物。[8]

「強調人物」使演員掉進米歇爾・聖丹尼斯（Michel Saint Denis）形容的「自然主義的泥濘」，雖然當代戲劇中，這泥濘可能明顯地被非自然主義元素所覆蓋。[9] 例如：布萊恩・弗雷爾（Brian Friel）廣受好評的戲劇《盧納莎之舞》（Dancing at Lughnasa），由一位敘事人介紹開始，敘事人同時也會在戲中跳進跳出地敘述，他時而是一名直接面向觀眾介紹自己的成人演員，時而是在戲中那個看不見存在的七歲男孩。除了錯置的觀念外，這齣戲基本上

就仿如契訶夫的戲劇效果。這齣戲最後險些成為了野心不足、不甚討喜的「家庭照相本」式戲劇，就如《布里頓海灘》（*Brighton Beach Memoirs*）、《我記得媽媽》（*I Remember Mama*）和《圍繞父親的旅程》（*A Voyage Round My Father*）。突然短暫爆發的歡樂和能量雖然能讓戲劇變得活潑，但這類戲劇普遍帶有一種靜態的、哀悼的素質，沒有充分地再發現、探問或重新詮釋過往，只有表面上的戲劇主題。雖然，弗雷爾戲中的五個愛爾蘭姊妹狹隘和缺乏機會的生命，在令人滿意的戲劇細節中被塑造了出來。

幻象和轉化

「幼稚地嘗試變成真實」這句話已經被「承認所有演出都是不真實的」所取代。[10] 比起真實中的幻覺，沒有什麼比表演更能呈現現實的虛幻了，尤其是那些認為人物需要一致性的謬論。演員的任務，通常不只是嘗試模仿生活中的現實和細節的樣子。基本上，演員會透過設定觀眾與舞台上行動的不同關係來定義他們與現實的程度。他們可以直接對觀眾說話（「我們一起假裝」），演繹時不理會觀眾的存在（「這是另一個的真實」），或如一些即興戲劇一樣，與觀眾互動（「我們一起創造一個新的現實」）。每一個不同版本的現實都是關於對幻象的練習，仰賴於演員是否能夠成功地與觀眾建立契約。在劇場裡，表演者對劇中角色和觀眾的態度，可以決定並維持「現實」的程度。[11]

自布雷希特以降，編劇們理解除了讓演員沉浸在角色之中，還有很多可能。對沙特來說，觀察別人演出，就是在「被想像吞噬之中」與那個人相遇。[12] 這句話表達我們完全接受想像世界的需求，但是這份需求在當代劇場裡已經不再重要。已經有越來越多的人，探索、使用「虛幻」性質演出的可能。葛羅托斯基跟隨著亞陶（Artaud）提出「演員應該在觀眾眼前把自己轉化成角色」，他認為劇場的魔法包含了看見轉化誕生的過程。[13] 在他的作品裡，觀眾所見到的演員，並不太像是劇中的角色，而是在戲劇中的主體。即興演繹

帶動角色不斷轉變和轉化，這種形式是推動遠離自然主義演繹角色的重要因素之一。許多創新的導演希望他們的觀眾能感受演員和他所扮演的角色的直接經驗。演員不再被要求要沉浸在所呈現的角色之中，而是鼓勵他們把自己看成包括了觀眾的群體之中的一部分。為了強調連結，觀眾被允許觀看演員從「自己」轉化成為「角色」的過程。演員可能在這一刻進入角色，但在下一刻跳出角色。

「讓演員進入角色的過程被看見」，是經驗共享（Shared Experience）劇團的創辦人及總監邁克·阿爾弗雷德（Mike Alfreds）的重要目的，他認為轉化是劇場不可或缺的核心。在阿爾弗雷德的作品中，演員在觀眾面前明顯地把自己轉化成角色，與觀眾同步分享這個轉化經驗，分享想像行動，到讓他們清晰覺察當中必要的雙重性。[14] 這些轉化產生的劇場官能，讓皇家莎士比亞劇團（Royal Shakespeare Company）演出了重要並廣受歡迎讚譽的《尼古拉斯·尼克貝》（Nicholas Nickleby）。戲中首席演員以一連串角色轉換製造了多樣充滿對比的效果。有時演員們一起集體地扮演死物（例如：四輪大馬車），呈現不同情感或想法，而非人物角色。這類演出的表演者，要的是「反抗」幻象魔法的效果。

這些轉化、擴展角色可能的想法，在過程戲劇中發展成熟，角色可以由一人或集體演繹，或同步、或接續，當中的抽象想法或感受可以被呈現或詮釋（例如：使用定格形象呈現）。因為過程戲劇的本質，傾向由小組成員扮演其中人物，第一演出的小組首先會對展開的戲劇事件提供初步觀點。相對於事先定義好的人物，他們的個人身分會比較少預設立場，參與者和過程戲劇中扮演的角色關係之間，也相對有彈性。

在許多傾向注重肢體和圖像化表演的前衛劇場，演員的精湛技藝或高階技巧不再是必備品，演員不再因為他曾經受訓或帶戲行走坐臥，而明顯地區隔自己和觀眾。這個發展可以看成為演員由編劇、導演，甚至角色和人物所主導之中解放出來的部分過程。去人物化演出的過程最終目的就是令演員發覺他們沒有人物、角色或主題可以依靠，從而需要以即興的方式來完成整個

演出。

分飾多角

在舞台上改變以「完全圓滿的人物」（fully rounded character）來呈現，並非只是基於意識形態和藝術的考量。近年，這情況越趨普遍，部分原因是預算限制。因為預算壓力，劇團盡量減少使用演員的數目，即使是商業演出，觀眾都必須接受和讚許演員「分飾多角」（doubling）。所以，努力地把技巧提升的目的，其實是同時為了解決商業和藝術上的難題。

與其嘗試隱藏這些雙重角色，編劇和導演會故意把它設定在戲劇情境裡。雙重角色可以是一個優點，用來展示表演者精湛的演技，凸顯對戲劇風格的覺察，並無可避免地使人關注戲劇本身的過程。嚴謹的戲劇通常包括後設戲劇（metadramatic）的向度和環繞人類感知的重大戲劇主題。

1988年，在倫敦皇家宮廷劇院（Royal Court Theatre）首演的一齣後設戲劇作品《吾國吾民》（*Our Country's Good*）中，就用到效果極好的雙重角色。一個人數不多、但種族多元的團隊演繹法夸爾（Farquhar）的《招聘官》（*Recruiting Officer*），在這個關於澳洲殖民元年的戲劇裡，他們分飾了長官、士兵、男女囚犯。其中一名演女囚犯的演員表示她很想演警長凱特（Sergeant Kite）這個角色。當她被告知，觀眾將不能接受她這樣做時〔當時觀眾已經看到很多女演員一人分飾多角，包括飾演長官，同時還有飾演在戲中戲裡假裝的士兵希爾維亞（Sylvia）〕，那名女演員卻堅持認為：「沒有想像力的人，不應該進劇場。」[15] 這是一個後設戲劇的高能量時刻，無論是群體協作還是自我參照，演員和觀眾一起分享對劇場雙重演繹的理解。這種戲劇如果直接應用在生活中，它將對於戲劇世界和環繞著它的現實世界提供許多重要的、各式各樣的觀點。不管是戲劇還是戲中戲，都會成為在劇場裡檢視的力量，讓我們去探索另類的身分、能力和可能性。戲劇中的人為邊界伸展開來，把我們的世界包含在內。就算是主流劇場，都難免受到這股創新思潮影

響。在倫敦，改編自格雷安・葛林（Grahame Greene）小說的作品《與姨母同行》（*Travels with my Aunt*），演出相當成功，戲中啟用四名演員輪流扮演姨母一角，並分飾其他所有角色。這類演出的表演者利用反抗幻象的魔法來準確地達到他們的效果。他們也同時教育了主流劇場的觀眾，接受範圍更廣闊的劇場風格、慣例和表演的可能。

辨識和投射

演員分飾多角，在多個不同角色中遊走，也會影響著觀眾對戲劇事件的投入。好處是，他們利用人物製造混淆的演員慣性，可以因此被檢視。在此分飾多角的情況裡，我們要對主角進行辨識變得不再容易，而事實上，辨識主角本來就是個匪夷所思的概念。我們可能期望自己仔細地辨識那些戲劇經典中的「偉大」人物。可是，這些傑出的人物，例如海達和哈姆雷特，這些的角色核心經常都保持著神秘感，難以捉摸。他們與我們保持距離，就像對待戲劇裡環繞身側的人物一樣。這個特質，就是維持表演者和觀眾想像力的秘訣。

劇場中的辨識和小說讀者的辨識過程不同。在小說裡，我們能私密地擁有著對主角的想法和感受，我們可以自由地想像人物的外貌形態，更可能把我們自己的特質投射到角色身上。在劇場裡，人物就呈現在我們眼前，清楚地和我們保持距離，由演員以個人化和風格化的形式演繹。雖然主角和我們分別存在，但是舞台上的他們於某種程度成為我們的例證。在我們眼前出現的好處是，演員可以代表我們，為我們發聲，親身彰顯某一類型的人性及個體。在舞台上，我們經常能看到自己。這種人物投射通常發生在沒有劇本的戲劇中，即使演員沒有說和做什麼事情，這種固定性本身將會變得很重要，就如我們掙扎著為人生及眼前所見到的事物創造意義。

除了必要元素，當主角的特徵模糊，我們的辨識能力反而大增，因為當角色的塑造太過仔細，我們在回應時就傾向變成評論人而不是參與者。

> 在戲劇中，人物塑造就如一張空白的支票，劇作家依賴演員去為他
> 填寫，讓它不全然是空白；在填寫的過程中，一些個人象徵已經留
> 在角色裡，但比之於小說，是很不明確的。[16]

編劇大衛·馬密（David Mamet）認為一個聰慧的演員並不會填滿作品。他相信不過分闡述、拒絕演繹外在枝微末節，是演員的強項，作品因此更有力、更美麗。[17] 所有偉大戲劇的作品都會留白，給觀眾空間豐富人物、地點和行動。這能解釋為何看起來只完成了一半的舞台設計，比起那些仔細雕琢的寫實布景或舞台上使用真實物品的演出，要來得更有效、更能引發聯想。

人們一直質疑著是否真能完全理解戲劇中的人物，以及其必要性。鬧劇或寫實戲劇，都有完整的舞台指示或一目瞭然的人物設定，可是這些細節都必須把戲劇行動定位在特定的社會情境中。有趣的是，對葉慈來說，喜劇不斷獨立地呈現人物，也更明確而獨特地界定劇中的社會景況和關係；但在悲劇裡，他相信人物會被外在宣稱、展示的熱情和情感取代。[18]

在劇場，雖然同理幾乎被視為純粹的身體反應而已，一定程度的辨識和同理仍需要由觀眾完成。在過程戲劇裡，當我們考量到這些現象時，「投射」會是一個更有用的概念。觀眾透過辨識到產生同理，在達致投射中逐漸投入到戲劇當中。我相信這幾個階段的投入也可以應用到過程戲劇裡，產生不同程度的參與。觀眾能從一般的參與，經過更細緻的投入，達致主動而內含反思的動態參與。

當回應劇場演出時，相比起辨識個別人物與其命運，我們更會把自己「投射到戲劇情境之中」。如果要辨識，我們會考量整個情境，而不是被選取的人物或事件。布雷希特認為，觀眾太過完整地辨識在舞台上發生的事情，會喪失能力。儘管他嘗試在演出裡製造干擾和疏離的效果，可是他所強調的演出架構和歷史「態勢」（gestus）都沒有完全排除觀眾把自己投射進他所設定的處境裡。史坦尼史拉夫斯基要求他的演員把自己轉化成他們所扮演人物的

自我，而布雷希特的演員就相反，為了促進觀眾觀看時的客觀性，他們要和角色保持距離，他們只需要「展示」而不是要「模仿」人物和他所處身的世界。霍恩比（Hornby）提到即使這做法明顯與史坦尼史拉夫斯基的方法理論相反，兩者其實仍有相似之處，他們演員的自我界限仍然是完整的。史坦尼史拉夫斯基的方法是把演出放置在邊界之內，而布雷希特的方法則置於外。可是，那邊界，即是演員每天感受的那個日常的自己，並不會改變。在霍恩比眼裡，無論是哪一個表演體系的演員，都在尋找避免演戲的方式。[19]

不同的演戲風格引領出不同種類的劇場；反過來說，不同種類的劇場改變了演員處理角色的策略，同樣會影響觀眾。前衛劇場的演出注重於探索演員與觀眾的關係，常常讓觀眾參與角色扮演，或賦予他們角色和態度。有些觀眾不情願接受相信這些角色，展示他們保留了能自主地決定在劇場裡投入程度多少的能力，他們也會拒絕認為不適當的介入行動。

演戲和角色扮演

以「演戲」來形容戲劇教師與學生一起進行的工作，並不普遍。這個術語很明顯地指涉劇場展現的素質，這對戲劇的教育目的來說關係不大，甚至是有害的。「角色扮演」一詞就比較適合用於教室和戲劇排練室。雖然「演戲」和「角色扮演」兩者都需要相同的基本能力，都是藉著假裝成某人或某物，把自己投射進一個虛構的處境裡。而「簡化」和「即時」的演繹就是過程戲劇中所需運用的能力，這使有些評論人認為過程戲劇的發展不完備或不太有價值，而遜於排練室經過彩排和人物塑造的演出行為。

戲劇課和工作坊中，通常會有一些不易轉變成想像世界或戲劇人物的活動，例如信任遊戲和集中注意力的練習。戲劇教師有時候會覺得，採用「角色扮演」或「角色戲劇」來形容以創作虛構角色和情境的工作會比較合用。角色扮演帶有功能性質、工具和教導目的。在這個前提下，角色首先是由它的功能所定義的，工具目的就是基於特定行為的含義，角色被視為人們應對

存活於世的議題時「無可避免的機制」。[20] 角色扮演容許這個「機制」能在安全的情境中被演練，但必須要明白，當人們實踐特定的社會角色，實際上就是肯定了這些角色。未必能讓參與者擴展其角色的可能，或鼓勵參與者挑戰社會賦予的角色身分，功能性質的角色扮演到最後可能會反過來，確認世界為學生們所定義狹隘範圍的角色。這否定了劇場的重要功能：劇場是為了加強我們對自己的敏感度，重申我們存在但還未知的潛力。

　　根據沙特的說法，人們在職業角色裡「扮演」，並在公眾場域有效地理解、表現自己。

　　　　為了預防人們被現實狀況囚禁，許多警語確實存在。假若活在持續
　　　　的恐懼中，人們就會想要逃走，想擺脫、躲避他們的境況。[21]

　　當我們超越功能性角色扮演的限制，劇場和即興就可以讓我們「躲避自己的境況」，表現那些「未被演繹的部分」。[22] 事實上，它們推動著我們這樣做。沒有什麼比我們自己和自身的潛力更能吸引我們。卡繆（Camus）給予了「演員就是時空旅者」的生動形象，焦慮不安的旅者被眾多人物靈魂向他嚷著想擁有他。[23] 劇場的總體概念就是為了建構潛在的自己，尋找另類的現實；戲劇活動就是讓我們展示能力，以實驗來轉化我們的角色。劇場是一個創新的實驗室，讓我們行使能力，超越真實生活中不能躲避的社會角色和種類。這就是潛在的自我，讓我們成為自己演出的觀眾，召喚各種劇場誕生。

角色的種類

　　莫雷諾（Moreno）在治療和訓練中創新地使用角色，他把角色扮演定義為「透過戲劇媒介，作為其他形式的人格存在」。[24] 他視角色為一種技術，不只用來練習現存自身的角色，也用在未知的宇宙中探索、擴展自己。即興自發和創意是這個過程的核心。莫雷諾區分兩個重要的角色顯示方式。第一

個是「角色取替」（role taking），以全知的態度演繹處境。第二個是「角色創作」（role creating），在特定情境中以合適的即興回應。這種自發就是即興戲劇之中角色的核心。

對桃樂絲‧希斯考特來說，扮演角色指的是有需要去「閱讀」處境，由先前的經驗中套取一些相關資訊及重新調整這些資訊，以使新的理解發生。她跟莫雷諾一樣，相信角色扮演最重要的是要即興自發，沒有計畫，沒有事前策劃，它的結果往往會帶給人們驚喜，而獲得新的覺察。她強調不應該讓孩子以「舞台演員形式」去扮演，他們只需要採用角色的態度和視角，以及在戲劇的時間中進行。[25] 這跟布雷希特要求演員展示、說明的特質十分相近。

在角色扮演中，角色的定義和辨識是基於它的功能。扮演角色時會說明、展示這些功能。有時，在許多教室內的角色扮演中，都不要求參與者進行演戲，即使進入角色及在戲劇情境中所要求他們參與的任何活動，他們仍然只是他們自己。奧圖（O'Toole）認為在這些情況下，參與者以「他們自己」的身分進入戲劇，以「他們自己」來表現，只需以合適的方式來回應戲劇情境。[26] 他們只需要比在遊戲中採取類似功能略為多一些地在戲劇情境中進行活動。這個方法有本質上的局限，以及也否定了此媒介的可能性。

蓋文‧伯頓強調，不管角色有什麼功能性質，它仍然需要被表演出來。[27] 角色扮演只能夠透過外在的表演來傳遞給團體中的其他人接收、確認和驗證。在任何表演中，外在表現都是最基本的。沒有這個公開的部分，沒有體現和展示，任何角色扮演只會停留在幻想層次。在真實世界中，我們要與別人面晤，才能肯定自我的感覺，過程戲劇的想像世界也如同一轍。即使是最有限度和功能性質的角色，都需要一定程度的自我轉化，超越真實的當下。在角色扮演中，參與者同時是自己演出的觀眾，也是其他參與者行為結果的觀察者。透過當中的語言和姿態，參與者可以客觀地理解人類的行為，協助他們重構及反思。在演繹中有內在的目的，角色扮演就會做到這個目標。這是一個協作的、無私的實驗，幫助我們創造出可能的自己。透過劇場和過程戲劇這個希斯考特稱為充滿力量和可能性的「沒有懲罰的區域」（no-penalty

zone），[28] 我們可以再次創造自己，發現自己的潛能。

模仿和管理

　　伯頓用「戲劇性遊戲」形容過程戲劇中的即興模式，將之作為唯一一個例子，說明共同創造戲劇需要參與者遵守約定。他相信當中所要求的「演戲行為」，在質量上跟在不同社交場合和處境所需調整的行為沒有兩樣。他引用民族方法學家的說法，區隔「模仿」行為（用來重造或再現外在現實），和「管理」行為（即時回應「當下」的現實）。第一種「模仿行為」的演繹，指演員為人物塑造活動，他們所呈現的劇中人物須根據劇本設定預做準備。後者「管理行為」則指參與者在展開的過程中管理戲劇行動，角色的功能只提供「最低限度的起點」，而人物塑造則只會在回溯時才變得重要。[29]

　　雖然過程戲劇的參與者通常使用簡化的演戲行為，但是在想像世界中仍需要他們有不同種類的投入。摩根（Morgan）和薩克斯頓（Saxton）列出五個「辦識的類別」，去定義參與在戲劇中不同程度的扮演行為[30]：

1. 戲劇性遊戲：在虛擬的處境中仍然做自己。
2. 專家的外衣：做自己但須以一個特定的視點來看待情境。
3. 角色扮演：呈現一種態度或觀點。
4. 人物塑造：呈現一種可能與自己不同的個人生活風格。
5. 演戲：選擇肢體動作、姿勢和聲線，向他人呈現一個特別的人物。

　　這個反映了希斯考特工作的影響力的清單很有用。可是，演戲的類別有時很難在實踐時被輕而易舉地分辨出來。即使在種類 1、2 或 3，也有可能會運用到肢體動作、姿勢和聲線，向團體中的他人呈現虛擬的角色或情境。這個清單中也暗示了等級程度，但是過程戲劇的參與者遊走於這些不同的類別之中。根據想像世界中所提出的挑戰，第 5 級不一定會比第 1 級更費力。在

即興戲劇之中，參與者很容易會用到一些陳腔濫調的演戲行為，伯頓稱之為「模仿」活動，重複演出一些很容易被辨認出來的刻板形象。這些陳腔濫調在高風險的即興活動開始時或許有用，但是，當能量只用來維持這些陳腔濫調的演戲行為，就不可帶來新的發現。假若這些角色不能被傳送、被更清晰地表達，作品就只能停留在淺薄和平庸的表面。

隱瞞和披露

　　過程戲劇對角色的要求和傳統戲劇是相同的。扮演角色而不是演繹人物，並不一定是一種有限或受限的活動。在過程戲劇中的角色扮演跟戲劇中的人物需要有著一模一樣的複雜狀態。戲劇行動將會反映角色的真正本質，並開始回答「這是誰？誰在這裡？」的問題。戲劇語言的優勢是它可以盛載著比它表面明顯的意圖更多層次的意義。所有舞台上對白的目的之一，就是要披露角色的身分。這種披露是劇場的核心，而且，自相矛盾的是，它需要透過長時間地隱瞞而更有效地達致。劇場作為一個公共媒介、一種展示（在證實與秘密、隱瞞或假裝之間的張力），提供了戲劇力量的關鍵來源。

　　難以想像會有一齣戲劇的發展中沒有藏著人物身分的設計，不管是真正演出來或是在內容的隱喻中，這個隱瞞會逐漸被揭曉。我相信當中提出的身分和詰問是所有戲劇的重要主題，也可以沿用到過程戲劇當中。這些主題不只透過表演來探索，而是同時透過表演和角色扮演，換言之，是透過「在角色中的角色扮演」（roleplaying within the role）。

在角色中的角色扮演

　　演出不單只是在行動中投入，也需要模仿。演員演出哈姆雷特或伊阿古（Iago）的部分牽涉到模仿，而哈姆雷特或伊阿古也有此需要。誠實的伊阿古真的誠實嗎？或哈姆雷特真的瘋了嗎？這些人物也在演戲或扮演角色。他們

在重複著演員的基本戲劇處境，同時也在假裝著另一個人。歷代以來，即便是最簡單、最功能性的角色，劇作家都能用他們的劇中人物在角色中扮演角色，作為最有力的方式來製造角色的複雜性。觀眾看到一個人假裝為某人，而這人也正在假裝著另外一個人。假裝會是雙重或甚至是三重的。在莎士比亞的時代，《皆大歡喜》（*As You Like It*）裡羅瑟琳（Rosalind）的角色由男孩扮演，他正在扮演一個女扮男裝的角色，在戲中的某些時刻角色扮演女孩。戲中使用角色扮演作為教學工具，有趣的是這齣戲最後的角色扮演是為了一個教學目的——教導奧蘭多（Orlando）什麼是愛情。觀眾參與假裝的協謀經常見的，但有些時候，如在瓊森（Jonson）寫的《沉默的女人》（*Epicoene*）中，觀眾會被瞞騙。他們如戲劇中的人物，也會被表面欺騙，並從中學習，這個戲劇經驗會延展到觀眾的世界裡。

作為觀眾，我們不會因為雙重或甚至是三重角色而困惑。相反地，我們的區別能力會因此而變得敏銳。總而言之，這就是模仿的目的。我們的注意力會集中在不同角色所呈現的特徵，人物能夠成功地施展角色功能的話，我們就會熟練地辨認出各自的特質、特徵和真實性。人們會發現許多他們要扮演的角色與原來的角色衝突、複雜化或互相否定，例如：虛假的朋友、面帶笑容的惡棍、膽小的花花公子、紳士商人、卑鄙的國王、令人尊敬的妓女、粗俗的聖人。透過操作這些雙重角色，我們經歷到行動中的悖論。

當有「在角色中的角色扮演」，劇場觀眾或過程戲劇的參與者就有一個清晰的任務，讓他們投入和專注。這個任務將會在情境展開時讓他們發現真相。這牽涉到判斷和辨別、察覺和詮釋的能力。作為劇場觀眾或過程戲劇的參與者，我們捷足先登。我們比起演員更能清楚看到事情的真相，或至少爭取去做。我們看著面具的外表，同時察覺它背後的現實；會知道情境內外的張力，並為出現在眼前的事情尋找意義。我們尋覓，就如《一報還一報》中的公爵一樣，我們尋求發現了「這些裝模作樣的人是什麼」，其中發展出來的互動和經歷，將有其內在結構，一個重要的戲劇張力，結果好像為了避免像許多即興演繹一樣，變得鬆散和平庸乏味。比起大量的、單一面向的角色

扮演，在這種多層次的模式中探尋，更能發現許多角色的本質和功能。

伯頓指出，在這類活動中，表達無禮的衝突或情感，以及「保留、隱瞞和阻止」等經常會受到限制。[31] 我相信，雖然有著時間、任務或地點上的限制，但它仍是有用、有效果的方式，在劇場和過程戲劇中，唯一且最大的戲劇限制，是「在角色中的角色扮演」能提供哪種隱瞞和偽裝。這裡精確地說明劇場的雙重性質在明顯地運作著，演繹角色是探索角色概念的方法。在所有形式的戲劇裡，角色扮演是媒介也是訊息。

在角色中的角色扮演、掩飾、偽裝、騙局和隱瞞，充斥在所有劇場。[32] 他們不專屬於悲劇或喜劇。喜劇發展最旺盛的是偽裝、錯置身分、隱瞞和騙局。例如：《委曲求全》（*She Stoops to Conquer*）、《偽君子》（*Tartuffe*）、《不可兒戲》（*The Importance of Being Earnest*）、《西部痞子英雄》（*The Playboy of the Western World*）、《第十二夜》（*Twelfth Night*）。隱瞞是鬧劇的核心，同時也為最偉大的悲劇提供了推動的力量。偽裝和錯置身分不單單是舞台常規或設置，它們有深層的架構，以及貫穿不同劇場歷史中的時代和風格。其中一個最有效果、最令人讚嘆的作品，就是在威克斐神秘劇（Wakefield Mystery Plays）中的偷羊賊（Sheepstealer）麥格（Mac），他嘗試去證明那隻藏在搖籃中被偷去的羊是他的嬰兒。外表被支配，就如《李爾王》（*King Lear*）中的艾德蒙（Edmund）、艾德格（Edgar）、肯特（Kent）和女兒們，或在席勒（Schiller）寫的《強盜》（*The Robbers*）中的兄弟們。如同所有能持久傳頌的戲劇，這些作品都包含了偽裝、隱瞞和騙局。作品的題目都暗示著模稜兩可、悖論和假裝，如《白魔》（*The White Devil*）和《陌生的孩子》（*The Changeling*）。

不只劇中的其他人物或觀眾是隱瞞和騙局的受害者，很多時候，我們看到那些人物花一生時間去欺瞞自己、否認他們自己的角色，或自己創造一個虛構的世界讓自己躲進去，如《理查二世》（*Richard II*）、《人生如夢》（*Life's a Dream*）、《紳士夢》（*The Bourgeois Gentilhomme*）、《推銷員之死》（*Death of a Salesman*）、《靈慾春宵》（*Who's Afraid of Virginia*

Woolf）、《說謊者比利》（*Billy Liar*）、《玻璃動物園》（*The Glass Menagerie*）、《慾望街車》（*A Streetcar Named Desire*）和幾乎所有契訶夫的戲劇。身分對於這些戲劇中的人物來說，會連結到與特定角色的掙扎之中，尤是和他們的否定或失去有關。[33]

觀看他人演繹角色，或自己扮演角色，矛盾感往往如影隨形。雖然這是最能呈現「真實」的項目，但是演員身體的二重性，比舞台上那些繪製好的布景和假家具更深刻。[34] 當我們角色扮演，我們會轉化成非我，然後為了繼續演繹更多不同的角色，我們會不斷轉化。荒謬的是，我們角色的真正目的，會在我們嘗試偽裝或否認中揭示。

過程戲劇和劇場一樣，它在有效使用表面和現實、面具和臉孔、角色和身分之間的張力這些劇場經驗核心時，力量和複雜性就會增加。即使角色在原始角色之中明顯錯誤或受限，這種雙重角色的設置將會無可避免地提升複雜感、矛盾感和含糊及諷刺語言的效果。在當代劇場裡，演員會被視為：

在角色決定論和參與者存在的自由之間永恆的協商和再協商的符號。[35]

在過程戲劇裡，這種協商是最核心的活動。

過程戲劇中的角色

在過程戲劇裡，所有這些角色轉化和擴展的可能性都十分完善，當中的角色可以被一個人或所有團體成員同時或接續地扮演，當中抽象的想法或情感呈現是為了沉澱和詮釋。基於本質，過程戲劇中的人物通常被定義為「一特定團體的成員參與一項特定工作或情況」。參與者會根據戲劇情境的需要扮演不同角色，例如：小鎮居民、記者、精神科醫生、名人或顧問。團體的取向為展開的戲劇事件提供了初步的看法，通常會有種保持距離的效果。他們的個人身分少有不變和可預測的，他們不會詳細地預先為人物設下定義，

這彈性容許參與者在情境邏輯中真實地回應戲劇境遇。每一位參與者在戲劇展開時，都須「閱讀」、監察自己投入的適當性。

《海豹妻子》

愛爾蘭的民間故事《海豹妻子》（*The Seal Wife*），是一個可以展示參與者使用多重角色的過程戲劇例子。在這個與澳洲戲劇教育工作者合作的兩天延伸工作坊裡，參與者須投入多種層次的表演行為，由展示、扮演故事中的人物，到呈現抽象的聲音和自然動力；由自然主義的即興演繹，到擔任活動的觀眾。

作為此活動前文本的故事如下：

已經有三個晚上，年輕漁夫派翠克看見一個很漂亮的女人坐在海岸邊，目睹她披上一層外皮，變成一隻海豹。他偷走了她的外皮，逼迫她跟他回到自己的村舍中做他的妻子。他們隨後有了三個孩子。七年後，村舍屋頂上的材料需要更新，修葺的工人拋下了之前漁夫藏起來的海豹外皮。孩子們帶著它去找母親。在那個晚上，她在所有人睡著時，悄悄地走到岸邊，披上海豹外皮，永永遠遠地返回海洋。

片段	戲劇元素
參與者的第一個任務是在小組中創作一個定格形象，關於七年裡海豹妻子、漁夫和他三個孩子一起生活的一個時刻。	這些**定格形象**是組成而不是即興的，小組成員呈現故事中的不同角色，以及當中的景物，例如：海洋。
第二個任務，是每個小組在定格形象中扮演漁夫的成員們共同組織一個新的形象，一個連續的形象，以呈現派翠克的不同生命階段。	在這個連續形象中，每位演員展示一個版本的派翠克，但這是形態表現而不是角色扮演，給予六個漁夫的姿態，讓團體**沉澱**和**詮釋**。

下一步是把這件怪事放置在特定的世界中。團體中的每個人，成為故事中社區的一名成員，每個人對海豹妻子都有自己的態度或意見。他們在空間中遊走，互相向其他人耳語自己的看法和散播謠言。

每個人找一個夥伴，其中一人選擇成為海豹妻子或漁夫的角色，餘下時間成為下一個活動的觀眾。另一人則成為村裡學校孩子的角色，跟入戲扮演村校教師的帶領者一起坐在地板上。教師給孩子任務：這是一個研究海洋的作業，他們要請父母為他們講述海洋的故事和傳說。

參與者進入角色扮演孩子，回到家中請父母告訴他們自己所知道的關於海洋的事情。

孩子再次在學校裡重述父母告訴他們關於海洋的故事，不是用自然演繹，而是以他們想要的方式把話說出來，形成一個聲音的拼貼。

分成兩個大組進行，每組創作一個夢境。一個是漁夫的夢，另一個是海豹妻子的夢。肢體動作、語言和聲音被扭曲和斷裂零散。每個小組向另一組**觀眾**表演他們所設計的夢境。

這裡每個參與者所持有的態度和想法都影響著他們如何跟其他人訴說。帶領者指揮大家耳語的聲線，時而提高聲音，時而低聲，製造關於疑心和離間的合奏。

整個團體的兩個角色，首次要用自然主義的演繹方式即興進行，有一半的成員扮演海豹妻子的孩子。這個表面上的矛盾沒有妨礙他們投射自己進入角色。這裡有一個很強的潛台詞，因為孩子和父母都清楚他們將要去談論一個被禁止的議題，所以已經形成了隱瞞和可能要披露的壓力。

這個兩人會面以**自然主義**的演繹方式即興進行。這個片段沒有觀眾，參與者都可以自由地探索自己的反應。

這裡值得注意的是，前一個活動片段的分享，有一種很強烈的**觀眾**感，扮演父母的成員現在變成了觀眾，聆聽別人重述自己所說的內容。

這裡，團體除了扮演故事中的角色，也有呈現物件，例如：魚網和船隻，以及自然現象如風和海浪。許多關於失去和渴望的影像出現在每一個**夢境**中。

每個人獨自寫一首詩或一封信，表達活動到目前為止的回應。

每個人都可以選擇一個人物的角度去寫，例如：海豹妻子、漁夫、孩子、疏離的觀眾者或評論人。

小休之後，利用遊戲重新建立情感的氛圍。參與者兩人一組，閉上眼睛，透過觸摸對方的手來辨識夥伴。然後與夥伴分開，仍然閉眼，走動去不同地方，憑藉著觸摸別人的手的感覺去找回夥伴。

這是一個關於尋找和發現、失去和拒絕的**遊戲**。這會營造出強烈情感的效果。有部分參與者能清楚地把自己投射到關於尋找真正夥伴的角色之中。

直至現在，活動都依照原來的故事時間框架進行。帶領者在下一階段的開始進行了一段敘述。當海豹妻子離開了十年之後，她最年長的女兒開始戀愛，她很想要知道關於她父母之間的關係。參與者離開角色，運用論壇劇場的方法，共同商討一個關於派翠克和他女兒的起始場景。

由兩名自願的參與者分別扮演父親和女兒的角色。團體共同商討場景的地點和開頭的對白。女兒問：「母親在什麼時候與你開始戀愛？」場景的其餘部分由觀眾提供建議來即興產生。

這裡，首次進行**選角**，兩個角色由特定的參與者扮演，然而，雙方的會面在某程度上由觀察者予以監察和設計，他們在先前的活動參與中已有大量的投入。

六個人一組，每人提供一句給父女對話的對白。在所有人完成之前，不可以閱讀別人寫的句子。

這**隨機文本**提供了一種**距離**的效果，限制參與者投入的訊息。

在小組裡，互相分享六句對白組成的劇本，選取演員來演出這些劇本。小組內，引導演員去尋找對白之間的意義和發展不同的詮釋。父女演員之間的互動會密集地進行。

參與者現在進行技術層面的工作，思考如何把劇本有效地搬演到舞台。只有小組內被選出的演員有機會投進角色之中。挑戰是如何有意義地使用那些隨機文本，盡量越少改動越好。

因為之前的活動比較理性，在這裡有需要改變一下節奏。帶領者敘述下一部分的活動。在這個故事發生之後，又過了很多世代。這個社群傳說的痕跡僅僅只保存在一支民族舞蹈當中。

全體分成兩大組，參與者創作這支**民族舞蹈**。部分舞蹈的元素來自於把民間故事的內容簡化和扭曲來投映。然後，兩組互相呈現舞蹈。

這個肢體活動富有慶祝性質，但同時也可以反思先前的戲劇經歷。角色是不顯眼的，滲透在舞者之間。

這裡仍然有一種還未完成的感覺。帶領者邀請所有人，如果他在戲劇的過程中，對漁夫有強烈的角色投射的話（不管是身體上或是情感上），參與接下來的活動。只需要六人，閉上眼睛，分散坐在房間中不同地方。如果他們感到不安，可以隨時離開角色。其餘的參與者圍著他們，以海豹妻子或他們孩子身分的**聲音**在他們身旁低語。

這個活動對扮演漁夫的參與者來說是一個高度風險的活動。雖然他們不需給予回應，但他們的不能移動代表著只能接收其他人的聲音，這些聲音大都帶著指責、祈盼和充滿痛苦。對於每一個漁夫來說，這是一個充滿力量和令人痛苦的經驗。有些時候，對於扮演漁夫的參與者來說，需要協助他們處理當中引起的感受。

在最後的活動裡，每個人選取其中一首先前其他人寫的詩和信。在當中，選出自己覺得最有力和感動的字詞、短語或句子。所有人站立，輪流朗讀出選出的片段，無須預先計畫或編輯，將它們組合起來。這個新的**文本**是對故事的內容和參與者藉由行動中所產生的文本進行更大程度上的反思。

在這個過程戲劇中，沒有傳統或劃一的演出，或對特定人物的角色扮演。相反地，所有參與者都投入故事和牽涉在內的人物之中。他們時而參與，時而保持距離，以不同的即興、組合和劇本的片段來展示對事件的投射，拼湊成意義。缺少了對人物特定和持續的認同，並沒有妨礙人們產生並探究意義、詮釋和情感。丈夫和妻子關係的本質是提供參與者仔細觀察的特定主題，共

同探索關於強迫婚姻的罪疚與責難。這個探索是由前文本所提供的《海豹妻子》故事為核心，關注對真實身分的隱瞞、否認或抑制，以及對傳統角色期望的跟從和終極摒棄。

我為一班北曼尼托巴省（Manitoba）的原住民高中學生進行過程戲劇時，也使用了同樣的前文本。由於時間比較短，他們的活動有點不同，不過他們仍然有扮演海豹妻子的家庭，以及社區人士的私語。最後，他們扮演動物委員會的委員，考慮海豹妻子提出的「再次回到人類家庭」的請求。起初，他們對她的想法產生懷疑，後來還是答應了她的請求，還派遣了渡鴉陪伴她，給她意見和保護，並安排了老鼠安慰她。由於兩組參與者的文化和傳統各異，影響同一個前本文的探索方向也不盡相同。

投射和簡約化

在過程戲劇裡，參與者「名副其實地」把自己投射進行動之中。他們成為事件中的演員，會即時、自發給予所必要的精簡回應。同時，也需要參與者有一定程度的客觀性和「無我」（unselfing），來建構戲劇世界，回應過程中的發展，並負起維持戲劇世界存在的責任。這些任務要把焦點向外，避免了我們為某個特定人物或角色產生強烈的辨識感。這種強烈的辨識感是布雷希特所不信任的、在傳統劇場的「幻覺參與」（hallucinated participation）。在某些種類的角色扮演中，這可能移向一種滿足於個人療癒的探索。但布雷希特相信演員並不應該追求把自己變成角色的化身，而應該是為了「揭示」它。希斯考特與此共鳴，她指出當帶領者能引領學生暫時放下自己的想法時，就是達致有效戲劇的時刻。在戲劇架構中採用不同種類的「觀察者—參與者」立場，可以讓參與者在更大程度上產生客觀性。當中同時存在著距離和當下。彼德·布魯克提出，距離是獲得全然意義的保證，當下就是活在這一刻的承諾。[36] 在《海豹妻子》中，參與者在戲劇中成為作者、編輯、導演和演員。這個作品引起了不同層次的投入，形成每位參與者心目中獨一無二的戲劇，

就像所有成功的劇場演出一樣。

　　過程戲劇如傳統劇場一樣，每一種人物塑造發展都是一個發現的過程。開始時的大綱和人物的詳細背景需要透過情境來發現。布拉德布魯克（Brad-brook）提出情境裡的參與者腦海中尚未聚焦的人物，就如麵包中的酵母。[37] 在過程戲劇中，人物的元素不是預先創作的，而是在回應情境時構成可能的行為。人物的元素在戲劇情境中即時地浮現時，它就會被辨別出來，這些發現並不需要在個別演出特定角色時才能產生。相反地，角色的可能性會在戲劇中被全體成員共同探索、表達和發展。如架構和情節一樣，過程戲劇中人物的概念是回溯式的，唯有在事件完結後才有可能去對當中人物完全地進行反思。

　　所有劇場中關於人物的討論，都關乎價值的討論。人物的概念意味著控制感、道德和倫理價值的系統，由個人選擇而產生。過程戲劇的重要面向之一，是在戲劇行動中有著「發現」這些價值的可能，而非回應預先決定的價值。相比於不那麼精緻、清晰表達的「真正」演戲的模式，過程戲劇可以為投入其中的參與者提供機會，以探索、理解一系列價值和身分，讓他們試驗人性潛在的可能。

　　當人變得成熟，他們必定會發現自己的身分，定義自己，按照社會給他們的潛在角色創造自己。最好的發現自己、認識自己能力和潛能的方法，就是在真實和想像中與別人相遇。在劇場中感受過程戲劇、直接參與過程戲劇，透過當中戲劇角色和世界，我們可以認識自己是誰，認知自己可能成為一個怎麼樣的人。這個重要的本質使劇場和過程戲劇充滿教育性。

第六章
期待：過程戲劇與劇場中的時間

對一些藝術形式（特別是音樂、文學和劇場）來說，時間是非常重要的美學元素。在劇場裡，時間是發展戲劇事件的主要結構原則。所有戲劇的中心關注（即使不是以呈現故事為目的的類別），都是嘗試從無情的時間流逝中為藝術經驗爭奪最精準的時刻。就算在戲劇時間中看似能中止流逝，但真實的時間卻依然流動。過程戲劇也一樣，在一定的時間內，它可能在緊湊的因果線性結構中工作，又或是在比較印象派、片段、全景和開放的模式中施行。

短暫的別處

在傳統的戲劇架構裡，故事的過去編織成受到關注的戲劇當下，將要發生的事情是可以被預示的。為保戲劇世界得以確立，在引敘過去的同時，也會立即秘密地種下事情未來發展的種苗。編劇一般會在戲劇中為觀眾建立對過去發生事情的理解，然後透過累積一連串重要事件，讓觀眾急切地期待戲劇行動的重要性。過去和未來與永續的現在相遇，就是劇場時間的最主要特質。

評論人一再重申，戲劇就是由一連串的「當下」所組成，每一個推進都會成為過去的一部分。在不斷累積的戲劇經歷中，這些時刻必須足以製造張力，為潛在的解決方法提供線索。即使那些非線性架構的戲劇，當中利用不斷出現和重現的放大細節、影像和動作來提升觀眾的期待。至於那些循環形式架構的戲劇，它們當中的解決方法，可能就是承認無法可解。不斷累積的當下，也可以是一種預備。除非戲劇經驗包括了過去的重要發展和累積效應，

否則過去的影子不可能靠近未來。這些累積不一定是指情節，以貝克特（Beckett）的作品為例，回憶和慾望也會在永恆的現在中迴響。

　　戲劇有別於敘事，其方向不是為了當下，而是超越當下。當今主導的戲劇模式關注處理對未來的投入和結果，所展示的當下充滿了它本身對未來的想像。作為觀眾，我們把戲劇裡提供的元素整理成連貫的格局，以協助我們建構戲劇的世界。我們努力地把所有接收到的戲劇訊息湊合起來，轉化所有戲劇事件中投射出來的激發物，把它們變成可理解的序列，以及預測結局。在傳統劇場裡，劇作家利用觀眾的預測感，以完成他們的期待來滿足他們。命運終局的感覺非常重要，就如蘭格說過那句令人印象深刻的話，人們在戲劇當中就是「未來的製造者」。[1]

　　當傳統的因果情節不是主導時，戲劇會以一系列重複、變化和拼湊的形式進行。在這種情況下，人物的心理特質是不確定的，人物的轉化隨著戲劇中互動的轉移而產生。戲劇的結構由故事和人物提供，焦點放在說話裡，個中的過去、現在及未來互相呼應、交疊和混合在一起。在眾多可行形式之中，這種非因果組織的模式最適合過程戲劇。

雙重時間

　　對劇場觀眾而言，時間在戲劇的想像世界裡有兩種運行模式。第一，他們正在經歷著戲劇中的「當下」，朝向戲劇中未知的未來；第二，戲劇在進行時，他們同時也有著真實觀看時間的感受。我們將這兩種面向以「特定」和「普遍」的應用來加以定義：

> 美學的生活通常都會包含兩個時刻。其一，可以稱為發現，我們接受了美學客體是獨一無二的特定事物……其二，可以稱為融入，我們把美學客體變成經驗的一部分，它的情境和方向成為普遍的參考，成為我們看待其他特定事物的根據。[2]

　　雖然我們並不常把戲劇視為美學客體，但我們對它的反應也帶有類似的雙重特質。過程戲劇的經驗也包含了發現和融入。事實上，像過程戲劇這種即興事件中的「當下」所受到的關注，並不會比有劇本的戲劇來得少。當作品逐漸成形之初，並朝向尚未被披露的未來時，參與者對戲劇「當下」的感覺會大幅提升。就是這種有力而多變的特質，使即興戲劇時常充滿了冒險性。

　　雖然在過程戲劇中時間感通常都是回溯的，而這對參與者而言，在開始時難免會感到困難。但是，這種困難度是可以克服的。例如：桃樂絲・希斯考特運用了多種反思的方法去創造不同的時間模式和普遍性的參考。她主張回溯觀看可以和即時體驗並行。她這樣的工作模式，立即有別於那些簡短的、以行動為本和不帶有反思的即興戲劇。

　　在過程戲劇中，帶領者和參與者都不會預視到它的終局。即便是比較鬆散、以因果序列的架構，都帶著為未來「播種」的任務，而在過程中累積越來越重要的戲劇事件，發展可回溯觀看的時間，並無須參與者事先釐清自己將演繹的角色生命歷程，或建構相關情節。例如：在「弗蘭克・米勒」的故事中，對於過去的感知就是整齣戲劇背後的動力，我們無須詳述他的過去，因為越保持過往的神秘感和模糊，它就會越有力量。

戲劇時間的複雜性

　　情節是一種讓時間得以彰顯的組織安排。傳統組織戲劇的方法會賦予時間一個形態，但最重要的不是指日曆上的時間，而是容讓我們能投入到對行動的沉澱當中，使它的因果關係變得無比清晰。為促使這種沉澱發生，一些重要的演出時間就必須流失。由亞里斯多德就開始清楚地指出，就情節來說，必須有能維持一段時間的戲劇行動，這個時間段必須能容易地被記憶涵蓋。[3]

　　轉變是劇場裡的關鍵元素，它會隨著時間推移而揭露。透過對行動的要求，戲劇裡的主角在思想上、道德上或情感上的成長，直至他發展到極限為止。莎士比亞寫了「兩小時長」（two-hour traffic）（譯按：即指戲劇時間兩

小時，但實際上可能花更短或更長的劇場時間來演出）的舞台劇，假如這個形式能夠被實現，我們能夠理解正在展開的戲劇行動的話，這個大概的時間長度也就必須要推進。在戲劇想像世界中的時間，有賴演員和觀眾願意共同處身於「真實時間」之中，演出才會有效。

> 「時間」和時間，「世界」和世界，演員和觀眾必須有交集。這就是劇場中的經歷。[4]

不管我們是劇場裡的觀眾，還是過程戲劇中的參與者，戲劇的長度和它的時間向度必須讓我們有機會去：

- 理解之前所發生的情境。
- 從現在發生的事情推論過去的情況。
- 掌握行動和結果，或行動和其變化的關聯。
- 發展期待和看到這些期待被實現或否認。

如果戲劇結構沒有那麼緊密的因果關係，它仍然需要時間來容許行動和事件以某種形式來排列、進行，或許是循環式的，又或者是全景式的。非線性的模式需要更清楚地建構排列，才能引起觀眾產生不同的期待。例如：貝克特的《克拉普最後的錄音帶》（*Krapp's Last Tape*），開場時只有高度的排列樣式和一連串重複而沒有語言的動作。有別於傳統的情節開展模式，我們必須從反覆出現的變化和發展中去推測。

獨幕劇

值得注意的是，很多偉大的戲劇作品都是超過兩小時或以上的演出，而能夠達到最高水準的短劇則只有少數。有些劇作家在演出時間極為有限的情

況下，會將時間作為重要元素，並以此為依歸。可是，對於過程戲劇而言，真實時間的長度則十分重要。以自然主義演出的獨幕劇編劇，例如有：辛格（Synge）、格雷戈里夫人（Lady Gregory）和契訶夫利用酷似傳說或戲劇化的笑話或軼事來進行創作。許多簡短的即興跟這些演出有著相近的結構。第二城市藝團的即興演出《農夫與娼妓》就是這個類別。劇中的所有笑話、軼事和模仿都緊緊地建構成類似戲劇性的演出，當中包括了戲劇的展示、張力和逆轉。

尤金‧歐尼爾（Eugene O'Neill）在許多實驗之後，他指出雖然獨幕劇這種形式不能滿足他的創作目的，但是，他卻認定了它是「一種詩意的精美載體」，能創造出一種不能在長篇戲劇中維持的靈性感覺。[5] 一些沒有那麼自然主義的短劇，例如：辛格的《下海的騎士》（*Riders to the Sea*）、懷爾德（Wilder）的《快樂旅程》（*The Happy Journey*）和葉慈戲劇中的詩句，就刻意地運用時間元素。演出時間必然會受到限制，但是這些效果是持久的。

即使是簡短的即興演繹，效果都有可能變得強烈。凱斯‧約翰斯頓利用以下的例子來描述一個富有詩意、超越時間質地的即興演出。

安東尼‧特倫特（Anthony Trent）扮演在牢獄中的囚犯。露西‧弗萊明（Lucy Fleming）到來，我忘記了怎樣發生，他賦予她隱身的能力。開始時，他十分害怕，她安慰著他，說是來拯救他的。她帶領他離開牢獄，當他獲得自由時，他就倒下死亡。[6]

辛格的《下海的騎士》就是類似的強烈作品。時間被無情地縮短和減少，所以，在我們如預期所料，看到巴特利（Bartley）滴著水的屍身之前，我們幾乎沒有時間害怕他會溺斃身亡。戲劇中的每一個細節都預告著悲劇即將到來，由巴特利不久前淹死的兄弟的衣服，到以「白板」來製作一副體面的棺材。辛格非常清楚理解獨幕劇的限制。他覺察到短劇所要求的專注，若容許劇作家只給予必要的標題和提議，如實地發展下去的話，它就可以變成為全

幕劇。[7]許多簡短的即興，尤其是創作成演出的，也都必須限制在「標題和提議」。過程戲劇在定義上雖然不限一個片段，但是，它也不需利用長篇來達到效果。

經驗的碎片

許多劇作家都拒絕有催眠力量的線性演繹方式，選擇以影像、排列模式和經驗的碎片去呈現生活中的不完整和中斷。科學中也有類似的看法，「場域」（field）的概念就是用來代替線性方式展開的時間觀。編劇如其他媒介的藝術家一樣，嘗試逃脫戲劇中時間進展的專橫，代之以多層次的記憶，描繪當下的複雜維度。

貝克特的作品《那時》（That Time）的開端，只有「聆聽者」的面部被看見，他的三個聲音從兩旁和上面播放出來，整個作品以重複為模式。聲音和回憶來自外在的時間，同時又是位於戲劇簡短演出的真實時間。這類戲劇的形式特別難以捉摸，因為它要呈現的主題本身就是關於時間的流逝。

貝克特是眾多現代劇作家之中，唯一喜愛以時間作為主題：《等待果陀》（Waiting for Godot）、《終局》（Endgame）、《克拉普最後的錄音帶》、《快樂時光》（Happy Days）和《那時》，這些劇名顯示了他對時間主題念念不忘。他把時間轉化成中心主題和可控制的特質，克服了以時間作為戲劇元素的困難。強烈的效果源自簡潔的形式。桑頓‧懷爾德（Thornton Wilder）以時間作為實驗，他的獨幕劇作品《漫長的聖誕晚餐》（The Long Christmas Dinner），以一個聖誕節來呈現一個家族超過九十年來的盛衰。當中以靜止和不變的情境質地對應家族的變遷，用斯叢狄（Szondi）所言，這齣戲是「關於時間的世俗神秘劇」。[8]另一位現代劇作家田納西‧威廉斯（Tennessee Williams）認為，時間對於劇作家而言至為重要，「生命的毀滅者——時間」的影響，必須某程度上用於戲劇情境。他認為能「抓緊時間的元素」，就會為戲劇帶來深度與意義。[9]

探索戲劇中斷時，通常會以情境脈絡、而非以線性線索來進行。以「情境」而非「序列」的張力來吸引觀眾，言辭和視覺影像就必須同時發揮功能。對編劇來說，能應用此方式是相當重要的，尤其是對於人物的塑造。其中一個以情境主導人物的現代主流戲劇例子，就是米勒的《推銷員之死》，作品中對時間的操作是內在的。人物的發展是垂直的，而不是橫向的。在很多方面來說，過程戲劇的參與者比較容易創造、發展「垂直」的人物塑造，勝過嘗試以線性來發展人物和情節。應用這些嘗試必須包括對觀念的轉變，特別是人物發展以及越來越受重視的視覺元素。

葛楚·史坦（Gertrude Stein）的實驗對美國的前衛派有著很大影響，特別是理查德·福爾曼的作品。他嘗試避免使用傳統戲劇中「切分的時間」（syncopated time），因為觀眾在戲劇裡永遠都會比起舞台上正發生的事情慢一拍。她的解決方法就是嘗試不用任何敘事推進來建構戲劇。這些靜止的組成把戲劇視為「當下時刻全貌」的景觀，透過一連串非連續性的舞台影像，來令人經歷私密的沉思夢境。[10]

時間循環

那些依賴著創造有力影像、強烈情感或夢境般形態的劇場表演，通常以片段形式來演繹效果會比較顯著。荒誕劇或象徵形式的戲劇的最佳長度，最好如詩意戲劇一樣，以獨幕劇來呈現。許多這類的當代戲劇運用循環時間，或標示為「潮流」以製造效果。時間循環的定義，就是在一個獨立的單元中包含了一系列自我重複的事件，就像尤涅斯柯（Ionesco）的《課堂驚魂》（The Lesson）般，當中的序列並不是因果的連結。這種明顯地有著隨機特質的戲劇跟偶發創作相似，縱使這類演出通常都經過精細的建構，來製造引人注目、令人難忘的時間和其他元素的交集。這類依賴時間循環的戲劇種類，缺少了如蘭格稱為「預視到帶有後果的推進行動」。[11] 獨幕劇如埃德娜·聖文森特·米萊（Edna St. Vincent Millay）所寫的《返始詠嘆調》（Aria da

Capo）是一個較少隨機的循環形式例子，戲劇中的粗暴行動並沒有改變什麼，整齣戲以相同的開場和閉幕對話來作為支架。

1970 年在皇家宮廷劇院，由機械劇團（Theatre Machine）創作的短劇，示範了如何有效地運用循環來塑造即興演出。在這個即興演出裡，四名神父在祭壇前虔誠地進行著忙碌的活動，在他們之上站著由第五個演員飾演的人物，苦悶地被釘在十字架上。神父之間階級分明而嚴謹，他們不斷地向其他人發號司令。當中最低級別的神父變得越來越受到其他人的壓迫。扮演基督的人感到這些侍奉越來越沉悶，開始偷偷摸摸地向神父們做鬼臉，做著不斷增加的粗俗姿勢。當他越來越肆無忌憚，神父們終於發現了他的行為。他命令神父們讓他步下祭壇，然後將最低級別的神父擢升到他原來的位置。那虔敬的儀式重新再開始，先前做理想化基督的人現在變為最受壓迫的一員。這裡的逆轉角色是對稱的。這齣既苦痛又有趣的作品的循環形態很有力量且令人滿足，它以儀式和遊戲的元素來為戲劇提供了大部分的內在結構。[12]

絕對的循環彷彿否認主導戲劇原理的因果關係，而循環通常是相對而不是絕對的。某種程度上的轉變和進展經常可以觀察得到。一個操作「時間」的重要例子就是《等待果陀》。戲劇行動設置在「黎明—黃昏」的框架內，可是人物之間並沒有因果關係，也不是絕對地重複或有相同排序。維拉迪米爾（Vladimir）和艾斯特崗（Estragon）都不能握緊時間。他們的「當下」完全沒有持續性，因為缺乏過去和未來的真實關係，無論對角色人物和對觀眾來說都十分困擾。他們無感的生命無法為他們所困頓的當下帶來意義，也無從展望來得到解脫的未來。他們唯一知道的就是時間的流逝。時間失去了意義，但吊詭地，它同時又是所有的關鍵。貝克特在劇中不斷地讓時間流走，把這齣戲設置在所有時間性的真實之外，縱使很明顯地它其實也正沉浸其中。

> 貝克特之挫敗記憶是……一個可以令到這齣戲及時逃離所有停船處的內置便利裝置，以及一個可以把角色人物困在因果歷史裡的空間。[13]

艾斯林（Esslin）表示不驚訝地認為，這齣戲會立即被困在聖昆丁（San Quentin）的囚犯所理解，因為他們的「時間」就如同迪迪（Didi）和果果（Gogo）一樣。[14] 他們的時間會被最準確地測量，然而它的唯一意義就是流走。看完《果陀》首演的評論人都表示就像是從牢獄中釋放出來一般，他們是如此精確地理解這齣戲。我們「沒有什麼可以做」，因為時間就是如此的流逝。

模式與節奏

在亞里斯多德的著名定律中，他堅持戲劇的行動必須要有一定的時間長度，而且還要包括開始、中間和結尾。換言之，在指定的時間裡，戲劇被啟動、清楚地表達和完成或完善。傳統裡，戲劇情景由前面發生的事情所啟動，然後引導觀眾去預測下一步的改變，直至到達最終的期待。劇作家運用合適事件的模式去塑造這些情景，在過程戲劇中的處理就是在展開的、短暫的時刻中透過這些情景把戲劇的世界呈現出來。使用的模式必須要賦予戲劇世界的真實性和結構。當為觀眾或參與者建立模式感時，一般需要較長的表演時間，雖然在前面循環時間的例子中，提及到一些非因果關係模式的短劇也有可能會達到同樣效果。因為這種特有的形式能讓作品繞過因果的主導。當戲劇中的處境能夠連結和持續，由一個處境間接或直接地推動到下一個處境時，行動的節奏就會產生。

還有另一種類的節奏，那就是在人類專注力中那種的投入與抽離的節奏。這種節奏可以為劇場提供把時間分割成單元的基礎，這些單元將會是戲劇逐漸形成的上下文框架。每個單元會根據不同程度的強烈感來設定不同節奏的角色人物。這些富有節奏的行動分段給予戲劇基本的結構單位。這些在情感強度中不斷變化的特性就是戲劇效果的核心，就算是在非傳統的戲劇組織中也會出現。杜威（Dewey）提出：

強度和廣度的連接，以及它們所帶有的張力並不關乎於語言。當壓縮和釋放有所變化時，節奏就不會保存下來。對抗……把張力積累起來為能量提供強度。[15]

劇場作品的節奏特性與它本身的張力發展階段十分接近。沒有張力，就沒有連接或實現滿足。不管是以傳統方法組織的，或是經過一些難以描述的創作模式演出，都會充滿了在身體上、情感上和認知上的張力，所以這些都會為流走的時間注入品質。

另一個層次上，劇場和過程戲劇都有著轉化參與者及觀眾投入感的節奏品質。就像是螺旋形式般由激烈情感投入，透過抽離、獨立和疏遠，然後再達到進一步的投入。

重複性

我已經在前面的章節中討論過關於劇場的重複性。而另一種在發展作品時用到的重複性，就是作品中的其中一些樣式，它幾乎等同於它的節奏。沒有重複元素的藝術作品會令人難以解讀。在任何一種藝術形式中的重複可以為作品帶來統一和完整性，幫助我們去組織觀念和想法。這種重複性著重節奏和透過排列變化來進行。它的出現意味著變化、輪換交替，總的來說就是對比，因此當中也會存在著其他元素。重複和變化或「重新整合」，就如約翰斯頓所言，將可以為即興演繹和過程戲劇提供令人滿意的形態和平衡。[16] 除非作品能夠有充分的時間來展現，否則，不可能在進行中觀察到它運作的特性。

在傳統劇場中常見的重複和對比的核心就是關係、意念和影像。以《李爾王》為例，戲中包含了父親和孩子之間關係的多種面向。瘋癲和偽裝是故事中不斷重複和對比的主題。弄臣對國王的禁令「瞧明白一點，李爾！」讓

我們可以把李爾隱喻層面上的失明與格洛斯特（Gloucester）那駭人聽聞的致盲事件變成殊途同歸。每一個循環或變化都是新的，但同時也是先前所發生事情的延伸和提醒。

在其他藝術形式中使用重複和變化具有時間的結構。這些樣式由最初的輔助工具到藝術媒材的組織。在主導的戲劇形式裡，有別於先前提及過的前衛劇場作品，影像的重複或劇場裡的主題依賴著意義的邏輯和其發展架構。例如：戲劇人物不同於音樂的主題，不可能兩次涉水於同一條河流裡。所有戲劇的元素透過時間持續地存在，它當中的重複和變化，對於創造架構和提供持續性都相當重要。而重複和變化的原理，就是貝克特和品特的作品核心。

持續

持續（特別是場景的持續）是戲劇結構中的重要焦點。將不同的元素組合成單元，透過持續變化的事件來把相類似的編織在一起，持續會減低複雜程度，以確保統一和整合的感覺。即使在沒有許多場景的簡單即興活動裡，我們也可能期待能維持當中的元素，而且互相呼應或重複，為我們戲劇中的經驗提供內在架構。以《農夫與娼妓》為例，兩個角色都有孩子（重複）和帶著孩子的照片和裝飾（變化）。當他們之間的共鳴出現時，就感到無比滿足。

持續的元素（例如有演員／角色人物或特定的布景、地點、關係、語言和非語言的影像和動作）在戲劇中連接或對比時間的單元來建立它的架構，如線般編織著整個作品。除了看得見的元素外，也有一些心理上的持續感，或一些隱藏的、被期待或被人議論的角色人物出現，提供了持續的可能。時間和地點的複雜變化、談論角色的方式，以及角色缺席時的描述，都能顯示出精神上的持續感，以建立戲劇世界。例如莎士比亞的安東尼（Antony）和埃及豔后（Cleopatra）在尺度的一端，貝克特的果陀和辛格的巴特利就在另一端。當埃及豔后在羅馬被其他人談論時，人們變成了焦點，我們就能掌握

到羅馬和凱撒（Caesar）對於埃及豔后的影響。我們亦嘗試去理解果陀可能的到來，或開始害怕巴特利的死亡和受他所影響的、那三個我們能感受到其恐懼的女人。

刺激、引導我們對劇中人物和事件的期待，是極其「結構性」的，這在即興戲劇中也能有效運作。例如，當參與者憂慮地預測弗蘭克·米勒的到來時，他們就開始創作角色的細節和背景。在《農夫與娼妓》的即興中，演員嘲弄著觀眾，就是在推翻他們之前先引起他們的期待。

過程戲劇中的時間

> 在即興演繹裡只有一個時間……記憶和意圖（即是預測過去和未來）和直覺（即是顯示一個永恆的當下）的融合……即興也稱作即席之作，它的意義既是「在時間之外」也是「在時間裡產生」。[17]

對於即興演繹的真實也同時是過程戲劇的真實，而它在過程戲劇中更是容易達致。戲劇的世界從來都不是簡單和靜止的，而是一連串的複雜情況。過程戲劇能夠以最節省的和即時的方式來創造戲劇的「當下」（now），這是因為在戲劇的「當下」（present）裡結合了過去與未來交替所產生的力量所造成，難以在別類的即興戲劇中創造或有效地使用出來。這些戲劇行動的即時和短暫性質看似減低對參與者理解和運用戲劇時間造成的影響。由即興所產生的戲劇世界通常十分簡單，但是，它也能夠運用技巧而發展起來，因為即興一般只需要少量的表演時間就足以讓它發揮作用。伯恩斯（Burns）提到，在即興中忽視時間作為結構元素，並相信這個非傳統劇場的模式可以最終建立自己的使用慣例。

新式的即興和半即興劇場不會如傳統般著重永恆，它們的創作是在
一個接一個的當下裡進行。所以傳統對於戲劇時間的慣例在此並不
適用。即興的演員必須對「時間」敏銳，但不需在行動中以時間作
為結構概念。最理想的即興是開放式的。當演員覺得已經完成一些
試驗或用盡了意念時，它可以在任何時刻開始和終結。[18]

這個運用在即興中的時間概念是有限制的，可是，它可以符合許多人在
這種形式裡當觀眾的經驗。伯恩斯用「慣例」一詞，好像表示即使活動有著
明顯的即時性，它都只是一個幻象。

《名人》

以下的例子顯示了一些在過程戲劇裡操作使用時間的例子。參與者是高
中生，教師以兩個問題來展開當中的戲劇世界。問題是關於場景，容許參與
者慢慢地發展出個別的角色。

教師解釋對角色的要求，請團體中的每位參與者，各自想像一位在某一
個專業界別裡享負盛名的人物。

那個人物是因為自己的成就而出名，而不是因為自己的家庭或伴侶的名
聲。他們不是一個「真實」的人物，例如當代的一個名人。假如參與者並不
能立即想到他們所在的卓越成就界別，仍然可以先讓他們參與活動。

片段

教師入戲作為一個脫口秀的主持人，在攝影棚裡歡迎今天出席訪問的名人，分享他們作為名人的喜與憂。主持人首先邀請出席者，每人用一句話來分享作為名人的最大好處是什麼。他們的答案是可以預測的，例如：名譽、財富、尊重、自由和擁有的物質。有些人開始在回答中顯露出自己優秀所在的界別，「以科學家的口吻說……」、「在音樂界裡……」。當每位名人都分享完後，主持人向他們提了另一個問題：「對你們來說，作為名人最糟糕的事是什麼？」

在小組裡，學生創作一個名人童年時的家庭照片定格形象。當中顯示了一些那個人物的某個面向、能力或特質將會影響到他未來的那個成就。團體中的每名成員都需要創作一張「照片」。

戲劇元素

這個參與者熟悉的電視脫口秀形式，可以用來調節和控制他們之間的互動。進一步的控制就是利用了兩個引導性**問題**。教師的角色是負責支持參與者慢慢地建立自己的角色。她複述、反思和闡釋他們初步粗略的回應。第二個問題深化了他們的回應。現在，名氣會看成為負擔，名人因而受制，並且對失敗感到恐懼與擔憂。

對於學生來說，這是一個有趣的時間轉換時刻。第一個活動他們需要投射**未來**；現在這個活動則創作**過去**。我們討論這些影像反映了人物的哪些不同面向。

這裡的想像世界不是用情景，而是用學生所賦予的角色來展開的。教師接下來向學生提出，名人們發生了一些心理上、身體上或情緒上的危機，令他們不能再繼續工作。這些危機是他們不想為外人道，但是媒體十分希望知道的。他們決定回到多年前離開的家鄉。這裡是戲劇的轉捩點，本來達到了名譽和財富頂峰的名人，現在卻即將面臨成功的崩潰。在這時，學生分成兩人一組，其中一個要暫時跳出名人的角色。

兩人一組，A 是名人，另一人 B 是他的親密工作夥伴，例如他的代理人、經理或私人秘書。A「打電話」給 B，在沒有說明理由的情況下，跟 B 說要取消本來安排好的行程、公開露面、演講、比賽或表演。B 嘗試說服 A 去兌現已經應允的承諾。

這個兩人對話的活動，以學生背靠著背或並排坐在一起來進行，兩人不需要有眼神接觸。取消安排活動的原因在這裡仍然含糊。這個活動有種**遊戲**的性質，名人在說話中隱瞞著離開的真正原因。

教師和所有 B 一起討論關於名人的心態，他們分享了關於他的恐懼、猜疑和焦慮的想法。

所有名人變成**觀眾**，靜聽著 B 和教師的交流分享。他們開始建構自己的心態和對別人的重要性。

　　第一節的戲劇在這裡結束。為了抓住目前為止已發展出來的情感，教師選擇了和學生玩一個名叫「尋找貝兒」的遊戲。

遊戲開始時，團體中其中一人秘密地被選為「貝兒」。這個人必須在整個活動中保持緘默。其餘所有人閉上眼睛，他們的任務就是要尋找貝兒。他們觸碰到任何人時，都要向對方問道：「貝兒？」如果沒有得到回應，代表他已經找到了貝兒，然後捉緊貝兒，以及一起保持緘默，直到每個人都和貝兒連接在一起為止。

這個**遊戲**給參與者關於排拒和包容的經驗，也帶有一定程度上的**張力**。這個活動在戲劇行動以外的時間裡進行。

現在，參與者要建構名人將要回到的家鄉的環境氣氛。所有參與者閉上眼睛，分別說出在那個地方可以見到的、聽到的事物或回憶往事。

這個共同的「景物繪圖」活動，創作了一個多年來極少變化的典型的小鎮面貌。

　　這時，參與者可以選擇繼續扮演名人或是改扮演小鎮的居民。最後，有一半的人繼續扮演名人，其餘的人就是在名人未成名時所認識的同學、鄰居

或認識他的人。

學生兩人一組，一人為名人，另一人為他的朋友或認識他的人。他們意外地在一處可以聊天及不會被別人打擾的地方碰到。名人帶著沉重的「危機」負擔，可是，他／她並不感到想要和人分享。

所有扮演鎮民的學生和教師坐在一起，討論他們剛才和名人會面時的內容。許多人表示替名人感到難過；有些人則怨恨自己錯過了獲得名譽和財富的機會。另外也有些人分享，名人向老朋友傾訴了自己的困擾。

接著，教師跟名人談談關於他們對回到家鄉的感受。詢問他們「有沒有在家鄉找到了他們想要獲得的安寧？」「現在的家鄉給予他們什麼感覺？」大部分人覺得幻想破滅和憤世嫉俗，有少部分人表示看到如果他們選擇留在家鄉的將來模樣。

在這個晚上，鎮民想起了一件曾經在年輕時候幫助、拯救或令名人相形見絀的往事。學生在小組中創作這些情景。

教師入戲為一位專門窺探富豪與名人生活及誹聞的八卦雜誌和電視節目的編輯，與鎮民會面。編輯知道鎮民較早之前與一些名人見面，提出願意付費向他們購買他們所知的名人私密故事。

這個會面帶有強烈情感。當中，名人要重構他們的**過去**，以及和朋友分享以往的**回憶**。其中一些人分享令人傷痛的往事；另外也有一些名人發現很難和鎮民找到共同話題。

這是一個反思的活動。名人再次成為**觀眾**，靜聽著別人的交談討論，對自己得出了一種孤單、需要別人關心、自以為高人一等和驕傲的看法。

這時，輪到鎮民成為**觀眾**，靜聽名人如何述說對於他們和家鄉的想法。他們對於大部分的評論不是敵對，就是不屑一顧。

每個小組成為其他展演小組情景的**觀眾**。鎮民有機會去反思他們未有實現的夢想和野心，把**過去**變成真實。

編輯要求鎮民出賣自己以前的朋友。有些人對編輯的要求感到震驚，也有一些人熱切地想把名人真實的本性告訴大眾。這時無須做出決定。

名人跟他的老朋友再次見面。有些人向他透露有編輯聯絡過他，有些則沒有。名人告訴友人關於他的未來計畫。有些決定留下來，有些則決定返回原先的生活。

這次的互動受著先前片段的影響，但細節能夠維持是重要的。這是**在角色中的角色扮演。**

學生分成小組，每組創作一個新聞頭條和故事，或是一個電視節目／報導，每組可以決定反映名人是否被爆料，內容可以是他放棄事業和回歸家鄉，或繼續其成功的事業。

學生決定了每一個名人的不同結局。這個片段也同時投射到**未來**。

最後的片段是兩人一組進行。扮演名人的學生想像自己已到了退休的時候，接受一位要為他做專訪的年輕記者的訪問。名人回顧自己生命中那個曾發生危機時回到家鄉的特別時刻，同時加入一些在此事之後所發生的事情內容。

雖然這個反思的活動把時間轉移到**未來**，但是他的焦點仍是建基於**過去**的生活。就好像先前的一連串活動片段一樣，名人在這裡需要建構他所要回顧的生命，反思自己人生的勝利與失敗。

　　在這個過程戲劇裡，過去和未來交互地進行。故事不是線性的，而是透過一系列不斷增加的激烈情感會面來推動。在名人的過去和未來之間持續產生張力。

　　假如過程戲劇是為了追求有效的戲劇形式和探索意義的複雜性，那麼，參與者必須敏感覺知作為「結構」概念的戲劇時間，去理解，並有能力在過程戲劇中使用「時間」這個戲劇慣例，作為主要的片段排序特點。戲劇能夠透過行動的單元或片段來發展，運用錯綜複雜的戲劇時間來為參與者服務。即使是最簡單的即興演繹，都會提供一個關於過去的行動或動機的情境，以暗示未來的後果。帶領者以場景形式進行此類戲劇工作，帶著對戲劇時間所提供的不同可能的感覺，他就能探索、表達戲劇中的含意。單元或片段可以透過強調過去、現在或未來，有效運用時間的維度。但是把戲劇事件分割的

片段時間不可以突兀或隨意。它應該根據需要投入或抽離的節奏來設計，以帶出戲劇的張力。在激烈的爭論或對抗後，可以安排一個反思活動去回顧過去，或是以一個計畫未來的活動來探索其可能。在回到過去或展望未來的過程中，主角可以重現、調節或重建一些關係。

這種場景的安排方式會延長了真實的表演時間，可以釋放參與者需要長時間維持即興的壓力，讓模式、節奏和持續變成工作核心。過程戲劇以時間作為發展的結構原則，使參與者可以在探索當下的同時，也能停留在過去和預視未來。縱使短暫，但每一種劇場（無論是傳統的或是前衛的，也包括過程戲劇）都需要駕馭時間，來造就戲劇中無窮的變化。

第七章
共構：觀眾和參與者

　　所有種類的劇場（包括即興戲劇）的共通點就是都需要有觀眾。任何一種有意識的自我展現，都必然包括為一個或一群觀看表演的他者；人的存在（包括觀眾的在場）就是劇場的核心。所以並不是單指演員在觀眾面前表演，而是觀眾和他們的的參與定義了「什麼是劇場」。它亦涉及觀眾和演員兩者之間的相遇。觀眾對於演出的實現十分關鍵，缺少了觀眾，劇場的演出就無法完成。

> 對於戲劇演出，一個無可爭辯的事實就是：無論型態如何，它是為了聚集而成為觀眾的一群人而設計的，這是它的本質。他們的存在是必須的關鍵……所以我們可以堅稱：沒有觀眾，就沒有戲劇。觀眾是必須的、必然的條件，因而成就戲劇藝術。[1]

　　在實驗和即興的劇場裡，這個關於觀眾的核心條件就聚焦於觀者和被觀者的關係。這份關注並不僅限於前衛劇場，雖然它努力地顯現表演者和觀眾之間的協定轉化。帕維斯強調，自亞里斯多德的時代開始，劇場裡觀眾的情緒反應就是藝術上美學和意識形態的檢驗標準。[2]

　　這重要而真實存在的劇場處境看似簡單。一群人被更大一群人觀看、聆聽著。第一群人作為演員，假裝為一個虛構人物而身處在編造的地方和處境之中。他們創作一個虛構故事、一個假裝，而觀看的人願意接受、參與這場偽裝之中。整個事情就是觀看者和被觀看者的共構，他們建立、相信被創造、被表現出來的想像世界。雖然這個共構好像是由演員所控制的，但觀眾其實

可以被視為這個關係中的更資深、強勢的夥伴，他們發號施令，甚至間接利用所有人一起投身創造劇場的經驗。基於這個觀點，劇場裡的主導人物並不是戲劇的創作者，而是看戲的人，那些只會被說服、但永遠不能被命令去參與戲劇演出的人。觀眾啟動了劇場的溝通過程，他們看似在溝通中是被動的，但這種選擇其實出於主動。

　　觀眾，越來越被後置於不同學科範疇的核心如科學及文學評論。這種再次聚焦也同時發生在戲劇研習裡，符號學家反映，觀眾在劇場中的角色不再只是被動。在某種程度上，演員和導演在主動創作時，也同樣是觀賞作品的觀眾，但是他們並不是作品意義的主宰。劇場經驗需要觀眾主動思考，他們對於開展在面前的戲劇世界進行猜測、假設、解讀和發展期待。他們努力地為不連貫的和片段式的戲劇表演創造意義，而不連貫和片段往往正是戲劇表演的本質。成功的劇場演出要給予這份努力充分的原動力和方向，但又必須要足夠開放，以引發推測和複雜的投射。同時，觀眾也掙扎於「閱讀」和理解他們所看見的，他們完全察覺到這個幻象的本質。帕維斯指出，劇場演出經常一邊說著：「我就是虛構的故事」，另一邊又同時說著：「你必須要相信我」。[3]

　　對於戲劇創作者來說，觀眾存在當下，卻又恍若不在；觀眾被視若無睹，卻又不可或缺。當創作者和觀眾毫無疑問地確認彼此存在，在另一個層次上，當演員表現得仿若觀眾不存在時，觀眾會先看見戲劇人物，而非看見演員在扮演。對於演員來說，觀眾是比較少提及的夥伴，但是在做任何關於演出的決定時，觀眾是不可被忽略的。每個演員和觀眾的協定（即使是轉變觀眾與表演者的位置），都會帶來不同的反應。巴特指出：

　　劇場是精確的實踐，它會計算物件被觀察的位置。假如我設定在這
　　個位置，觀眾就會看到這個；假如我把它放在另一個位置，觀眾就
　　不會看到。[4]

當演員面對觀眾時，觀眾的視角自然決定了他們對演出的看法和態度。

有些形式的劇場，在本質上比起其他形式需要更大程度地分隔。同樣地在竭力追求真實，不管在光譜一端的自然主義，還是呈現舞台魔法的另一端，都需要演員和觀眾明確區隔開來。自然主義的幻象沒有明顯而正式的慣例，但是觀眾對戲劇行動必須保有足夠的身心理距離，來維持幻象的可信度。演出完結時，掌聲不只展示了對表演的認可和報償，同時也顯示了幻象的終結。

觀眾對於戲劇行動的差距會受劇場史上的不同時期所影響，但仍然或多或少地被清晰標記。除非觀眾是被設定成不能思考而區隔於舞台行動的，否則區隔不應該單單是身體上的，也可以是在心理上的。吊詭的是，對演出最深刻的反應，很可能是由距離、切斷和抽離製造出來的。

私密與距離

根據威爾夏，劇場觀眾的匿名與私密是「神聖的法則」，用以規範演員和觀眾、世界和「世界」之間的交流。由於觀眾獨立於舞台行動之外，他們通常被劇場的黑暗所保護，被空間屏障而與演員分隔開來，他們可以自由地推測、解讀和理解他們所看到的。觀眾與戲劇世界之間的空間和美學距離保護著觀眾，讓觀眾可以自由地去感受。觀眾可以自行決定能夠容許多少智性和情感的深度由演出進入他們的意識之中。正因為這種保護和距離，可以讓觀眾自由地反應。

任何美學經驗的其中一個重要部分是認知這個「括號的形式」（the parentheses of form）是安全到位。美學觀點的括弧（bracketing）和距離使得觀眾得以進入不同程度的疏離和參與。劇場的歷史被視為舞台和觀眾精神距離間的調情歷史（history of flirtation）。布洛（Bullough）指出，舞台指示和戲劇構作同樣與距離的演變緊密相關。[5] 距離是所有藝術的要素，任何一種劇場演出缺乏了距離，都會冒上很大的風險。作為戲劇藝術的載體，演員真實的、空間上的存在帶來了挑戰，沒有其他藝術必須面對這種情形。事實上，我們

被強烈地捲入戲劇中，這使得保持距離變得更為重要。最理想的觀眾是能維持一定程度的疏離感。觀眾遇上一個他們不能介入的世界，可是，他們要在當中練習控制知識，他們以平衡著同理與疏離的態度來觀察。觀眾享受雙重愉悅：一種是在觀察人物時穿透他的意識；另一種是關於自己對戲劇人物的辨識和距離。

精確地說，真實和想像世界被分隔開來，讓它們可以互為說明。劇場世界以獨立和自主為基礎，從而有能力提供獨立的認知方法。但是，這個自主的範疇存在是需要包含來自另一個世界的觀眾。

> 劇場世界和觀眾世界的交流感染不只是不可避免的，而是劇場的基礎結構和功能。[6]

這樣的「交流感染」是前衛劇場積極探索的主題，特別是那些以即興為主的創作。

觀眾參與

許多評論認為讓觀眾參與來消除觀眾和表演者的距離，對於距離和戲劇本身來說都是具破壞性。在嘗試讓觀眾參與的壓力下，結果造成了劇場分裂為只有身體生活（physical life）而沒有想像的維度，或是，只有想像生活（imaginative life）而不能夠在當下存在。[7]

像這樣，「打破框架」有時被認為能使藝術栩栩如生，但矛盾的是，邀請觀眾參與來打破框架，會破壞戲劇世界的完整，以及演員和觀眾在投入與疏離之間的平衡。與劇場演出的距離太近，會徹底破壞這種平衡。劇場裡的契約，就是觀眾既無權、也無責任直接參與舞台上正發生的戲劇行動中。但我們也看到，前衛劇場的演出不斷想打破這個契約。這種要求觀眾參與的劇場，試圖把觀眾拉進行動以打破幻象的循環，使美學經驗的重要本質發生了

變化。

　　在偶發創作和即興的劇場裡，盛載虛幻世界的括弧的空間更為廣闊。比起要在想像中感受情緒，物品或場景更容易被視為虛構；特別是參與式劇場，當中的情感將被真實地感受。因此，觀眾那本來受保障的脆弱感，將不再受到私密和距離所保護。

對觀眾的框定

　　在葛羅托斯基對於「演員—觀眾」關係的實驗中，他不斷努力尋找主題性質的功能，在戲劇世界中賦予觀眾角色。他試圖把觀眾融入到戲劇架構裡，不僅改變他們的空間位置，還賦予他們心理的準備狀態，將他們「框入」戲劇世界中。這些框架讓觀眾高度覺察自己獨特的功能。在《浮士德博士》，觀眾成為「最後晚餐」中的賓客；在《永恆的王子》（*The Constant Prince*）中，觀眾被界定為窺視者和目擊者。

　　葛羅托斯基的實驗最後讓他明白到這種人為性質的演員—觀眾關係，試著運用觀眾參與把演員和觀眾相混在一起，反而為他們造成心理障礙。讓演員和觀眾在空間上保持距離，可以讓他們重獲精神上的接近狀態。

　　這種清除演員和觀眾之間障礙的嘗試，可能會更清楚地定義他們的分離。觀眾不只變得對表演者敏銳地覺察，還會注意到他們自己，感到自己被安排成特別「類型」的觀眾，要執行特別的表演任務。他們變得「戲劇化」。他們的隔絕不會被消除，只是被重新定位。這也轉變了演員的功能。當演員被賦予任務，將觀眾捲入演出中，為他們分配角色，以及向他們示範恰當的回應，這意味著演員的表演也會產生了轉變。假如他們的責任是激發其他演員或作為參與者的觀眾，讓他們產生未曾彩排過的即時反應的話，他們就不能求助於自然主義。為了維護自然主義劇場中的戲劇幻象，觀眾必須持續擔任想像世界中的窺視者。自然主義的悖論是：它同時確認了我們對戲劇世界的親密，也保持了我們對戲劇世界的距離。

113

　　對於一些評論人來說，演員與觀眾之間對空間概念的協議，建基於無力去分辨什麼是劇場、什麼不是劇場。他們強調：「參與主義者」認為兩者之間有個迷人的中間地帶，但其實這只是個銳利的前沿邊界。對於帕維斯來說，觀眾和演員在不同平面上操作；他們之間的交流只能發生在極端的情況中，那就是演員在當中沒有扮演任何角色，而「是」他們自己。換言之，戲劇世界能足夠寬鬆地把觀眾包含在內。帕維斯的例子就是生活劇場（Living Theatre）的演出，值得注意的是這個團體的大部分工作都在試圖達致表演的「真實性」，讓演員可以在當中真實地「做自己」。[8]

　　雖然許多創新的表演團體有意把觀眾帶入，連結動態的戲劇行動，但透過表演者直接邀請的參與，只能允許有限度的反應。生活劇場的表演在表面上看似不可預測而開放，但事實上，它限制著演員—觀眾的交流。團體在相當程度上已編好演出程序，所以能夠預測這些交流的結果。當不可預料的反應出現，演員就會發現自己無法處理這些反應。這足以清楚顯示：如果參與可以超越「幻覺的裝置」，它就能影響演出的調子，甚或改變它的結果。當改變的潛力建立在戲劇架構裡，就如在謝克納的《69 年的酒神》（Dionysus in '69）一樣，觀眾參與被視為干擾行動的節奏，同時減低了架構裡的戲劇效果及表演的儀式素質。極端地說，它使控制表演變得不可能。就如在傳統劇場裡的編劇和導演，參與式劇場的演員同樣地面對需要即時改變定向的問題，以及在整個戲劇演出中控制觀眾的參與。他們要在新遊戲進行的同時，教觀眾遊戲規則。觀眾在這種演出裡仍然保持對傳統功能的期待，所以，這變成了幾乎不可能的任務。在過程戲劇裡，觀眾被框定在事件之內，這些規則就相對較容易協商和產生。

　　如謝克納的演員所發現，一旦邀請觀眾參與，就不可能控制觀眾的介入，觀眾的回應就不可預測。西蒙・卡洛（Simon Callow）描述合股劇團（Joint Stock theatre company）在都柏林艾比劇院（Abbey Theatre）為戲劇節（Theatre Festival）演出由大衛・海爾（David Hare）導演的《惡魔島》（Devil's Island）的情況。觀眾坐在舞台上，沒多久開始打斷和干擾演員。觀眾越來越喧

鬧及挑釁，結果演出被腰斬。最後演員被喚回舞台，並解釋他們的決定。

> 現在坐回到觀眾席上的觀眾，肯定還存留著好鬥的情緒……舞台很明顯地就像是格鬥場……觀眾對於演員的基本假設，就是把暫緩敵意狀態視為規範，當規則起了變化且我們邀請觀眾參與時，就必須要預料到會受挑釁。他們特別堅決地認為你不能只是改變「某一些」規則，然後說「只須參與到某些場景，而無須參與其他」……都柏林的觀眾清楚地指出，劇場是一種不帶武器的戰鬥，只有適者能生存。[9]

在這裡，好鬥的觀眾明顯地有其權利，而卡洛是接納的。演員希望改變規則，但只為了自己著想，而沒有給予觀眾與表演者同等的權利。

雖然前衛劇場的劇作家、導演和創作團體表現了對探索演員—觀眾關係的興趣，特別是他們分配給觀眾的角色，可是，他們錯誤理解了觀眾在當中的角色。觀眾受到唾罵是一種不公平的對待。專橫的演員行使超出他們位分的特權。如劇作家阿諾德‧韋斯克爾（Arnold Wesker）指出，你癱瘓別人了，就不可以因為他們不能夠走路而嘲弄他們。[10]

新的契約

即使在戲劇行動中沒有直接參與，即興劇場演出中的觀眾傾向與表演者簽訂新的契約。戲劇的幻象不會消失，但是觀眾對於行動幻象的親近關係需要重新協商。他們的協議意指承認即興戲劇世界的脆弱，強調他們群體、共同創造和協作的感覺。當他們確認、使用這個「遊戲規則」，並接受共同創作事件的責任，結果就可以是一種高度密集的經驗。如果這個協議失敗了，事件就會分裂，破壞了想像世界和觀眾內在抽離、投入之間的平衡。儘管承認即興事件中的觀眾會比平時更加「主動」，不單只「閱讀」表演而是「書

寫」它，但表演者和觀眾之間仍然有著一道鴻溝。雖然觀眾可能會涉及到事
件的創作，但是仍由表演者操作他們自己的議程和文本、處身於他們自己的
戲劇世界；如果觀眾仍然被視為被動的，那麼這幾乎不可能成為真正共同創
作的夥伴，真正戲劇行動的轉化者。因此，表演者和觀眾就必須要重新協議
一份新的契約，一份可以顯示不同權力和責任的契約。

過程戲劇中的觀眾

　　過程戲劇最清楚顯著的特質是它不需要觀眾。它當中的想像世界是由參
與者為自己所創造出來的。雖然戲劇演出必須要有觀眾才算完成，可是，缺
乏外在觀眾的過程戲劇並不會使戲劇失效。在過程戲劇中，由參與者提供觀
眾感，並完成劇場的方程式。這種隱含的觀眾本質為伯頓所接受，他認為所
有即興戲劇的演出模式都隱隱有著觀眾的存在。參與者持續處於他們所呈現
的經驗及自己「置身於」經驗的張力中。表達和呈現不是分割的，兩者彼此
依存，兩種模式之間有著微妙的互動。[11] 就像劇場一樣，過程戲劇無可避免
地會在參與者間引發出共同的公共意義；又如戲劇演出，它是一個呈現、一
個表演，雖然它唯一的觀眾就是其他的參與者。

　　過程戲劇中的參與者如劇場觀眾般面對著相同的任務。他們一樣需要努
力地去為創造及展現出來的想像世界製造意義。當中的細節會慢慢地發展出
來，亦容許被改變，直到結束前，這些細節都不會被完全得知。即興世界比
劇場演出更明顯地，它並非預先設定而是在過程中定義出來。過程戲劇的參
與者和劇場的觀眾都會「對意義進行協商」，前者不僅是詮釋，而更是積極
地在想像世界中創造出意義。[12] 劇場中的觀眾只會等待事情的發生，但是過
程戲劇的參與者「製造」事情發生。他們跟劇場觀眾一樣，活在戲劇世界和
他們自己現實世界兩個重疊的經驗循環之中。只是過程戲劇的參與者會同時
「活躍地」置身於真實和想像的世界。

觀演者

　　這種雙重的存在本質為奧古斯都・波瓦（Augusto Boal）在他的工作中使用和說明。波瓦是一名大量使用即興的導演和編劇，他的工作目的往往是關於道德教導。他的作品最明顯的目標是對人的改變，將被動的觀眾變成演員〔以他的話來說是「觀演者」（spect-actor）〕，他們會離開私密的觀眾狀態，進入戲劇的世界，轉化當中的戲劇行動。[13] 在波瓦的作品裡，舞台和觀眾的領域仍然清晰地區分出來，只有部分觀眾被允許跨越一個領域到另一個領域。在過程中，觀眾並不會停止存在，因為部分的成員進入了被演員謹慎定義的「雙重空間」，那裡他們同時是自己也是他人。這個讓觀眾轉化成為表演者的做法，與眾多前衛劇場推動的參與十分不同。

　　根據波瓦，當觀眾願意接受他的挑戰，進入虛擬的世界成為一名「參與者—編劇」，他們會變得活躍於真實和虛擬的世界之中，而能夠把戲劇中的危機及其可能的解決方案變得鮮活起來。他形容為「虛實之間的現象」（the metaxis phenomenon），一個完全、即時依附在兩個不同和自主的世界。[14] 當觀眾變成了觀演者，事件的中心就會從舞台轉移至觀眾席。觀眾和表演者之間的契約就要重新釐訂。

　　就像布雷希特一樣，波瓦認為在劇場中的同理和淨化是一股負面的力量，因為它們會使得觀眾失去動力。布雷希特呼籲觀眾為自己而作為，保持疏離和批判思考，抵抗由演員技巧或劇場幻象製造出來的誘惑。他提出「間離效果」就是要觀眾在劇場裡保持自我意識地觀察和判別。他的劇場會允許預測或暫停舞台上的行動，打斷爭論，以及向輕率的假設提出疑問。它會使既有概念陌生化，阻止任何「幻覺」形式的回應。波瓦的工作牽涉到更多觀眾的直接參與，但這樣做也矛盾地造成更大的疏離。他劇場中的參與不像是生活劇場的做法般讓觀眾—表演者互動，也不如葛羅托斯基的實驗般賦予觀眾特定角色。波瓦要求觀眾承擔責任、做出判斷，再根據判斷採取行動。觀演者

並非臨時或額外的主角，而是編劇、參與者和仲裁的混合體。觀眾不再免責於舞台上所發生的事情。如果有需要的話，他們要有所準備，重整、轉變、超越遇到的角色和處境。

假如劇場裡的觀眾能夠成為表演者而不失其疏離狀態，那麼，過程戲劇中的參與者也可以變成觀察者之餘持續參與其中。傳統關於參與的界線須要重繪。觀眾行動，演員觀看，兩種功能可以並存。

一致性與含糊

在波瓦的作品中，雖然部分觀眾要負起演員的功能，但是他們作為觀眾的功能卻不會停止的。他們會團結一致地把注意力集中於面前的問題，負起為其提供、試驗解決方法的責任。這種一致隱含在觀眾的定義中。所有劇場工作者的主要任務之一，是創造這種一致性，因為除非觀者團結起來組成為觀眾，否則他們不能有效投入演出之中。觀眾聚集在同一個社交場合，使他們產生了與演出和他人走在一起的需求因素。社會傳染（social contagion）的操作方式，就是在群體中製造從眾、協議和接納的壓力。

最大的一致性回應強烈地發生在當含糊感覺成為了普遍個人的反應。含糊在即興戲劇中是必然的元素，是同時身處兩個世界的產物。劇場也會產生同樣的效果。觀眾對演員的反應通常都是含糊不清的。假如觀眾拒絕含糊，把舞台上的演員看成一個普通人的話，他們也就同時否定了劇場演出的本質。

在表演裡，真實和想像之間的界線十分模糊。我們看見一個真實的演員處身在虛擬的世界裡。在演員身上我們同時看到熟悉與陌生，所以，觀眾的反應既有接納，也有不安。我們需要向自己的認知重申：演員只是在偽裝，他們只是在製造幻象；但難以理解的是，演員也是一個真實的人，這就是讓我們最困擾的事。

不同年代的編劇和導演都在利用著這種含糊和不安，故意模糊演員和觀眾、幻象和真實之間的界線。在博蒙特（Beaumont）和弗萊徹（Fletcher）的

《燃燒的斧頭騎士》中，雜貨店老闆和他的太太突然變成觀眾，侵占了舞台，要求換上特寫他們喜愛的學徒拉夫（Ralph）的冒險之旅的新戲碼。幾年前，皇家莎士比亞劇團在史特拉福（Stratford）製作的《馴悍記》（*The Taming of the Shrew*），開場時一個明顯醉酒的觀眾爬上舞台，把布景弄破，嚇壞了其他觀眾。布魯克的《伊底帕斯王》（*Oedipus Rex*）模糊了表演者和觀眾的界線，讓歌隊（Chorus）分散地站在觀眾之中呼吸、嘆氣和嚎叫，近距離地營造了很大的不安。甚至其中一個最古老的舞台技巧——直接陳述，也能讓觀眾跨越舞台上的地燈，令他們在黑暗中完全地意識到自己。不安和模糊感將會被提升，在任何情況下，當觀眾被要求進入、負起創造幻覺責任的情境中，抗拒就會被引發，不管這個邀請是來自劇場，或是工作室與教室中的即興戲劇；這份抗拒會使想像世界崩潰。帶領者必須利用一系列可觀的技巧和洞見來設置邀請和誘導，引領參與者進入戲劇行動，鼓勵他們投入戲劇世界的力量之中。

《從太空回來》

在這個過程戲劇裡，觀看是一個很重要的元素。《從太空回來》（*Return from Space*）中包含很多提供了強大張力的片段。

教師由敘述開始。「在二十一世紀，太空探索變成了一件尋常發生的事情。太空船已經可以去銀河系最遙遠的角落。但並不是每一艘太空船都能回來。其中一艘名叫「恆星飛船奧米加號」，它的任務是探索銀河系的邊陲。不幸的是，它被困於一場隕石風暴，與外界失去了聯繫。飛船被列為失蹤，過了多年以後，這艘船被認定為永久遺失。」

教師離開角色，告訴團體他們是心理學家，被緊急傳喚到太空總署的總部。

片段	戲劇元素
教師入戲作為太空總署的官員，感謝大家迅速回應了這項緊急召喚。她向群體提及到十五年前失蹤的那艘恆星飛船奧米加號。現在，這艘船再次出現。原來船員們之前陷進了時間領域裡，現在雖然全員生還，但他們發生了一些問題。他們之前曾被標示為失蹤，假定為死亡，而且他們並沒有一人變老。船員們並不知道到底過了多少時間。	教師的語氣嚴肅、顯示關注。只有心理學家能夠幫助太空人適應新的處境。這個專業的角色讓參與者一起仔細探索這個事件的含義。他們可以推測太空人家屬當年如何因為失去親人而難過，如今情況將如何改變。
這個任務，是要心理學家告知太空人真相：他們十五年後才回航，而且家屬以為他們已經死了。	建構戲劇世界是一個複雜的過程，因為太空人並不知道他們自己之前的經歷，更不用說這將會如何被改變。
官員建議以**論壇劇場**的形式來演練可行的方法，以告訴太空人這個消息。邀請兩名志願者出來試驗互動。其他參與者給予他們如何進行的不同建議。	在這個片段裡，**觀看**是一個很重要的元素。雖然這是一個**彩排**，觀眾仍可以在互動中介入。

在會面前，團體中每名成員想像自己正坐在飛船裡回航地球。他們瞥見飛船下方的地球，在雲中盤旋。每人寫關於「家」的一首短詩或一篇日記。

接著，兩人一組，一人為太空人，另一人為心理學家。大家一起試驗這個會面。	參與者可以自行選擇做哪一個角色。部分人會持續扮演這個角色，直到戲劇完結為止。

心理學家與太空總署的官員會面，商討船員們的情況。部分太空人表示難以接受現況。所有人均表示他們關注家人的情況，以及對於他們回來所造成的影響。

為了幫助太空人逐漸接受已發生的事，大家決定讓他們觀看當年太空船失蹤的新聞報導。參與者在小組裡討論選取哪些新聞報導的不同時間片段。例如：可以包括飛船失蹤的第一段報導、一個紀念儀式、飛船失蹤一周年紀念、五周年紀念。

太空總署官員接著在心理學家陪同下與太空人會面。他們的回歸仍然是高度機密。如何告訴他們家人關於他們的歸返呢？

官員提出一個臨時方案。太空總署其實一直以來都有監視著每個家庭的情況，署方可以把這些錄影給太空人觀看，讓他們了解家人的現況。

除了四至五名參與者繼續扮演太空人外，團體中其他人分成小組「創作」那些錄片。每名太空人分別觀看自己家人的錄影，其餘的人再次入戲為心理學家，看著太空人觀看影片。

太空人成為這段回應的**觀眾**。聽著心理學家重述他們在前一個片段的回應，以及其解讀。

觀看再次成為這個片段的重要部分。這裡的呈現有**公共**的元素，包括官員和政客的發言；也有**私密**的面向，例如：家屬和朋友對失去摯親的哀悼。部分報導呈現了強烈的**儀式**感。

這次互動中，太空人帶有一些敵意及疑慮。教師入戲為太空總署官員，被他們質疑是政府蓄意隱瞞這件事情。

雖然太空人對於這隱蔽的監視感到不安，他們還是同意觀看那些影片。

直至目前為止，有一半的團體成員曾經數次扮演太空人。現在，他們可以自行選擇是否要繼續扮演這個角色。請注意：他們持續在這個角色裡，可能已經感到有點壓力。

這些影片顯示了部分太空人的伴侶已經再婚或再次戀愛，有些人的年老父母已經過世，也有一些年輕人選擇跟隨他們父母的英雄典範，成為太空人。有些家庭現在的生活愉快，有一些則在危機之中。

官員向太空人問及他們的決定。他們會回家嗎？怎樣安排他們回家呢？政府可以給決定不回家的人一個新的身分。太空人個別做決定。

回到剛才創作影片的小組，現在他們需要創作定格形象來顯示他們的決定。有些太空人決定回家與家人團聚；有些人仍然維持在外在觀看；其餘的一些太空人決定開始新生活。

這個片段有著特別複雜的**觀看**心情，充滿了張力和情感。而影片把太空人放置在事件之外，可以使他們保持距離。

這個互動只牽涉到五名太空人和太空總署官員。其他人作為**觀眾**。

這個最後活動事先創作及準備，小組之間互相成為對方的**觀眾**。**定格形像**提供了多元的結局。

在最後的反思階段，每名參與者選擇其他成員較早之前書寫的文字。各人揀選當中的一個句子、片語或詞語，參與者即時創作一個題為「家」的拼貼。根據我們在戲劇中所看到的，拼貼就變成了對這齣戲劇的淒美、諷刺和曖昧的評註。

這個過程戲劇包括了複雜混合的即興經歷和事先創作組成的片段。跟心理學家和太空總署官員的互動大多數是討論，但是並沒有因為這樣就減少了參與者的緊張和感動。事實上，參與者在當中探索控制和揭露、家和歸屬的概念，無處不在的觀看元素讓團體感覺更強烈。

過程戲劇中的雙重功能

參與者—觀察者的雙重立場，或用波瓦的術語「觀演者」，都是伯頓在

教育戲劇中所認為的「感知者」（percipient）。這個術語顯示抽離參與的素質不會自行出現。無論是劇場還是過程戲劇的表演者，都必須對自己和他人有一定程度的覺察。戲劇行動之所以被定義為劇場，並不是因為它的現實，而是根據表演者的心態。

意義必須要可以溝通和被理解，它只能夠透過公開表演的話語和行動來展現。伯頓描述戲劇表演遊戲是指參與者同時感受到「這件事發生在我的身上」及「我致使這件事發生」。[15] 在這個公式裡，觀眾產生的感官意識仍然是功能性和含蓄的。更為強烈的觀眾感應該有第三個面向——「我現在看著這事情在我身上發生，而我是致使這件事發生的人」。就像是福爾曼形容的「活躍的觀眾」，過程戲劇的任務都是使人同時存在於兩個地方。他們觀看，也看到自己在觀看。[16]

越來越多人理解觀眾功能的重要本質。伯頓和希斯考特強調他們工作中反思和沉澱的元素，把參與者重新定位為「既是演員又是觀眾」。這個趨勢跟一直想將觀眾變成表演者的前衛劇場背道而馳。在教育方面，「轉變」是要確認這個概念的限制。即興戲劇等同於「做」（doing），由作為表演者到有一定客觀程度的主動觀察者，以改變參與者的行動範圍。要達到此轉變，賦予參與者的角色時，必須有一定程度的距離。在他們能夠看見之前，他們必須與行動保持一定的身心距離。

教師入戲

有幾個特別的策略可以應用在協助參與者，由強調行動到轉變成立場更客觀的視點。第一，就是教師入戲。事實上它不只是一個策略，這是一個複雜的手法。之前討論到教師或帶領者可以使用角色開啟戲劇世界，讓教師或帶領者轉變其立場，給予他們在工作中擔任編劇的機會。這個方法使參與者積極投入、思考，並邀請他們同時活於真實和想像的世界裡，我們必須仔細地探索它如何操作的。

使用教師入戲是為了讓參與者集中注意力，利用他們在戲劇中那份模糊不清和脆弱的感覺，使他們聚合在一起思考，並使他們投入行動中。這就是「觀眾心態」的開始，它會在認知和回應中得到確定。過程戲劇的參與者就如劇場觀眾一樣，他們也會陷入複雜的期待與反應模式之中。他們開始「閱讀」教師入戲這個演出，在他們眼前所啟始的戲劇世界中尋找提示。在提示中，他們所尋找的是自己與教師角色之間的關係，他們自己角色的功能、權力和可能性。他們聚合起來，集中注意力在教師入戲所建立的虛構故事中。用希斯考特的術語來說，他們被允許去凝視。教師入戲是一種有意識的自我呈現行為，它讓觀看者變成不同功能的角色，邀請他們主動回應，加入劇中；如有需要，他們也可以反對和改變正在發生的事情。在被引發的戲劇世界之內，教師或帶領者控制語言和姿態，去建立這個世界的本質。在這互動的過程中建立可選擇方法的準則，讓人在行動中看到什麼才是恰當的慣例，發展出對當下風格的認知，以及建議合適的行動範圍。

定格形象

「描摹」（depiction）、「定格形象」、「定格圖片」（frozen picture）或「定格」（freeze frame）都是這個策略的不同名字，它對於在過程戲劇中加強反思元素來說，十分有價值。在本書中已經提出了好些用到這個策略的例子。一般來說，影像都是事先準備的，通常由小組創作後呈現給其他參與者觀看。嚴格來說，這並不是一種自發的即興活動，但是，作為過程的一部分，也會使用到它的功能。

總括來說，所有藝術都是即興。有些即興的呈現為「原樣」（as is）、完整和一次性的。另一些為可以篡改的即興，向公眾展示之前，在一段時間之內不斷地修改及重構。作曲家把樂章寫在紙上時，就是即興創作的開始，即使「只是」在腦海中，他們也會帶著這即興作品，用它們來磨鍊和應用技巧。[17]

定格形象的功能是捕捉觀看者的注意力，將他們留住及干擾他們既有的認知。定格形象或描摹在教育戲劇和劇場中有長久的歷史。對於狄德羅（Diderot）和後期的布雷希特而言，一個完美的戲劇就是連續的定格形象，一連串各自擁有豐沛展示力量的片段。[18]一直主導這種做法的創新藝術家有史坦、高達（Godard）、格拉斯（Glass）、福爾曼和威爾森。除了可以擁有展示的力量，定格形象也有吸引觀眾注目的多重功能，協助觀眾分析定格形象在藝術框架中的特定位置，框定場景或使它變得非常注目，讓時間可以停止或伸延。

> 靜止的定格形象可以暫停時間，讓目光可以注意到影像之上，把產出的過程放緩。這樣會增加思考的批判性活動。它可以調節語言和影像上的辯證互動。[19]

影像捕捉和留住我們，指引我們的關注和解讀。定格形象不只是時間的停頓。「完美瞬間」的定格形象既是全然具體的，又是全然抽象的。我們可以在一瞥之間讀到現在、過去及未來；換言之，所呈現行動的完整意義。

在劇場和過程戲劇中，使用定格形象的重要性就是它延伸了參與者的感知能力。這是十分重要和具反思力的。定格形象可以吸引觀察者注目，審視它的潛在的意義。無論用於戲劇的開始或結尾，它就如易卜生的《群鬼》（Ghosts）一樣，會促使我們去發問。

在過程戲劇中使用定格形象作為單元活動，可以釋放行動對參與者的要求，讓他們刻意進行創作組合，體現理解，擴大意義的內涵，容讓時間停頓或回溯，准許一定層次的抽象帶入工作之中，形塑、分享資訊和洞察。定格形象幾乎是戲中戲，它可以讓人反思及批判作品的表觀價值（apparent value），就如在《暴風雨》（The Tempest）中普洛斯彼羅（Prospero）的「展演」；或哈姆雷特加插捕鼠器（Mousetrap）的啞劇。無論這個策略如何被運用，效果都是想讓觀眾參與成為窺視者，和提升他們作為參與者與具批判力的觀察者

雙重功能的意識。

論壇劇場

　　波瓦把邀請觀眾進入和轉化行動的策略稱之為「論壇劇場」，它也可以有效地使用在過程戲劇的架構之中。這個手法中的處境是即興的，但是這個即興演出可以被觀演者或「感知者」暫停、修改和轉化。就像定格形象一樣，它比較準確地視為一種創作組成。但創作組成不一定是即興演出的相反。勛伯格（Schoenberg）曾經形容創作組合就是「緩慢的」即興。[20] 論壇劇場看似是把表演者暴露於人前，但實際上他們卻受到作為觀眾這個基本身分所保護。當他們投入在互動中負起戲劇行為的責任時，他們仍然可以自由地去感受，而沒有被暴露的危險。團體中任何自願出來在場景中替代角色的成員，都會受到保護，因為他們不需要單打獨鬥地即興。雖然他們可以自由貢獻自己的建議，但是他們也同時代表全體成員去替代角色，大部分的對話、身姿、行動和決定都會由其他觀眾所提供。全體成員（包括演員和觀眾）一起演練運用影像、身姿、行動和語言，以控制正在發生的事情；透過操縱舞台指示，在場面調度中決定空間的關係。

　　當採用定格形象、論壇劇場，以及其他事先準備和呈現的片段作為發展過程戲劇的一部分，參與者就不只是以特定的戲劇特質來「創作組合」影像或場景，他們也同步在正式和結構的關係中「領會」這些特質。這些片段擴大了工作中浮現出來的意義，促進了對它的反思和伸延。

輔助

　　布魯克論及「劇場的必要」，就是要讓觀眾感受到劇場工作者難以抑制的必要性。有趣的是，布魯克描述這個情況的唯一真實影像，竟然發生在一個庇護所的心理劇小組裡。他指出小組進行了兩個小時後，因為互相的經驗

分享，所有成員之間的關係起了變化。當他們離開房間時，與剛進來時相比，變得不再一樣。布魯克想在劇場中嘗試做到的情況，能夠在成功的過程戲劇中找到。在那裡，關係得以轉化，達致理解，重要的經驗得以分享。

　　布魯克用了一個他認為最有價值的法文字詞「輔助」（assistance），來勾勒出他認為最理想的觀眾。「我看一齣戲」（I watch a play）在法文中是「我輔助一齣戲」（J'assiste a une piece）。英文裡，在宗教儀式中會眾的功能是要「輔助」儀式。這個術語可以用來說明那些在過程戲劇中加強反思和沉澱部分的活動和態度。抱著積極興趣的觀眾進入演出就是輔助了表演。

> 表演不再把演員及觀眾、展現及公眾分開，它把兩者包裹在一起：對於一方的展示其實也是為另一方的展示。觀眾一直產生變化。這是由來自劇場以外的生命……來到了一個特別的場域，在那裡的每個時刻越來越清晰、越來越緊湊。觀眾輔助演員，同時，對於觀眾來說，輔助也會從舞台反饋給他們。[21]

　　其他創新的藝術形式裡，尤其是小說，一直以來都承認需要來自讀者或觀賞者積極、有意識和富創意的輔助。很少有完整、現成的世界讓人接收；反之，觀眾參與到創作之中，協助創作的產生。

　　我們從劇場和過程戲劇中學習，因為它們是虛構的，是共同積極地創作出來的；而且在過程戲劇裡，我們進入到創作中心。當參與以行動為主導，反思的元素必然被削弱。真正投入但抽離的美學反應，比完全的參與有更高的要求，所以，如果缺少了這個經驗，就幾乎不值得去嘗試了。藝術作品就是「令人關注的領域」，福爾曼強調：唯一在藝術中無可非議的技術並不單指觀眾控制，而是學習如何同時身處兩個地方──「觀看」，和看到「自己正在觀看」。[22]

　　可以讓人觀察的戲劇行動概念，就是停下來給人審視，而探查可能包含的真相，就需要在架構過程戲劇時知道選擇策略的重要原則。使用這些有用

的策略，如定格形象和論壇劇場，有時會帶來危險，因為它們可能會破壞了在過程戲劇中那些重要的即興本質。在一些個案裡，戲劇教師變得過分依賴這些策略，尤其是定格形象。這個策略會給予參與者安全感，以及表面上帶有目的的任務，應用時不需要特別技巧，所以教師很容易就能使用。事實上，使用這個策略作為任務並不必然帶來反思或闡述。缺乏鼓勵和仔細地帶領解讀的立場的話，這個活動並不會改變或伸延戲劇經驗。即使參與者被鼓勵去「閱讀」完成的定格形象，進一步的危險是這些創作組合和沉澱會掩蓋了戲劇行動。對於在行動中創造戲劇世界、推進行動而言，自發的即興互動和經歷十分關鍵。當使用創作組成的描摹影像或使用抽象手法時，千萬不要忽略了在即興戲劇行動中的自發經歷所帶來的助益。在過程之中，如果從行動到反思有太大幅度的搖擺，就會可能導致沒有什麼能留下來給人沉澱了。

投入與抽離

這裡所勾勒出的三個方法，提供了在即興戲劇中讓人可以既投入又抽離回應的可能。這不只是行動，也是沉澱。參與者被帶到發展出來的想像世界之中，由於維持和清楚表述這個世界的需要，一定程度的抽離是必然的。正在發生事情的責任，分散在參與者之間，他們承擔著編劇的功能，也同步地或有序地成為表演者和觀眾。每個策略所建立的處境，都需要積極地「閱讀」，引發觀察和參與。

建構過程戲劇時，就有著重要的公共面向及反思的需要，並且積極提升參與者對同時作為「演員」和「觀眾」的感官意識，戲劇世界將會建設在一個有力量和有效果的戲劇行動和積極反思的共同組合之中。

第八章
方法：建構戲劇的經驗

任何接受過程戲劇作為重要戲劇經驗、希望探索這種令人充滿興奮模式的人，都會面對很多不同的挑戰。他們需要有能力去：

- 選擇一個有效的前文本。
- 決定帶領者和參與者的角色。
- 為場景或片段排序。
- 確定過程中的時間向度和地點。
- 為每個片段選擇活動模式。

在前面的章節裡，我建議了多種不同的指引原則，但是，仍然有一些問題需要我們進一步考慮。例如：使用什麼特定的戲劇模式，才能為過程提供實質有用的材料？什麼類型的經驗才能讓參與者在每個片段都有豐富的經歷？帶領者如何為參與者建構一個有彈性的框架，讓他們能夠投入令人滿足又複雜的角色之中？如何使參與者在過程中逐漸肩負起編劇的功能，為自己的工作決定方向？對過程戲劇的帶領者和參與者來說，最好的指引就是有一種強烈的戲劇模式感，掌握到歷代編劇家用來製造重要戲劇經驗的建構方法（structural device），在工作中理解內容和模式之間的關係。

無論在傳統或現代的劇場實踐，劇作家的行動並非毫無限制。在戲劇的歷史中，類似的戲劇行動及經歷一再被重複使用，這些方法同樣可以為過程戲劇所採用。在眾多方法中，證實了效用持久的有：觀看、探究、遊戲和競賽、出現（appearances）、角色中的角色、公眾和私密的面向與儀式。所有這些都可以成為過程戲劇的一部分。

《馬克白》

為了建立一個具備經典戲劇那種正式特質和建構方法的過程戲劇，最好用一個經典的戲劇作品為例子來探索如何運用這些特質。我選了莎士比亞中最緊湊的作品《馬克白》（*Macbeth*）。我不是想利用過程戲劇這個短暫和即興的過程來呈現這個偉大作品，而是想藉此探索兩者之間相類似的結構元素。

片段	戲劇元素
莎士比亞的《馬克白》的前前文本是赫林斯塞德（Holinshed）的記述中關於篡位者的篇章。在戲劇裡，第一個女巫的場景就是一個前文本，它是一種「支持模式」（holding form），用於預測即將會發生的事情。	**前文本**顯示了戲劇的種類，並勾勒一些故事中權力的關係。第一個場景設定了一種關於邪惡的**氛圍**，提出了疑問和**期待**。
第二個場景，在戰爭結束後，給予我們有關故事情境，當中的社會情況與人們對馬克白的看法，為我們提供連馬克白也不知道的訊息：關於考德（Cawdor）的死訊，以及他被考德冊封為領主的消息。	敘事、闡述、說明和期待確認了剛**過去**的暴力事件，並將情節**導向未來**。這裡有**觀眾**感，一種**公共**質素。對於馬克白的評價有一諷刺的效果，因為真實的觀眾已經比戲中的主角知道了更多關於他的事情。
第三個場景，當獲勝的將軍們遇到了女巫，我們第一次會見馬克白。在這裡，假如我們不知道實情，看見馬克白和班柯（Banquo）接收到女巫給予的祝賀和預測時，我們會誤以為班柯就是戲中的英雄。	這個戲劇的主要行動，是預測馬克白將會在「此後」成為國王。**觀眾**就是演員，他們回應行動並為其做評論。我們開始評價他們的回應。

馬克白們討論到刺殺國王的「早先想法」，我們持續鋪墊的預測。這個場景在此開始發展以及**私密**本質使作為觀眾的我們感覺自己差不多成了同謀。

國王鄧肯（Duncan）抵達當希南（Dunsinane），情感轉變，我們同時嚐到彌漫這個場景的強大諷刺，以及馬克白夫人布下的完美騙局，她外表看似「天真小花」，內心其實是條毒蛇。

透過重複和累積，馬克白們完成了一連串讓他們難以忍受的緊繃場景。

我們花了一些時間討論那個醉酒門衛的功用，但當然是用來讓大家有強烈的對比和放鬆。這裡特別要注意的是鄧肯之死被發現後馬克白的「表演」。由於他們表現了驚愕和恐懼，他們的行為險些被全體審判人員看出來。

羅斯（Ross）和老人的簡短場景使我們可以進一步沉澱，讓我們可以反思那個晚上的一連串反常事件，將他們放置於老人「一輩子」（threescore and ten）的情景。

接下來幾個場景，馬克白為了保障自己的安全，開始了謀殺班柯和他兒子的計畫。我們看到他掙扎著，想要抵抗命運假意賜予他王權，卻讓他未來不得再享受這個安排。

可能的後果暗中揭示了**過去**。馬克白們開始了**隱瞞**的過程，這將會毀滅他們。當他們內心想法披露，外在的行動得到了平衡。

這裡，**公眾**和**慶典**的設定有著一種尖銳的諷刺——**在角色中的角色扮演**和**張力**。透過場景的排序來建構張力，引領到謀殺現場。

我們不只抓住他們的罪行，還進入到他們的腦中。我們在馬克白們的獨白中窺視他們的想法。

他那漫無邊際的評述**減低了張力**，恐怖的謀殺結束之後改變語調。有一群**觀眾**觀看馬克白**展示**他的哀傷，且不完全相信這是真誠的。

這個場景讓我們可以**沉澱**、**反思**和**預示**。它可以在不斷匆忙推進的事件、謀殺的恐慌及逐漸被意識到的暗示中給予喘息的空間。

這個強而有力的場景是有關**未來**的，控制著馬克白的行動。我們開始與他保持距離，開始看到他手沾鮮血，看到他已經不再考慮行為是否合乎道德了。

宴會是戲中最重要、最有力的一個場景，賓客變成了觀眾，以這個身分看著馬克白越來越異乎尋常的行為。即使馬克白夫人一直察覺他們的存在，他們也只能注視著眼前所見的，注視職業殺手般的馬克白在眾人面前崩潰，卻不會影響正在發生的事情。

這個場景用雷納克斯（Lennox）帶出一段評述，在凶手面前無情地諷刺「人不該走夜路」，並且在馬克道夫（Macduff）拒絕馬克白的召喚後，暗示對將來的希望。

當馬克白回到女巫那兒，他變成了其中一名看著自己未來的觀眾。女巫以一系列的定格形象在他面前呈現。

這個超自然的恐怖場景與平和的住家設定形成強而有力的對比；在戲劇中，惡毒積累，越見明顯，謀殺了馬克道夫的「嬌嫩的稚兒與其母」。

這個馬克道夫和馬爾康（Malcolm）在英格蘭王宮的冗長場景不只迅速改變節奏和位置，也把我們的注意力在時間前後之間移動。解救「蘇格蘭困厄」的詛咒必須來自外界。

馬克白夫人的夢境包括了許多重要結構特質的、引人入勝的戲劇時刻。這個場景有一批隱藏的觀眾、醫生和護理師；她以不能承受的衰弱方式來重演那些她目睹的可怕事情。

在這裡我們同時看到馬克白的**公眾和私密**面向，**觀眾**的元素是重要的。馬克白夫人仍然能在公眾面前**進行角色扮演**，班柯鬼魂的**出現**是這個場景的轉捩點。這個場景的事件會如預測一般重複出現、越演越烈，不可遏止。

這個簡短的連接場景再次帶著讓我們**反思、沉澱**和無情的諷刺的功能。

這個場景幾乎成為了一個**戲中戲**。馬克白是這個神秘**儀式**的**觀眾**。

馬克白的邪惡**對比**著受害者的無辜，讓我們可以持續地與他的處境**保持距離**，避免認同。一個早熟孩童的反思提供了一個諷刺的對應。

馬爾康偽裝他的行為作為測試馬克道夫信心的**謀略**。這是場景中對馬克道夫個性的第一個**試驗**，他家人遇害的消息則是第二個。

這裡有力地運用**夢境**，在**竊聽者**和能給予相當重量級評語的知情專業人士面前，窺視馬克白夫人最後那受盡折磨的思緒。這是重現、重複和摘要重述。

一連串迅速的報應降臨在馬克白身上，他沒有時間去哀悼他自殺死去的妻子。我們透過他簡潔的獨白來瞥見他的想法。他承認失去了使他活得有意義的一切，「榮譽、愛情、忠誠、一大群的朋友」，而轉成絕望地說：「這是一篇由一個白痴所說的故事，慷慨激昂，卻毫無意義。」

馬克白的獨白為我們在行動中間提供**沉澱思考**的時刻，這是一個對**過去**的強烈場景，和消失的**未來**夢境。他開始意識到那些女巫如何以「真實的小事」（honest trifles）激底**欺騙**他、背叛他。

這些回溯在最後的場景一再重複。儘管有女巫的承諾，馬克白仍死在馬克道夫手上，並預言在鄧肯真正繼承人人馬爾康的統治下，未來蘇格蘭將繁榮安定。

終於，我們目睹馬克白「作繭自縛」，拒絕像普通人般生存，終致潰敗。這個戲劇以**慶典般**的結束，作為對過去和未來的最後凝望。

在這個《馬克白》架構特質的概述中，我強調了一些建構過程戲劇時需要切記的有用特質。編劇一再使用這些戲劇的特質和方法，他們編創情景和處境，使角色人物可以在當中經歷和互動。在戲劇中的人物發布公告、帶來消息、敘述事件、提問、說服、懇求、控訴、評判和互相爭吵；他們會玩弄謀略、講笑話、參與競賽和鬥智、歌唱、跳舞、祈禱、咒詛、恐嚇、讚許和責備、預言和哀悼，以不同方法來做這所有的事情。在過程戲劇裡，所有這些可能性都可以為參與者所用，選作戲劇結構中片段的主要行動。

前文本

前面章節已經詳盡提及「前文本」的特徵，我想在此重申當中一些重要的概念。在開展任何過程戲劇時，我們首先要決定前文本，由於編劇不能憑空運作，所以我們要釐定它可能的主題、地點或種類。這些決定有時由參與者決定，有時則由帶領者決定。有時可能只是很粗略地想探討關於超自然的

事情，或造訪外太空，或者已經由帶領者和／或參與者選取了一份確切具體的前文本。

有一陣子，我相信差不多「所有」材料或刺激物都可以用作為探索的跳板。但現在，我明確地認為要慎選前文本。並非所有看似有潛質的前文本，都能輕易地引發出戲劇世界。前文本的選取，不只是它所包含的故事種類、主題或議題，而是包括以下的特質：

- 它能輕易地轉化想像。
- 它能夠引發張力、改變或對比。
- 它能提出關於身分和社會、權力和可能性的問題。
- 它有效、迅速、清晰地啟動戲劇世界、建議行動和暗示轉化。

有效的前文本簡約而功能清晰。它設置情景時能對照並探索出現和現實、真相和瞞騙、角色和身分。它可以作為戲劇的引介，或者成為戲劇的第一個場景或片段。

一個簡約而有效的前文本不是由經典戲劇引起的，如早前的例子，始於戲劇的題目。有同事向我介紹一套罕被搬演的戲劇，由法夸爾所寫的《瓶中之愛》（*Love in a Bottle*）。我無法找到這齣戲的劇本，可是這個題目令我著迷。它或許可以很有效地成為過程戲劇的起點。在我與一群高中生工作時，我沒有特別解說，就以入戲扮演角色開始。我說我們應該好好地祝賀自己，我們歷時七年的實驗室研究終於成功了。我們已經達到目的，研究出一種令人驚嘆的材料。我宣布：「這個就是了」，向他們展示一個細小的、載滿了液體的瓶子——「瓶中之愛」。

這裡我們很明顯地就是一群一直進行秘密任務的科學家。我們回顧一些在研究過程中讓人欣喜和失望的重要時刻。現在我們來到這一刻，就是需要更廣泛地試驗這個材料。我們知道它沒有毒害，但仍不能精確地知道它的全部屬性。在小組中，學生決定採取什麼方法進行試驗，他們必須切記現在只

有少量的材料可供試驗。然後,他們以電視新聞的形式呈現,間接顯示某些秘密測試的結果。當中的呈現既歡鬧又令人感動。在工作進程裡,我們調查和反思不同種類的愛,以及作為科學家的責任和道德。如我所預期,這個前文本很有效地啟動了科學家的世界及他們的發明。過了一段時間,我才發現我誤聽了這齣戲的題目,真正的名稱是《愛和瓶子》(*Love and a Bottle*)。我發現與真正的劇名相比,這個因誤會而產生的題目是一個更有用的前文本。

從中間部分開始

如最有效的劇場作品的特質一樣,有效的前文本可以讓戲劇世界立即出現在眼前。莎士比亞發表《特洛伊羅斯與克瑞西達》(*Troilus and Cressida*)時,沒有花時間重複特洛伊戰爭(Trojan War)的所有起因和細節。最重要的事實反而在「序幕」中列出:

我們的戲劇
並不從這場戰爭開始的時候演起,
而是從中間部分開始,開始後的種種事
都會在這齣戲裡表演出來。

對過程戲劇的帶領者來說,從中間開始是一個很好的建議。有時候,我們花許多時間讓參與者準備進入到戲劇的世界。遊戲、信任練習和簡短的即興可以用來創造共識的氛圍,建立可以讓戲劇世界生根的團體,或讓團體去就著主題進行研究和指示。這些活動可以協助參與者把注意力集中在特定的主題、提供資訊或建立戲劇的氣氛。並不需要包含分開獨立的熱身活動。過程戲劇的引入同時需要有引發性和強烈戲劇化。例如:蓋文‧伯頓以《熔爐》作為前文本的過程戲劇,用揉捏想像玩偶的儀式為引入活動,就達到了許多複雜的效果。它開啟了戲劇的世界,在整個行動過程中充滿了共鳴,就好像

馬克白在雷聲轟隆的荒原上遇見女巫們，奠定了整齣戲劇的調子。《小紅帽》戲劇最初的片段是引導性的，讓帶領者實現了幾個主要的目標。另一方面，直接跳入戲劇中的第一片段可能更有效，帶領參與者直接跨越戲劇世界的門檻，進入一個他們要投身其中才能理解的世界。

轉變的時刻

　　偉大的劇作家通常都不會為了建立戲劇世界的性質，在戲劇開始之前就把時間浪費在冗長細緻的解說裡。這個世界可能會向我們敘述，或讓我們來推斷它原來的樣子，但編劇通常會透過轉變的時刻來呈現這個世界，而不是要我們一開始就看盡它的全貌。第一個場景會迅速地介紹主要角色和他們之間的關係，描劃出潛在的張力伏線，以最有效的方法告訴我們這戲劇的氣氛和類型。我們必須要在這世界裡的重要特質被永久改變前，快速、完全地掌握它。這個轉變的時刻大多被重要的事件標示出來。這些事件的類型預告了轉變，數個世紀以來，已經被證實了有戲劇成效，包括：抵達、遇見、回歸、提問、聲明、公告新的法律、預言和訊息。

　　「抵達」使戲劇世界立即改變了平衡，例如：在《西部痞子英雄》中的克里斯蒂・馬洪（Christy Mahon），和《慾望街車》中的白蘭琪（Blanche）。「回歸」同樣地很有力，例如：《哈姆雷特》中的鬼魂，和在《海達・蓋伯樂》中的海達及之後的哀勒特・羅夫博各。「提問」和「訊息」能夠向世界宣告，例如：李爾王向他的女兒提出的問題，告知奧塞羅（Othello）關於苔絲狄蒙娜（Desdemona）的婚姻，自特洛伊回歸的阿伽門農，和女巫向馬克白的祝賀。

　　在過程戲劇裡，我們可以同樣採用這些手法為參與者開啟戲劇之門。例如，由抵達開始，促成某種發展，讓「遇見」定義戲劇。難民抵達一個新的國家，帶領者入戲扮演一個明顯同情他們的官員來接待他們，但他逐步向移民揭露他們將要面對的歧視和隔離。太空旅行者到達一個未知的星球並遇見

外星生物。外星生物拒絕接受太空船上的男性船員是擁有權力的一群，提出關於性別與權力的疑問，引伸到創造、探索一個由女性主導的想像社會。[1]回歸是另一種抵達。在「弗蘭克・米勒」，弗蘭克的回歸為戲劇行動製造了張力、期待和沉澱。

在角色中提出一些恰切的問題，也是一種帶出戲劇世界的有效方式。在《戲劇結構》書中的「鬧鬼的房子」，設定了一個很難被忽視的挑戰。教師入戲扮演布朗太太問學生：「你願意為了得一百美元報酬在森林小屋待一整個晚上嗎？」這個問題模擬一則報紙上的廣告，以此作為前文本，把戲劇世界帶出來，建立類型、提供任務，就像另一種類似哈姆雷特復仇的任務一樣，需要大量的時間去達致。[2]

敘事

敘事和戲劇結構在操作與效果上十分不同。儘管如此，它仍然可以在過程戲劇中很有效地使用。莎士比亞謹慎地為著每個特別的目的使用這個方法，例如：轉變環境及推進時間〔如《亨利五世》（Henry V）〕，為處境粉飾它的背景（如《暴風雨》）或人物（如《馬克白》），諷刺或評價主要行動〔如《皆大歡喜》和《奧塞羅》（Othello）〕或為一個長篇故事連結不同片段〔《伯利克里》（Pericles）〕。敘事者有時是說書人或歌隊，有時是故事中的人物，在戲劇裡提供重要的背景資訊或諷刺地評價故事中的行動。敘事的片段通常都用來戲劇化地連結不同場景，如連接雷納克斯和「其他領主」，在那裡他們諷刺地反思馬克白謀殺的行動，告訴愛德華國王關於馬克道夫的使命。

不管在劇場或是過程戲劇，太過依賴敘事即顯示了沒有能力或不知道如何駕馭材料，需要以此來控制或限制觀眾或參與者的反應，或是這暴露了材料可能不適合用於戲劇的轉變。其中一個過度使用敘事的例子是謝弗的《約拿達》，依我所見，這是一個結構笨拙、粗陋，空洞卻自命不凡的戲劇。過

度依賴敘事會削弱了戲劇的影響力，破壞了不斷展開的現在進行式，把事件從命運的模式轉變為歷史模式。敘事也可以在戲劇行動之外用歌唱來展現，評價著行動，如布雷希特的《高加索灰闌記》（*Caucasian Chalk Circle*）。

　　如我之前所提及，過程戲劇可以包含即興和創作組合。即興是即時自發的，引人入勝和富有動力。創作組合是對稱平衡，它包含對立的張力。當兩種模式在過程戲劇中結合時，會使事件得以全面和完整，讓人感到在組織上有效、統一、完整和開放。我們不能夠常常精確定義這些素質，但是，我們在操作的時候就能辨認出來。

遊戲

　　在劇場裡，真實的遊戲可能包含在戲劇結構裡。遊戲的目的不是為了讓參與者「熱身」，也不是要發展信任或注意力，而是有著結構上和主題上的功能。它們不會安排在戲劇的開始部分，因為很少有遊戲能夠有效地啟動戲劇世界，但它們可以在戲劇較後重要時刻出現。它們可以作為一種另類的形式，重述早前發生的事情，以增加張力、引入或重啟有關主題的情感素質。它們可以協助節奏改變，可以加緊或放鬆張力。假如在兩節課之間相隔一段時間，對幫助參與者重新回到戲劇的主題就特別有用。

　　很多偉大的悲劇和喜劇都包括了遊戲和競賽。它們在當中很有戲劇性，還能為比賽和呈現提供重要的機會。《皆大歡喜》中的摔角比賽，《哈姆雷特》的劍擊比賽，《暴風雨》中的象棋遊戲，在契訶夫作品中的紙牌遊戲和魔術表演，貝翠絲（Beatrice）與貝拉狄克（Benedick）之間的鬥智鬥謀，都有結構上的功能。現代編劇，由布雷希特和貝克特，到阿爾比（Albee）和馬密，都認同遊戲的用途。另外兩個例子就是在《高加索灰闌記》中關於所羅門（Solomon）片段中的裁判，及在《靈慾春宵》中的「捕獲賓客」遊戲。

　　許多喜劇透過設計騙局來架構，當中的角色扮演無戒備心、容易受騙的人。在《偽君子》、《沃坡尼》（*Volpone*）或《第十二夜》，我們都能看到

這些戲劇中的人物一直持續這個遊戲，直至各人分出勝負為止。《一報還一報》中向安其洛（Angelo）施予的「床計」（bed trick），使事情得以撥亂反正；《陌生的孩子》中則為對惡人的祖護。此外，伊阿古和理查三世（Richard III）玩弄受害者的遊戲也充滿了張力，尤其是他們偶爾在戲中直接和身為觀眾的我們說話，讓我們認可這些人物，從而意味著把我們牽扯進他們的陰謀。智力遊戲、測驗和謎題都能在結構上令人滿足，例如斯芬克斯（Sphinx）向伊底帕斯（Oedipus）問及的謎題，或選給波西亞（Portia）的棺材。這些方法同樣對過程戲劇十分有用。

　　一群小學生入戲扮演非洲國王的顧問，被賦予為他選妻的任務。在兩小時的過程戲劇之中，學生們建立了選妻的條件，隱藏他們的身分並秘密進行、設計測試、回答謎語及解決難題。當他們選取一群候選人後，他們決定要為國王選一位有智謀、對人民有助益的妻子。他們決定了，這個國家面對的最大困難是水源短缺。帶領者告訴所有候選王后這個難題。

　　他們被要求想像有一位老婦、嬰孩和一頭牛在面前。假如他們只有一桶水，他們會把水給哪一位？候選人和顧問都不能夠為此謎題想出最好的答案，但是，整個辯論的過程非常熱烈。最後，他們設定進一步的試驗，包括對候選人最終的挑戰。顧問們告訴候選人自己其實從來沒有見過國王，更加無法證實國王是否人類。那麼，她們是否仍然會去見他嗎？

　　遊戲和競賽有著一種近乎儀式的素質，為過程戲劇中的參與者提供另一種的架構經驗。用於「弗蘭克‧米勒」的「獵人和獵物」的遊戲，幫助參與者喚回對事件的張力感覺之中而無須要把故事重述一遍。遊戲對戲劇中關於尋覓和發現、暗黑中摸索、被未知的捕食者追逐的主題產生回響。在《海豹妻子》中，那個尋找夥伴雙手的遊戲是這個作品中最讓人感受深刻的片段。

觀看

　　過程戲劇中沒有分隔開來的觀眾，帶領者需要讓參與者「轉換為觀者」，以達致投入與抽離的平衡。同樣地，葛羅托斯基和其他創新的劇場藝術家也會在戲劇演出中，把他們的觀眾重新定義為演員；過程戲劇中的參與者也可以被重新定調為觀眾。比起單單為了在戲劇中所見的事物提供客觀的態度，上述這些做法有更多活力的意涵。「觀看」作為一種元素，可以成為在戲劇演出中的結構準則。過程戲劇的帶領者可以採取像劇作家使觀眾陷入觀看的網絡之中的同樣方法去達致。在劇場裡，劇作家以雙重和三重的觀看作為演繹，把原來的觀者和被觀者的關係變得更複雜。

　　在《哈姆雷特》中，那個戲中戲把克勞多斯（Claudius）的全體審判人員變成觀眾。可是，當克勞多斯看著《捕鼠器》時，哈姆雷特看著克勞多斯，羅森格蘭茲（Rosencrantz）和吉爾登斯鄧（Guildenstern）同時看著哈姆雷特，赫瑞修（Horatio）看著他們，而我們作為觀眾看著這所有的「觀看」在發生。間諜和竊聽在戲劇中是重要的功能。勞倫斯‧奧利弗（Laurence Olivier）在他導演的《哈姆雷特》電影中的呈現強調此功能，他讓攝影鏡頭在樓梯的上下滑動，從柱子後面窺望，在窗邊偷看。這種雙重觀看（doubled watching）需要擁有架構原理的能力，是許多偉大戲劇常見的特質。這特質在喜劇和悲劇中都可以找到，其中一些例子有：《第十二夜》、《造謠學校》（*The School for Scandal*）、《馬爾菲公爵夫人》、《陌生的孩子》和《偽君子》。

　　在過程戲劇裡，觀看作為一種結構特質，可以由開始的時候透過參與者的角色使用。間諜、偵探、調查員、記者、心理醫生、歷史學家都有需要和權利去仔細觀看、注意、重新創造和解讀正在發生或已經發生的事情。正如劇場裡的觀眾一樣，這些觀點會帶給他們調查和解讀的任務，需要他們採取抽離客觀的立場。心理學家會觀察他的病人的行為；間諜捕手會竊聽電話；記者會產出「獨家新聞」、製作紀錄片和準備報導；偵探會在單面反光鏡中

觀看疑犯及重組案情；檔案保管員審視早期的紀錄來尋找過去事件的真相。這些都是高度戲劇化的活動，當中的任務都需要一定程度的身心距離。在「弗蘭克·米勒」中鎮民的迫切性，就是要盡快在鎮上仔細觀察每個陌生人，找出他們真正身分的線索。

探究

　　劇場可說是個目擊和審視的實驗室，如英國編劇霍華德·巴克（Howard Barker）稱之為「死氣沉沉的生活」（unlived life）。劇場基本上是充滿假定性的，它建基於道德推斷，如李爾王的問題：「究竟為了什麼的原因，使她們的心變得如此硬？」劇場經常提出疑問：「我們是如此的嗎？」並給予了我們一些答案。對於不同時期的劇作家，審判和辯論都是很受歡迎的設定，由《伊底帕斯王》到現代的戲劇。訴訟程序都成為了以下這些作品的中心：《復仇女神》（The Eumenides）、《威尼斯商人》、《一報還一報》、《聖女貞德》（St. Joan）、《熔爐》及無數其他較次要的作品。

　　在真實生活中的審判已經非常戲劇化。他們尋求、發現關於人和事件的真相，或者被掩蓋的真相。他們的目的是披露先前的隱瞞，以及嘗試從不同角度去看待事物。確實，要給予觀眾行動的目的和實際的任務，沒有哪個方法比得上請觀眾自行判斷，要求他們就眼前所見篩選證據以獲取真相。根據亞瑟·米勒，劇場永遠都是一種法理的形式。[3] 各種調查（審訊、探究、軍事審判、查問）充斥在整個劇場歷史中，都在詰問：「誰該受到指責？」即使沒有正式的法律過程，為求獲得真相而對過去的查問，成為了戲劇行動的強大動力，如歐尼爾的《長夜漫漫路迢迢》（Long Day's Journey into Night）或米勒的《代價》（The Price）。這些過程都是一個強而有力的結構元素，使過程戲劇如這些經典戲劇般有效地運作。它們包含了過去和未來的應用，也同時需要客觀地參與。

　　在過程戲劇中詰問「誰該受到指責？」能以一種特殊的方式立即為參與

者建構經驗，意味著一連串的行動和經歷。用戲劇探究，是其中一種最直接又令人滿足的探索形式。探究的結果是未知的，但是當中想要發現人或事的真相，將推動戲劇行動。訪問、查問、蒐集證據、重塑定格形象或推測過去發生的事情、重構特別的事件；所有可以供給真實法律過程的材料，可能是初步聆訊、法官審訊、軍事法庭、私設法庭、為某種正義而設置的非法審判、良心法院及出現在主角腦海中的探究。在劇場裡，最後的探究方式通常以夢境來進行，如：菲利比之戰（the battle of Phillipi）之前布魯圖（Brutus）在帳篷中面對的指控；或在巴斯沃斯非（Bosworth Field）的理查三世。「弗蘭克・米勒」中的審判在過去發生，貪腐的法院中不公義的審訊導致弗蘭克的流亡及最終的回歸。在整齣戲劇中，不只是問：「誰是弗蘭克・米勒？」而是「他變成了什麼樣子？」

角色

在過程戲劇中，當參與者扮演的角色變成探究的對象，劇場的重要架構原理就會開始運作。分飾或否定的角色立即為事件帶來方向、張力和複雜性。弗蘭克・米勒的隱藏身分及他的秘密目的，就是推動整齣戲劇向前的動力，把隱瞞的事情曝光。在《海豹妻子》中，戲劇背後的動力就是海豹妻子不是她自己看起來的樣子。她屬於另一個世界。當演員被要求進行在角色中的角色扮演的時候，那必須是一個極其精確的任務。在過程戲劇中，為了隱瞞一個角色而扮演另一個角色是容易採取的任務。這個角色被視為深邃、模糊和複雜的，然而，觀眾會在戲劇中去發現這個情境的真相。

當人物明確地在角色中進行角色扮演，當中有兩個任務需要觀眾或參與者理解。第一，要辨認被假定的角色屬性，如：國王、值得信賴的朋友、道德高尚的青年、花花公子、巴西老婦。第二，辨別這個假扮的角色有多大程度上被削弱、變質或惡搞。這樣做的效果是，把注意力同時集中在原本被隱藏或否定的角色，以及被誤認的假扮角色的兩個主要屬性之中。就如馬克白

夫人催促她丈夫掩飾意圖時，我們同時看見了她既是朵小花也是毒蛇。我們有一個清楚的判斷和詮釋任務，加強了我們對「尊貴的」馬克白和他變成了「麻木的屠夫」的理解。人物可以被他的對照來定義，面具被他們角色中所扮演的角色所撕破，矛盾地反映了他真正的本性。在劇場和過程戲劇中，「在角色中的角色扮演」可以指揭露角色的真正本質。

　　不只是人物隱藏或消失於另一個角色之中，在過程戲劇中的演員和參與者也會短暫地隱藏在他們所演的角色之中。在戲劇世界中被自己的角色所保護和隱藏，在當下，他們不需要顯露自己，他們的自我立即變得越來越少。他們包括了當下的意義和未來的可能。劇場和過程戲劇提供一個我們可以探查身分問題的實驗環境，讓我們可以探索身處角色的力量與限制。對我來說，透過角色扮演，或特別在角色中的角色扮演，是「所有」戲劇的核心。這是戲劇中唯一最強大的重要意義來源，及戲劇行動的根本。

出現

　　某程度來說，站在舞台上的演員都可稱為出現（appearances）。我們碰到了一個矛盾，真實和不真實的同一時間出現。就如先前提到的觀看元素，這個令人困擾的素質都可以分飾。難怪歷代的編劇都會在我們眼前呈現鬼魂和靈魂。這些出現既真實，同時又削弱演員的真實。那些被理查三世殺死的敵人靈魂、在巴斯沃斯非折磨著他、班柯的鬼魂、哈姆雷特的父親、《小城風光》（*Our Town*）中墓地的總數及在《開心鬼》（*Blithe Spirit*）中來復仇的第一任妻子，那些從墳墓中回歸的鬼魂都帶著清楚的目的。另一種的出現，就是讓人物經歷的另類現實，可能是邪惡或者良善。他們是不同層次的幻象，如在《馬克白》中女巫們提及到的歷代帝王、普洛斯彼羅的假面舞會、浮士德的天使與魔鬼，所有這些戲劇中脫離現實的聲音都帶有希望或絕望的訊息。其中一個最令人痛苦的是在《馬爾菲公爵夫人》中的迴聲，被殺公爵——一個「死人」的聲音，預兆了安東尼奧（Antonio）悲劇的結局。有時候，脫離

現實的聲音出現在主角的腦海中，但它實際上也會出現在舞台上，例如威利・羅曼（Willy Loman）是由阿拉斯加回來的兄弟。在布萊恩・弗雷爾的《費城，我來了》（*Philadelphia Here I Come*）把人物分成內在和外在的兩種聲音，同時在舞台上呈現，但只有其中一種聲音能讓其他人物看見，而有著痛苦的和歡鬧的結果。

在過程戲劇中，可以這樣呈現內在和外在聲音。在以《浮士德博士》編成的過程戲劇，我們的版本採用了好天使和壞天使成為了浮士德內在的良心聲音，由兩名參與者扮演，輪流地以催促和誘惑來約束他。在《海豹妻子》中，漁夫被他的妻子和孩子的聲音圍繞著，對他進行指控、譴責、安慰和折磨。

夢境

雖然夢境並不是真實的經驗，而是一個類似「內在聲音」的機制，還經常被用到。夢境可以滿足劇作家一些重要的目的。它讓我們可以瞥見人物腦中的想法，擴大我們對他們外在行為以外的認識。夢境能呈現出幾個功能，包括預兆即將要發生的事情，如卡爾普尼亞（Calpurnia）在凱撒大帝被刺殺前的警示夢境，茱麗葉（Juliet）關於凱普萊特（Capulet）墳墓的夢魘，及克拉倫斯公爵（Duke of Clarence）被理查三世僱用的刺客把他拋入裝滿白葡萄酒的大桶前，自己曾有過的被溺斃的惡夢。夢境能重述先前發生過的罪行或痛苦的事情，如馬克白夫人在夢遊時的話語。它們可能是預測一件令人困擾但後來被推翻的事件，如在亨利四世（Henry IV）的夢中見到兒子哈爾（Hal）偷走了他的王冠。有些時候，我們很難分辨出現在眼前的是鬼魂還是夢境。在《聖女貞德》尾聲出現的人像是夢境，但是以鬼魂形象呈現，就如折磨著理查三世和布魯圖的呈現一樣。

以夢境作為整個戲劇世界的主要概念的一些劇目有：《仲夏夜之夢》（*A Midsummer Night's Dream*）、《夢幻劇》（*The Dream Play*）、《人生如

夢》、《美國夢》（*An American Dream*）。在「弗蘭克‧米勒」中三個主要角色的夢境聚焦於未來，他們各人對理想世界的渴望。這個烏托邦的幻想對他們所處身殘酷的真實世界帶有諷刺的評論，並形成強烈的對比。在「名人」和《海豹妻子》中，主角的夢境重喚著過去強烈的愛或失去、成功或失敗，並顯示把他們撕裂的真實，與理想世界本質的對照。

　　戲劇中的夢境有一個最重要的目的是，它容許而且鼓勵逃離自然主義。在夢境中的話語、動作和聲音可以用一種怪誕但極其重要的方式來排列及扭曲。夢境也可以提供時間的向度，重溫一件快樂或痛苦的事件，或預兆將要發生的事情。

瘋癲

　　另一種劇作家常用的呈現是瘋癲，特別是假裝或臨時的精神失常。「精神失常」可以為戲劇提供富含諷刺性的評論。劇場的觀眾付費入場去聆聽和觀看一個虛構的戲劇故事，意味著他們願意接受這個臨時的偽裝真實，在一個幻像裡評論著另一個幻像，在戲劇中一些角色的瘋癲或怪誕的行為。這可以用來引證他人的失常或真誠，例如：受折磨的馬爾菲公爵夫人（Duchess of Malfi）被一群「聚集的瘋漢」圍繞著；或者是對什麼是真誠進行重新的審視，像當「瘋癲的」哈姆雷特表現出與表裡不一的克勞多斯、葛楚（Gertrude）和波隆尼爾（Polonious）形成對比。瘋癲為哈姆雷特提供了保護，艾德格（Edgar）假裝成可憐的湯姆（Poor Tom），及扮成亨利四世的皮蘭德妻（Pirandello）。精神錯亂的瘋狂行為可以視為另一種可以隱藏或揭示「真正」身分的角色。

　　在一個使用坡（Poe）撰寫的《洩密的心》（*The Tell-Tale Heart*）作為前文本的過程戲劇裡，教師入戲作為主角的辯護律師，九年級的學生扮演由他聘請的一群心理醫生去證明主角精神失常。他堅持自己精神失常，他曾經寫了一份文件承認殺人來拯救自己的生命。學生入戲作為心理醫生研究這份文

件（真實的故事），尋找關於主角正在經歷著的妄想、痴迷、偏執狀況的線索。他們以定格形象創作故事中的重要事件，在角色中訪問了殺人者及受害者的鄰居、目擊者、警察、朋友及親屬。當他們探索主角的思想狀態時，他們所創造的戲劇世界既受限於文本，但也同時在超越它。他們對於原來文本的認識和理解因而有很大的提升。

儀式

對編劇來說，使用儀式和慶典是很有用的方法。戲劇包含列隊遊行、筵席、宴會、慶典、審判、競賽、葬禮、選舉和加冕禮。喜劇（包括在莎士比亞的喜劇）通常以婚禮或慶典作結。悲劇包括嚴肅的遊行、宴會、力量的試驗、葬禮，以及怪異的溫柔和「致殘」的儀式，如波索拉（Bosola）準備行刺馬爾菲公爵夫人的儀式。這刺殺的儀式、莊嚴和慶祝的本質，跟她弟弟「瘋癲的公爵」那既意外又荒誕的死亡和主教（Cardinal）死得「像一隻兔子」，有著很大的對比。即使《奧塞羅》中謀殺苔絲狄蒙娜都有著陰沉和儀式的特質。

儀式是一種讓我們理解和慶祝生活所在社區背景的方式。在劇場裡，儀式有著相同的目的。許多儀式雖然沒有情節，但仍然會對劇中人產生重大的轉變，這些轉變也會伴隨著個人或社會生活的轉折點，例如婚禮、懷孕、改變身分、死亡。在劇場裡，當慶典和儀式完成，會為人帶來和諧和滿足的感覺。在《皆大歡喜》的結尾，羅瑟琳把戀人配對的儀式。未完成或受到干擾的慶祝活動、儀式和典禮製造出相反的效果。馬克白「令人羨慕的失控」（admired disorder）破壞了整個宴會，國王逝世的消息干擾了《愛的徒勞》（Love's Labour's Lost）中的慶典活動，奧菲利亞（Ophelia）的葬禮在哈姆雷特和雷歐提斯（Laertes）爭吵中不夠體面地結束；安妮夫人（Lady Anne）的悼念被理查三世無禮但最終成功地被提前打擾了。即使在喜劇和鬧劇裡，對典禮進行干擾或破壞也經常發生。在《無事生非》（Much Ado About

Nothing）中，希羅（Hero）拒絕嫁給克勞迪奧（Claudio）就把戲劇指向悲劇的方向。所有這種種儀式和慶典都可以用於過程戲劇。他們可以加強行動的樣式，為想像世界提供重要的社會情景部分。

在劇場和過程戲劇中的用餐情景也相當有趣。在早餐桌上吵架已經成為了戲劇課上經常讓學生進行的即興練習。在劇場裡，用餐可以提供一個社會行動和情景，它展現的方式可以是正式的或隨意的、自然主義或高度風格化。它把不同人物角色聚合成為一個群體，在當中，他們慶祝、墮落、批評或破壞。它提供一個社會框架讓人物在那裡相遇和持續碰面。倫敦皇家國家劇院（Royal National Theatre）製作的《理查三世》（*Richard III*），理查與其他派系的人員圍繞著將要死去的愛德華國王（King Edward）爭吵，是在正式的晚餐桌上發生的；那華麗的布置、赤裸裸的互相攻擊及人物之間明顯的爭奪權力，形成對比。

在早期關於在劇場上用餐的情景，通常是比較不太正式和採用自然主義的表達形式。當然，這反映了真實世界中的情況，早餐本來就是一天裡最隨意的一頓飯，除非那是一個重要大人物的「早餐會」。用餐的情景有著不同程度的禮節場合，許多劇作家都有著各種多元的呈現，例如：馬羅、莎士比亞、契訶夫、易卜生、懷爾德、科沃德（Coward）、王爾德（Wilde）及品特。在《漫長的聖誕晚餐》，懷爾德以幾代人不間斷的家庭慶祝聚會，建構整齣戲劇及家族歷史。

每一個設定的場景都反映著不同的社會環境，為環境製造帶諷刺的評論。在過程戲劇中，用餐的情景可以成為其中一個部分，利用活動及儀式來把它架構在戲劇片段裡。那頓弗蘭克·米勒獲邀出席的、令人困擾的晚餐，讓他這個外來人走進一個家庭的日常生活是妄圖的。家庭中的成員一直掙扎著保持平常的社交行為，但是張力在這平常不過的處境裡卻不斷地累積到最終爆發。在我們的社會裡，由生日派對或聖誕節聚餐，到婚宴早餐或正式宴會，用膳或盛宴是其中少數為人廣泛地接觸得到的社交儀式。

儀式可以用作過程戲劇的前文本。我請一群高中學生在小組中創作一個

關於完美婚禮的定格形象。由於他們對這個場合的熟悉，使他們可以自由地把玩和諷刺這個主題。接著，小組中各人獨自地把自己不想公開說出的一個想法寫在便條紙上。然後，每個小組與另一小組隨機地交換組員的便條紙。結果那些陳腔濫調的完美婚禮被隨機的文字所顛覆。學生們努力地把那些文字變成為潛台詞，進一步為主題發展出新的片段。

亞陶試圖去復興舞台，他召喚著把劇場回歸儀式性，包括著音樂、帶有節拍的律動、面具、雕像、燈光和顏色。前衛劇場的集體演出嘗試跟隨亞陶，重構或編造了一些令人感到困擾和迷失的儀式。在真實生活和在劇場裡，儀式擁有複雜的功能，包括疏離和盛載情感的重要。它不應該被視為只是一起慶祝或談及的重複事件，它還是恰當地保有距離功能的「循環」。這令儀式在過程戲劇的結構和情感上變得十分有價值。

音樂、舞蹈和歌曲

在戲劇片段中使用音樂和舞蹈，證明了十分有效。就像在普洛斯彼羅島嶼上的聲音或《第十二夜》，音樂用來強調氣氛或把其變得陌生化。它也有著重要的儀式功能，伴隨著戲中的慶典和化裝舞會一起呈現。歌曲可以作為諷刺評論、對位法（counterpoint）、放鬆心情和反思的方法。莎士比亞和布雷希特都同時有運用歌曲形式來評論人物和處境。例如在《皆大歡喜》和《勇氣媽媽》（*Mother Courage*）。作為敘事的用途，利用它去誤導和誤傳別人，就如在《暴風雨》中，艾立兒（Ariel）的歌曲「五噚深處」（Full Fathom Five）。它甚至可以作為主角之間鬥智鬥勇的形式，就如品特的《舊時光》（*Old Times*）及在《皆大歡喜》中賈奎斯（Jacques）和林居人（forest lords）的關係。

許多戲劇中會包括舞蹈，以它精準的戲劇和結構功能來強調主題或引起強烈情感的時刻。例如，在《愛的徒勞》中的舞蹈或在《玩偶之家》（*The Doll's House*）中羅拉（Nora）的塔朗特舞（tarantella）。我在先前部分也有

提及到關於在《盧納莎之舞》的舞蹈。在一個由英國創新導演迪倫‧唐納倫（Declan Donnellan）製作的《貝蒂夫人》（*Lady Betty*）中，愛爾蘭的踢踏舞成為了兩個角色間的競賽活動。在《海豹妻子》結尾的民族舞也有著儀式性、慶賀的和反思的素質。

公眾和私密的面向

儀式和慶典為劇場和過程戲劇提供大型公共活動的有用場景。一方面，所有戲劇都是公開的，它是分享和呈現的創作，有著令人驚嘆的本質。但是，在戲劇裡也會特別設置一些有著公共的面向的場景，例如馬克白的宴會，或公開地讓人發現鄧肯被謀殺；以及那些在不同場景中隱蔽的、私密的及親暱的馬克白，都相當引人注目。另外，那些不情願的、帶有公開性質的私密場景也可以很有效果，如馬克白夫人的夢遊場景，她那私密的靈魂頓時變成了公眾的產物。

即興戲劇很多時候也依賴著創作一些重要的私下場景，可是它卻未能把這個私下的場景和內在時刻，與社區關注及廣闊的社會環境作對照和融入。聚會、會議、查問、慶典、公開聲明、審判和葬禮都是有用及揭示性質的社會場合，在戲劇世界中用來編織成展開的文本。這些一大堆活動強烈地對比兩個人物的私下會面。「弗蘭克‧米勒」中鎮民的會議，對照著弗蘭克與兒子的會面。在第一場景中所呈現的公開性質，並不表示會得到絕對真誠或完全公開。在兩個情景中，均隱藏潛伏在互動中表面下的底層。「名人」有效地對比了參與者的公共需求及私下的需要。

結論

近年，在戲劇教師之間，越來越多人認同過程戲劇的力量，及其強調戲劇性的和架構的潛能。可惜，在演員培訓或使用即興劇場方面，就較少提及

到對這些發展潛能的理解。只有很少數的即興劇場理論家和實踐者明白，過程戲劇的結構對設計誰、什麼和哪裡時並不是機械式的決定，觀眾可以融入到戲劇裡，而這個結構很清楚地展現了戲劇模式的運用。

雖然，在過程戲劇中，對戲劇結構的知識和運用的理解，未必能確保一個具真正創意和有機的過程，但是，當我們在使用的過程中遇上讓人氣餒的挑戰，或當感受到外界要我們把過程變為成品的壓力時，它可以防止我們放棄努力。每個真正以藝術做表達的模式都需要我們去冒險，踏進未知。然而，當我們對過程認知更多，我們就越沒可能把它看成一套方程式；假若它確實是即興的，就總會為我們帶來驚喜。戲劇的過程可以是很工具性地為了達成一些特定目標，可是，到最後過程就是它本身的目的地。經驗就是它的回報。

雖然過程戲劇的核心是即興，但是也可以擺脫所有形式與規限，使它可以自由和自發。我們運用不同模式及規範，同時也為了超越它們。解決的方法是去創造一個引人入勝、誘人的戲劇時刻，帶領我們不可抗拒地進入下一個時刻。每個時刻都有自己的特性，它開始發展，形成自己的結構和想像的世界。它根據開啟任何戲劇世界的規則指引，獲得了發展的節奏。

在這個戲劇的世界裡，參與者自由地轉變他們的身分狀態，擔當不同的角色與責任，把玩現實裡的不同元素，探索另一種生活的可能。當戲劇世界的經驗足夠強烈，並擁有它自己的生命的話，那麼當參與者在戲劇結束、跨過臨界邊緣回到現實世界時，都會有著一點改變，或至少比起他們在戲劇開始時有些不一樣。過程戲劇和劇場裡的力量和目的，關鍵在於它不單止容許，而且要求我們在扮演角色或觀看別人的角色當中，去發現另一個版本的自己。我們離開與自己連結的身分，參與到其他身分的生活體驗當中。

劇場或過程戲劇之所以力量強大，並不是因為它們有著一個界定清晰或附帶的訊息，甚或是精確的「學習範疇」。例如：我們不可以說《哈姆雷特》是關於復仇或《奧塞羅》是關於嫉妒。這都不是這些偉大文本想教我們的。相反，它們創造一個強烈和重要的經驗，讓我們置身其中，從而做出某種程度的轉變。劇場和過程戲劇都在波瓦稱之為「想像的政治」（politics of im-

agination）的運作中，給予我們對人類、以及對我們所面對、所處身社會的可能願景。反思和距離是戲劇成功的關鍵，這是讓我們能感到另一種可能的重要元素。

其他的藝術形式給予我們新的世界，是一個可以感受但不能行動的世界，一個讓人沉思的世界。在過程戲劇，我們超越於此。依照法則，我們可以短暫地活在自己所創造的世界裡。當我們從這些另類世界返回現實時，我們很可能會帶回一些不滿足，某種程度上的異化。這並不只是逃避現實或令人氣餒，這是想像的必然結果。我們要想像某些事物，就必須要超越現實的邊界。我們必定會難以容忍事物停留在本來的樣子，然後回到自己的現實裡。想像力和不滿足感都是正向轉變的先備條件。假如我們不能夠把事物想像成不同面貌，就不可能在我們所身處的環境做出任何改變。

劇場和過程戲劇有著共同的架構、模式及目的。不管是有劇本的、編作的或即興的，戲劇都是一種思考生活的方式。在戲劇世界裡，我們創造和探索的人物、處境、事件和主題，反映著我們的真實世界。假若戲劇是一面鏡子，它的目的不只是提供一個討好我們的影照，來確立我們既有的理解。這鏡子必須用來讓我們清楚地看見自己，容許我們開始糾正任何毛病。它並不只是一個參考工具，它更是一處開誠布公的領域。戲劇作為一種藝術形式，它製造、體現著重要的意義，提出重要的問題。每個戲劇行動都是一個發現的行動，是我們對人類和社群的確認，首先在戲劇世界，然後在真實世界。

註釋

導論

1. O'Neill, C. and A. Lambert. 1982. *Drama Structures: A Practical Hand-book for Teachers*. London: Hutchinson. The structures described in this book owe much to the work of both Dorothy Heathcote and Gavin Bolton. In particular, Bolton's *Towards a Theory of Drama in Education* provides the basis for determining the choice of episodes within each structure.
2. O'Toole, J. 1992. *The Process of Drama: Negotiating Art and Meaning*. London: Routledge, p. 2.
3. Bolton, G. 1979. *Towards a Theory of Drama in Education*. London: Longman.
4. Johnson, L. and C. O'Neill. 1984. *Dorothy Heathcote: Collected Writings on Education and Drama*. London: Hutchinson.
5. Lacey, S. and B. Woolland. 1992. "Educational Drama And Radical Theatre Practice." *New Theatre Quarterly* 8 (29); p. 85.
6. Haseman, B. 1991. "Improvisation, Process Drama and Dramatic Art." *The Drama Magazine* (July): p. 20.

第一章

1. Borland, H. 1963. *When the Legends Die*. New York: Lippincott.
2. See Rogers, T. and C. O'Neill. 1993. "Creating Multiple Worlds: Drama, Language and Literary Response" in *Exploring Texts: The Role of Discussion and Writing in the Teaching and Learning of Literature*. Edited by G.E. Newell and R.K. Durst. Norwood, MA: Christopher-Gordon Publishers.
3. Stanislavski, C. 1967. *An Actor Prepares*. London: Penguin Books, p. 54.
4. Stanislavski, C. 1968. *Building a Character*. London: Eyre Methuen, p. 72.
5. Banu, G. 1987. "Peter Brook's Six Days." *New Theatre Quarterly* 3 (10) p. 103.
6. Brook, P. 1972. *The Empty Space*. London: Penguin Books, p. 126.
7. Goorney, H. 1981. *The Theatre Workshop Story*. London: Eyre Methuen.
8. Marowitz, C. 1978. *The Act of Being*. London: Secker and Warburg, p. 58.

第二章

1. Nicoll, A. 1962. *The Theatre and Dramatic Theory.* Cambridge: Cambridge University Press, p. 12.
2. Pavis, P. 1982. *Languages of the Stage: Essays in the Semiology of Theatre.* New York: Performing Arts Journal Publications, p. 141.
3. For a fuller account of this drama lesson, see O'Neill, C. and A. Lambert. 1982. *Drama Structures.* London: Hutchinson.
4. Witkin, R.W. 1974. *The Intelligence of Feeling.* London: Heinemann, p. 181.
5. Johnstone, 1979. op. cit..
6. Wilshire, B. 1982. *Role Playing and Identity.* Bloomington: Indiana University Press, p. 89.
7. Wilshire, ibid, p. 21.
8. Brook, P. 1968. *The Empty Space.* London: Penguin, p. 152.
9. Johnstone, K. 1979. op. cit.
10. Schechner, R. 1982. *The End of Humanism.* New York: Performing Arts Journal Publications, p. 33.
11. Program notes for "Three Works," performances by the Wooster Group at the Tramway Theatre in Glasgow, 4–19 October, 1990.
12. Mike Leigh, in an interview with Sarah Hemming, "Casting about for Ideas." *The Independent.* 8 August, 1990, p. 15. The subsequent quotations from Leigh and/or one of his actresses are also from this interview.
13. Bradbrook, M.C. 1965. *English Dramatic Form.* London: Chatto and Windus. p. 198.

第三章

1. Pavis, P. 1992. *Theatre at the Crossroads of Culture.* London: Routledge, p. 49.
2. Grotowski, J. 1969. *Towards a Poor Theatre.* London: Methuen, p. 57.
3. Innes, C. 1981. *Holy Theatre: Ritual and the Avant Garde,* Cambridge: Cambridge University Press, p. 168.
4. O'Toole, J. 1992. *The Process of Drama.* London: Routledge, p. 137.
5. Rosenblatt, L. 1978. *The Reader, the Text, the Poem: The Transactional Theory of the Literary Work.* Carbondale: Southern Illinois Press.
6. Johnson, L. and C. O'Neill. 1984. *Dorothy Heathcote: Collected Writings on Education and Drama.* London: Hutchinson, p. 130. See also O'Toole, J. 1992. op. cit., pp. 32–33,136–140.
7. Langer, S. 1953. *Feeling and Form.* New York: Scribner.
8. Booth, D. 1985. "Imaginary Gardens with Real Toads: Reading and Drama in Education." *Theory into Practice* 24 (3) p. 196.
9. Booth, ibid.
10. Morgan, N. and J. Saxton. 1987. *Teaching Drama.* London: Hutchinson, p. 2. This generally useful and thought-provoking book defines two kinds of focus—the dramatic focus and the teacher's educational focus, which appears to be synonymous with the teacher's aims for the lesson.

 John O'Toole (1992) p. 103. op. cit., discusses the notion of focus at some length and closely associates it with the purposes of the teacher.

第四章

1. Van Laan, T. 1970. *The Idiom of Drama*. Ithaca: Cornell University Press, p. 229.
2. Fergusson, F. 1969. *The Idea of a Theatre*. Cambridge, MA: Harvard University Press, p. 238.
3. Spolin, V. 1963. *Improvisation for the Theatre*. Evanston, IL: Northwestern University Press, p. 382.
4. Beckerman, B. 1990. *Theatrical Presentation: Performer, Audience and Act*. New York: Routledge, p. 147.
5. Johnson, L. and C. O'Neill. 1984. *Dorothy Heathcote: Collected Writings on Education and Drama*. London: Hutchinson, p. 162.
6. Brook, P. 1968. *The Empty Space*. London: Penguin Books, p. 122.
7. Wright, L. 1985. "Preparing Teachers to Put Drama into the Classroom." *Theory into Practice* 14 (3).
8. Bolton, G. 1984. "Teacher in Role and Teacher Power." Unpublished paper.
9. Blatner, A. and A. Blatner. 1988. *The Art of Play*. New York: Human Sciences Press, p. 23. The authors argue for the adult's need to remain playful and spontaneous. They recommend a form of structured improvisation with many similarities to educational drama, therapy, and play.
10. Johnstone, K. 1979. *Impro*. London: Faber and Faber, p. 84. I was fortunate enough to work with Johnstone in the seventies, and watched him model these capacities most effectively. He gave those with whom he worked the courage to risk joining him in daring and imaginative explorations.
11. Bruner, J. 1962. *On Knowing: Essays for the Left Hand*. London: Athenaeum Press, p. 25.
12. Cranston, J.W. 1991. *Transformations through Drama*. Lanham, MD: University Press of America, pp. 220–226. This handbook offers a variety of helpful ideas for teachers, but the "scenario" format may limit real participation or decision making by the participants.
13. Witkin, R.W. 1974. *The Intelligence of Feeling*. London: Heinemann.
14. Dewey, J. 1934. *Art as Experience*. London: Allen and Unwin, p. 138.
15. Schmitt, N.C. 1990. *Actors and Onlookers: Theatre and Twentieth Century Views of Nature*. Evanston, IL: Northwestern University Press, p. 15.
16. McLaren, P. 1988. "The Liminal Servant and the Ritual Roots of Critical Pedagogy." *Language Arts* 65 (2) pp. 164–179. McLaren is very much aware of the power and potential of drama in the curriculum.
17. Turner, V. 1982. *From Ritual to Theatre: The Human Seriousness of Play*. New York: Performing Arts Journal Publications, p. 114. Turner's work has influenced both Schechner and McLaren.
18. Schechner, R. 1988. *Performance Theory*. New York: Routledge, p. 164.
19. Shklovsky, V. 1965. "Art as Technique." In *Russian Formalist Criticism*. Edited by L. Lemon and M. Reis. Lincoln: University of Nebraska Press, p. 4.
20. Brook, op. cit., p. 43.

第五章

1. Pavis, P. 1992. *Theatre at the Crossroads of Culture*. New York: Routledge, p. 10.
2. Barthes. R. 1972. *Critical Essays*. Evanston, IL: Northwestern University Press, p. 49.
3. Barthes, R. Ibid., p. 27.
4. Zola, E. [1881] 1961. "Naturalism on the Stage." in *Playwrights on Playwriting*. Edited by T. Cole. New York: Hill and Wang, p. 6.
5. Strindberg, A. [1888] 1969. "Miss Julie." *Strindberg's One-Act Plays*. Translated by A. Paulson. New York: Washington Square Press.
6. Ricoeur, P. 1985. *Time and Narrative*. Chicago: University of Chicago Press, p. 21.
7. Mann, T. [1908] 1988. "Essay on the Theatre." Cited in Pfister, M. *The Theory and Analysis of Drama*. Cambridge: Cambridge University Press, p. 162.
8. Kerr, W. 1955. *How not to write a play*. New York: Simon and Schuster, p. 104. This enormously witty and practical book by a theatre critic with many years' experience is full of important insights into theatre structure and audience response.
9. Saint-Denis, M. 1960. *Theatre: The Re-Discovery of Style*. New York: Theatre Arts Books, p. 89.
10. Wilder, T. 1962. "Preface" to *Three Plays: Our Town, The Skin of Our Teeth and The Matchmaker*. London: Penguin, p. 11.
11. Burns, E. 1972. *Theatricality: A Study of Convention in the Theatre and in Social Life*. London: Longman, p. 17.
12. Sartre, J.P. 1976. *Sartre on Theatre*. New York: Random House, p. 162.
13. Grotowski, J. 1968. *Towards a Poor Theatre*. London: Methuen, p. 87.
14. Alfreds, M. 1978–79. "A Shared Experience: The Actor as Story-teller." in *Theatre Papers: The Third Series*. Dartington, UK: Dartington College of the Arts, No. 6, p. 4.
15. Wertenbaker, T. 1988. *Our Country's Good*. London: Methuen, p. 32.
16. Wilder, T. [1941] 1961. "Some Thoughts on Playwriting." In *Playwrights on Playwriting*. Edited by T. Cole. New York: Hill and Wang, p. 106.
17. Mamet, D. 1990. *Some Freaks*. London: Faber and Faber, p. 65.
18. Yeats, W.B. [1916] 1961. "Certain Noble Plays of Japan" in *Essays and Introductions*. London: Macmillan, p. 240.
19. Hornby, R. 1986. *Drama, Metadrama and Perception*. Lewisburg, PA: Bucknell University Press.
20. Burns, op. cit., p. 128.
21. Sartre, J.P. 1957. *Being and Nothingness*. London: Methuen, p. 59.
22. Woolf, V. 1965. *Between the Acts*. London: Harcourt, Brace and World.
23. Camus, A. 1955. *The Myth of Sisyphus and Other Essays*. New York: Vintage Books, p. 59.
24. Moreno, J.L. 1959. *Psychodrama, Vol. II: Foundations of Psychotherapy*. Beacon, NJ: Beacon House, p. 140.

25. Johnson, L. and C. O'Neill. 1984. *Dorothy Heathcote: Collected Writings on Education and Drama.* London: Hutchinson, p. 51.
26. O'Toole, J. 1992. *The Process of Drama.* London: Routledge, p. 86.
27. Bolton, G. 1984. *Drama as Education.* London: Longman, pp. 123–124.
28. Johnson, L. and C. O'Neill. 1984. op. cit., p. 129.
29. Bolton, G. 1988. "Drama as Art." *Drama Broadsheet* 5 (3).
30. Morgan, N. and J. Saxton. 1986. *Teaching Drama.* London: Hutchinson, p. 30.
31. Bolton, 1988, op. cit., p. 18.
32. Increasingly, writers on theatre form have recognized the significance of roleplaying within the role as both a structural device and a motivating force. A very thorough study of roleplaying in Shakespeare is that by Van Laan, 1978. *Role-playing in Shakespeare.* (Toronto: University of Toronto Press.) There is an illuminating chapter on roleplaying within the role in Hornby, 1986. op. cit.
33. It is worth noting that even in *The Farmer and the Hooker* improvisation from Second City, where the hooker turns out to be a rugmaker, the effectiveness of the interaction and the joke lies in the misunderstanding between the protagonists and the essential denial of role.
34. Barthes, 1972. op. cit., p. 27.
35. George, D.E.R. 1989. "Quantum Theatre—Potential Theatre: A New Paradigm." *New Theatre Quarterly* 5 (18) p. 196.
36. Brook, P. 1987. *The Shifting Point.* New York: Harper and Row, p. 66.
37. Bradbrook, M.C. 1965. *English Dramatic Form.* London: Chatto and Windus, p. 13.

第六章

1. Langer, S. 1953. *Feeling and Form.* New York: Scribners, p. 306. Langer's masterly chapter "The Dramatic Illusion" is full of insight into such significant topics for the present study as time, tension, and audience response.
2. Jenkins, I. 1957. "The Aesthetic Object." *The Review of Metaphysics*, 11. (September) p. 10. This insight seems to go some way toward reconciling the arguments about 'universals' and 'particulars' that continue among drama theorists and practitioners.
3. *Aristotle's Poetics.* 1961. Translated by S.H. Butcher. New York: Hill and Wang, Book vii, 5.
4. Wilshire, B. 1982. *Role Playing and Identity: The Limits of Theatrical Metaphor.* Bloomington: University of Indiana Press, p. 22.
5. From an interview with Eugene O'Neill in the New York *Herald Tribune*, November 16, 1924.
6. Johnstone, K. 1979. *Impro.* London: Faber and Faber, p. 142.
7. Fay, W.G. and C. Carswell. 1936. *The Fays of the Abbey.* New York: Harcourt, Brace and Co., p. 166.

8. Szondi, P. 1987. *The Theory of the Modern Drama*. Translated by M. Hays. Minneapolis: University of Minnesota Press, p. 91.
9. Williams, T. [1950] 1965. Preface to *The Rose Tattoo* in *European Theories of the Drama,* edited by B.H.Clark. New York: Crown Publishers, p. 528.
10. Marranca, B. 1977. *The Theatre of Images*. New York: Drama Book Specialists.
11. Langer, op. cit.., p. 307.
12. The entirely improvised show, 'Come Together' was performed at the Royal Court Theatre on October 24 and 25, 1970. I was present at this highly successful promenade event.
13. States, B.O. 1978. *The Shape of Paradox: An essay on Waiting for Godot*. Berkeley: University of California Press, p. 35.
14. Martin Esslin has persuaded us to accept the truth of this popular anecdote.
15. Dewey, J. 1934. *Art as Experience*. London: George Allen and Unwin, p. 155.
16. Johnstone, op. cit.., p. 116.
17. Nachmanovitch, S. 1990. *Free Play: Improvisation in Life and Art*. Los Angeles: Jeremy P. Tarcher, p. 18.
18. Burns, E. 1972. *Theatricality: A Study of Convention in the Theatre and in Social Life*. London: Longman, p. 96.

第七章

1. Sarcey, F. 1957. "A Theory of the Theatre," in *Papers on Playmaking*. Edited by Brander Matthews. New York: Hill and Wang, p. 122.
2. Pavis, P. 1982. *Languages of the Stage: Essays in the Semiology of Theatre*. New York: Performing Arts Journal Publications, p. 91.
3. Ibid., p. 77.
4. Barthes, R. 1977. "Diderot, Brecht, Eisenstein." In *Image, Music, Text*. London: Fontana, p. 69. Barthes explores this notion by making fascinating links between geometry and theatre.
5. Bullough, E. 1937. *Aesthetics: Lectures and Essays*. London: Bowes and Bowes, p. 113. This classic essay has been the basis for most subsequent discussions of distance.
6. Quigley, A.E. 1985. *The Modern Stage and Other Worlds*. New York: Methuen, p. 23.
7. Cole, D. 1975. *The Theatrical Event: A Mythos, a Vocabulary, a Perspective*. Middletown, CT: Wesleyan University Press, p.79.
8. Pavis, op. cit.., p. 73.
9. Callow, S. 1984. *Being an Actor*. London: Methuen, p. 73.
10. Wesker, A. 1972."From a Writer's Notebook." *New Theatre Quarterly* 2 (8).
11. Bolton, G. 1979. *Towards a Theory of Drama in Education*. London: Longman, p. 93.
12. McGregor, L., K. Robinson and M. Tate. 1977. *Learning through Drama*. London: Heinemann, p. 17.

13. Boal, A. 1979. *Theatre of the Oppressed.* London: Pluto Press. Boal's company originally performed propaganda plays to those they identified as 'the oppressed'—peasants, factory workers, women, blacks. They moved on to presenting scenes that dramatized an "oppression," halted the action at a moment of crisis, and asked their audience for ideas on possible solutions to the problem. Soon Boal realized they could go beyond merely accepting ideas from the audience and including them in the play. Volunteers were invited to try out their alternative ideas and solutions on stage.

14. Boal, A. 1990. "The Cop in the Head: Three Hypotheses." *The Drama Review* 34 (3) p. 38.

15. Bolton, G. 1983. "The Activity of Dramatic Playing." In *Issues in Educational Drama.* Edited by C. Day and J. Norman. Lewes: Falmer Press, p. 54. For Bolton, the psychology of dramatic behavior is of a different order from direct experiencing. There is both submission to the event, and an enhanced degree of detachment.

16. Foreman, R. 1976. *Plays and Manifestos.* New York: New York University Press, p.143. Foreman insists on an active committed stance from his audiences. His aim is not to induce a "wow" reaction, but one that brings the audience into awareness of themselves as an audience.

17. Nachmanovitch, S. 1990. *Free Play: Improvisation in Life and Art.* Los Angeles: Jeremy P. Tarcher, p. 4. The author is a musician who believes strongly in the significance of improvisation and offers interesting insights on play and creativity.

18. Barthes, R. op. cit., p. 72. Barthes compares stage tableaux to the work of Eisenstein in the cinema, where "the film is a contiguity of episodes . . . by vocation anthological."

19. Marranca, B. 1977. *The Theatre of Images.* New York: Drama Book Specialists, p. xii.

20. Schoenberg, A. [1933] 1950. "Brahms the Progressive." in *Style and Idea.* Berkeley: University of California Press, p. 36.

21. Brook, P. 1972. *The Empty Space.* London: Penguin Books, p. 96.

22. Foreman, op. cit.., p. 143.

第八章

1. O'Neill, C. and A. Lambert. 1984. *Drama Structures.* London: Hutchinson, p. 213.

2. All of these examples are from *Drama Structures.*

3. Miller, A. [1958] 1961. *Playwrights on Playwriting.* Edited by T. Cole. New York: Hill and Wang.

參考文獻

Alfreds, A. 1979–80. "A Shared Experience: The Actor as Story-teller." In *Theatre Papers: The Third Series.* Dartington, UK: Dartington College of the Arts, No. 6.

Aristotle's Poetics. 1961. Translated by S.H.Butcher. New York: Hill and Wang.

Artaud, A. 1970. *The Theatre and Its Double.* London: Calder and Boyers.

Banu, G. 1987. "Peter Brook's Six Days." *New Theatre Quarterly* 3 (10).

Barba, E. 1986. *Beyond the Floating Islands.* New York: PAJ Publications.

Barthes, R. 1982. *Critical Essays.* Evanston, IL: Northwestern University Press.

Barthes, R. 1977. *Image, Music, Text.* London: Fontana.

Beckerman, B. 1979. *Dynamics of Drama: Theory and Method of Analysis.* New York: Drama Book Specialists.

Beckerman, B. 1990. *Theatrical Presentation: Performer, Audience and Act.* New York: Routledge.

Blatner, A and A. Blatner. 1988. *The Art of Play: An Adult's Guide to Reclaiming Imagination and Spontaneity.* New York: Human Sciences Press.

Boal, A. 1979. *Theater of the Oppressed.* London: Pluto Press.

Boal, A. 1990. "The Cop in the Head: Three Hypotheses." *The Drama Review* 34 (3).

Bolton, G. 1984. *Drama as Education.* London: Longman.

Bolton, G. 1988. "Drama as Art." *Drama Broadsheet* 5 (3).

Bolton, G. 1979. *Towards a Theory of Drama in Education.* London: Longman.

Bolton, G. 1986. "The Activity of Dramatic Playing." In *Gavin Bolton: Selected Writings on Drama in Education.* edited by D. Davis and C. Lawrence. London: Longman.

Bolton, G. 1984. "Teacher in Role and Teacher Power." Unpublished paper.

Booth, D. 1985. "Imaginary Gardens with Real Toads." *Theory into Practice* 24 (3).

Borland, H. 1963. *When the Legends Die.* New York: Lippincott.

Bradbrook, M.C. 1965. *English Dramatic Form.* London: Chatto and Windus.

Brook, P. 1968. *The Empty Space.* London: Penguin Books.

Brook, P. 1987. *The Shifting Point.* New York: Harper and Row.

Bruner, J. 1962. *On Knowing: Essays for the Left Hand.* London: Atheneum Press.

Bullough, E. 1957. *Aesthetics: Lectures and Essays.* London: Bowes and Bowes.

Burns, E. 1972. *Theatricality: A Study of Convention in the Theatre and in Social Life.* London: Longman.

Callow, C. 1984. *Being an Actor.* London: Methuen.

Camus, A. 1955. *The Myth of Sisyphus and Other Essays.* New York: Vintage Books.

Clements, P. 1983. *The Improvised Play: The Work of Mike Leigh.* London: Methuen.

Cole, D. 1975. *The Theatrical Event.* Middletown, CT: Wesleyan University Press.

Cole, T. 1960. *Playwrights on Playwriting*. New York: Hill and Wang.

Cranston, J.W. 1991. *Transformations through Drama*. Lanham, MD: University Press of America.

Dewey, J. 1934. *Art as Experience*. London: George Allen and Unwin.

Elam, K. 1980. *The Semiotics of Theatre and Drama*. London: Methuen.

Fay, W.G. and C. Carswell. 1936. *The Fays of the Abbey*. New York: Harcourt, Brace and Co.

Fergusson, F. 1969. *The Idea of a Theatre*. Cambridge, MA: Harvard University Press.

Foreman, R. 1976. *Plays and Manifestos*. New York: New York University Press.

Frost, A. and R. Yarrow, 1990. *Improvisation in Drama*. Basingstoke, UK: Macmillan.

George, D.E.R. 1989. "Quantum Theatre—Potential Theatre: A New Paradigm." *New Theatre Quarterly* 5 (18) p. 196.

George, K. 1980. *Rhythm in Drama*. Pittsburgh: University of Pittsburgh Press.

Goorney, H. 1981. *The Theatre Workshop Story*. London: Eyre Methuen.

Grotowski, J. 1969. *Towards a Poor Theatre*. London: Eyre Methuen.

Haseman, B. 1991. "Improvisation, Process Drama and Dramatic Art." *The Drama Magazine* (July).

Heathcote, D. and G. Bolton. 1995. *Drama for Learning: Dorothy Heathcote's Mantle of the Expert Approach to Education*. Portsmouth, NH: Heinemann.

Hilton, J. 1987. *Performance*. London: Macmillan.

Hornby, R. 1986. *Drama, Metadrama and Perception*. Lewisburg, PA: Bucknell University Press.

Innes, C. 1981. *Holy Theatre: Ritual and the Avant Garde*. Cambridge: Cambridge University Press.

Jenkins, I. 1957. "The Aesthetic Object." *The Review of Physics* 11 (September).

Johnson, L. and C. O'Neill. 1984. *Dorothy Heathcote: Collected Writings on Education and Drama*. London: Hutchinson.

Johnstone, K. 1979. *Impro*. London: Faber and Faber.

Kerr, W. 1955. *How Not to Write a Play*. New York: Simon and Schuster.

Kirby, M. 1987. *Formalist Theatre*. Philadelphia: University of Pennslyvania Press.

Kumiega, J. 1978. "Laboratory Theatre/Growtowski/The Mountain Project." In *Theatre Papers: The Second Series*. Dartington, UK: Dartington College of Arts, 9.

Lacey, S. and B. Woolland. 1992. "Educational Drama and Radical Theatre Practice." *New Theatre Quarterly* 8 (29).

Langer, S. 1953. *Feeling and Form*. New York: Scribner.

Mamet, D. 1989. *Some Freaks*. London: Faber and Faber.

Mamet, D. 1986. *Writing in Restaurants*. London: Faber and Faber.

Marowitz, C. 1978. *The Act of Being*. London: Secker and Warburg.

Marranca, B. 1977. *The Theatre of Images*. New York: Drama Book Specialists.

Matthews, B. 1957. *Papers on Playmaking*. New York: Hill and Wang.

McLaren, P. 1988. "The Liminal Servant and the Ritual Roots of Critical Pedagogy." *Language Arts* 65 (2).

McGregor, L., K. Robinson and M. Tate. 1977. *Learning through Drama*. London: Heinemann.

Moreno, J.L. 1959. *Psychodrama: Volume II: Foundations of Psychotherapy.* Beacon, NJ: Beacon House.

Morgan, N. and J. Saxton. 1986. *Teaching Drama.* London: Hutchinson.

Nachmanovich, S. 1990. *Free Play: Improvisation in Life and Art.* Los Angeles: Jeremy P. Tarcher, Inc.

Nicoll, A. 1962. *The Theatre and Dramatic Theory.* London: Harrap.

O'Neill, C. 1978. "Drama and the Web of Form." Unpublished M.A. dissertation, Durham University.

O'Neill, C., A. Lambert, R. Linnell, and J. Warr-Wood. 1977. *Drama Guidelines.* London: Heinemann.

O'Neill, C., and A. Lambert. 1982. *Drama Structures.* London: Hutchinson.

O'Toole, J. 1992. *The Process of Drama: Negotiating Art and Meaning.* London: Routledge.

Pavis, P. 1982. *Languages of the Stage: Essays in the Semiology of the Theatre.* New York: Performing Arts Journal Publications.

Pavis, P. 1992. *Theatre at the Crossroads of Culture.* London: Routledge.

Quigley, A. 1985. *The Modern Stage and Other Worlds.* New York: Methuen.

Ricoeur, P. 1985. *Time and Narrative.* Chicago: University of Chicago Press.

Rivers, J. 1987. *Enter Talking.* London: W.H. Allen.

Robinson, K. 1980. *Exploring Theatre and Drama.* London: Heinemann.

Rogers, T. and C. O'Neill. 1993. "Creating Multiple Worlds: Drama, Language and Literary Response" in *Exploring Texts: The Role of Discussion and Writing in the Teaching and Learning of Literature.* Edited by G. Newell and R.K. Durst. Norwood, MA: Christopher-Gordon Publishers.

Roose-Evans, J. 1984. *Experimental Theatre.* London: Routledge and Kegan Paul.

Rosenblatt, L. 1978. *The Reader, the Text, the Poem: The Transactional Theory of the Literary Work.* Carbondale: Southern Illinois Press.

Saint-Denis, M. 1960. *The Re-discovery of Style.* New York: Theatre Arts Books.

Sarcey, F. 1957. "A Theory of the Theatre," in *Papers on Playmaking.* Edited by B. Matthews. New York: Hill and Wang.

Sartre, J.P. 1957. *Being and Nothingness.* London: Methuen.

Sartre, J.P. 1976. *Sartre on Theatre.* New York: Pantheon Books.

Schechner, R. 1988. *Performance Theory.* New York: Routledge.

Schechner, R. 1969. *Public Domain: Essays on the Theatre.* New York: Bobs-Merrill.

Schechner, R. 1982. *The End of Humanism.* New York: Performing Arts Journal Publications.

Schmitt, N. C. 1990. *Actors and Onlookers: Theatre and Twentieth Century Views of Nature.* Evanston, IL: Northwestern University Press.

Sheldon, S. 1969. *Theatre Double Game.* Charlotte: University of North Carolina Press.

Shklovsky, V. 1965. "Art as Technique." In *Russian Formalist Criticism.* Edited by L. Lemon and M. Reis. University of Nebraska Press.

Spolin, V. 1962. *Improvisation for the Theatre.* Evanston, IL: Northwestern University Press.

Stanislavski, C. 1969. *An Actor Prepares.* London: Geoffrey Bles.

Stanislavski, C. 1968. *Building a Character.* London: Eyre Methuen.

States, B.O. 1987. *Great Reckonings in Little Rooms: On the Phenomenology of Theater.* Berkeley: University of California Press.

States, B.O. 1971. *Irony and Drama.* Ithaca: Cornell University Press.

States, B.O. 1978. *The Shape of Paradox.* Berkeley: University of California Press.

Stein, G. 1975. "Plays" in *Lectures in America.* New York: Vintage Books.

Strindberg, A. [1888] 1969. "Miss Julie." *Strindberg's One-Act Plays.* Translated by A. Paulson. New York: Washington Square Press.

Szondi, P. 1987. *The Theory of the Modern Drama.* Translated by M. Hays. Minneapolis: University of Minnesota Press.

Turner, V. 1982. *From Ritual to Theatre: The Human Seriousness of Play.* New York: PAJ Publications.

Van Laan, T. 1970. *The Idiom of Drama.* Ithaca: Cornell University Press.

Van Laan, T. 1978. *Role Playing in Shakespeare.* Toronto: University of Toronto Press.

Wagner, B.J. 1976. *Dorothy Heathcote: Dramas as a Learning Medium.* Washington, D.C.: National Education Association.

Watson, I. 1989. "Eugenio Barba: The Latin American Connection." *New Theatre Quarterly* 5 (17).

Wesker, Arnold. 1972. "From a Writer's Notebook." *New Theatre Quarterly* 2 (8) p. 8–13.

Wilder, T. 1962. Preface to *Three Plays.* London: Penguin.

Wilder, T. 1960. "Some Thoughts on Playwriting." In *Playwrights on Playwriting.* edited by T. Cole. New York: Hill and Wang.

Wiles, T.J. 1980. *The Theater Event.* Chicago: University of Chicago Press.

Willett, J. 1957. *Brecht on Theatre.* New York: Hill and Wang.

Williams, T. 1965. Preface to *The Rose Tattoo,* 1950. In *European Theories of the Drama.* Edited by Barrett Clark. New York: Crown Publishers.

Wilshire, B. 1982. *Role Playing and Identity: The Limits of Theatre as Metaphor.* Bloomington: Indiana University Press.

Witkin, R.W. 1974. *The Intelligence of Feeling.* London: Heinemann.

Woolf, Virginia. [1941] 1969. *Between the Acts.* New York: Harcourt, Brace and World.

Wright, L. 1985. "Preparing Teachers to Put Drama in the Classroom." *Theory into Practice.* 14 (3) 1985; pp. 205–210.

Yeats, W.B. 1961. *Essays and Introductions.* London: Macmillan.

Zola, E. 1961. "Naturalism on the Stage." In *Playwrights on Playwriting.* Edited by T. Cole. New York: Hill and Wang.

國家圖書館出版品預行編目（CIP）資料

戲劇的世界：過程戲劇設計手冊／Cecily O'Neill 著；

歐怡雯譯.--初版.--新北市：心理，2020.07

面；　公分.--（戲劇教育系列；41513）

譯自：Drama worlds: a framework for process drama

ISBN 978-986-191-909-6（平裝）

1. 戲劇　2. 即興表演

980　　　　　　　　　　　　　　　　　　　109006762

戲劇教育系列 41513

戲劇的世界：過程戲劇設計手冊

作　　者：西西莉‧歐尼爾（Cecily O'Neill）

譯　　者：歐怡雯

執行編輯：高碧嶸

總 編 輯：林敬堯

發 行 人：洪有義

出 版 者：心理出版社股份有限公司

地　　址：231 新北市新店區光明街 288 號 7 樓

電　　話：(02) 29150566

傳　　真：(02) 29152928

郵撥帳號：19293172　心理出版社股份有限公司

網　　址：http://www.psy.com.tw

電子信箱：psychoco@ms15.hinet.net

駐美代表：Lisa Wu（lisawu99@optonline.net）

排 版 者：辰皓國際出版製作有限公司

印 刷 者：辰皓國際出版製作有限公司

初版一刷：2020 年 7 月

I S B N：978-986-191-909-6

定　　價：新台幣 250 元